standards

Minecraft 世界完全攻略

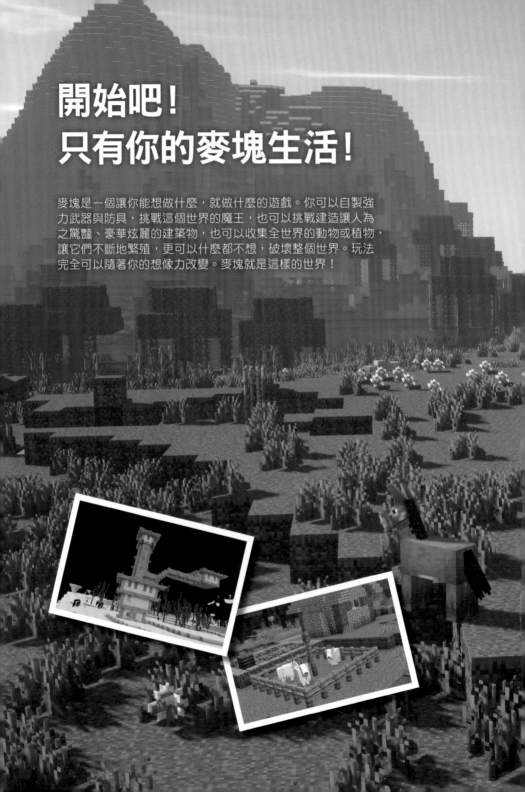

開始吧！
只有你的麥塊生活！

麥塊是一個讓你能想做什麼，就做什麼的遊戲。你可以自製強
力武器與防具，挑戰這個世界的魔王，也可以挑戰建造讓人為
之驚豔、豪華炫麗的建築物，也可以收集全世界的動物或植物，
讓它們不斷地繁殖，更可以什麼都不想，破壞整個世界。玩法
完全可以隨著你的想像力改變。麥塊就是這樣的世界！

目錄

MINECRAFT

升級解說

01 一起確認更新的新元素！

升級解說

「懸崖與洞窟」的升級是近來很大的改版，而這是從 1.17 版開始，所以在此為大家介紹 1.17 版新增的內容。1.17 版更新了道具與新生物，地形部分的更新則是在 1.18 版進行。

新增了什麼呢？

1-1 新地形在世界之內登場！

雖然剛剛說地形的更新是在 1.18 版，但與新道具有關的地形已先在 1.17 版更新。在此特別介紹希望大家注意的「紫水晶洞」與「鐘乳石洞」這兩種地形。

紫水晶洞

這是在地底形成的球型空間，裡面佈滿了紫水晶方塊。紫水晶附近一定會有一整片的方解石。這也是能取得紫水晶碎片唯一的地方。

洞窟之中出現了鐘乳石洞

洞窟內部新增了鐘乳石洞。鐘乳石洞到處都有尖尖的鐘乳石，不小心撞到就會受傷，所以千萬要小心。

尖尖的好像很痛！

1-2 礦石相關的掉落物品也更新！

在 1.16 版之前，破壞鐵礦石、金礦石這類金屬礦石，就會掉出礦石方塊，但是到了 1.17 版之後，會掉出「金原礦」或「鐵原礦」這類原礦物品。此外，礦石的材質也變得更加真實。

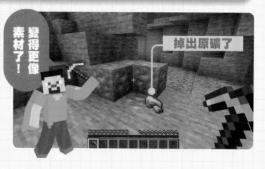

變得更像素材了！

掉出原礦了

1-3 在水中也能使用礦車

1.17 版之後已經可以在水中鋪設軌道，所以礦車總算能在水中移動囉！許多玩家的心願也得到滿足了。

▶ **可在水中坐上礦車**

能在水中鋪設軌道之後，總算能在水中快速移動了！

▶ **軌道不會被流水破壞**

軌道就算淋到水也不會被破壞，所以就無法利用水桶快速回收廢棄礦坑這類軌道。

1-4 界伏蚌會因界伏蚌的誘導彈而分裂

當界伏蚌發射的誘導彈打中界伏蚌，被打中的界伏蚌有一定的機率會分裂。試著讓誘導彈打中界伏蚌吧。

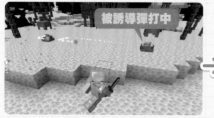

被誘導彈打中

界伏蚌會利用具有浮遊效果的誘導彈攻擊玩家。試著將誘導彈導向界伏蚌吧。

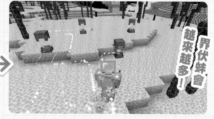

界伏蚌會越來越多！

界伏蚌被誘導彈打中後，就會像是被彈飛一樣分裂。

1-5 追加凍傷！

如果不小心陷入 1.17 版新
登場的粉雪方塊之中，就
會遭受凍傷。如果能逃出
粉雪方塊，就不會遭受凍
傷。凍結時，畫面周圍會
出現冰雪結晶般的特效。
動物或怪物陷入粉雪方塊
也一樣會凍結。

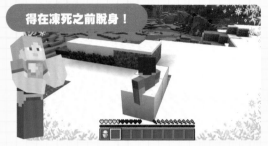

得在凍死之前脫身！

如果陷入新的粉雪方塊，就會被凍傷。如果不早
點脫身，就會凍死！

1-6 新增了許多道具與生物

1.17 版也新增了多種道具與生物。關於這些新道具或生物，將從下一
頁開始逐一說明。

從下一頁開始說明！

升級解說

POINT!

啟動測試版就能早一步體驗新元素！

如果啟動正在開發的測試
版，在基岩版稱為 Beta 版，
Java 版則稱為 Snapshot
版（快照版），就能早點玩
到這些新道具！

在 Beta 版新增！

▶ **在基岩版啟動Beta版**

以 1.18 版為例，在新增世
界時，從「測試版」啟用
「洞穴和懸崖」，即可切換成
Beta 版。

▶ **在Java版啟動快照版**

點選「開始遊戲」左側的選
擇方塊，再選擇「最新快
照」。

技巧 02 看看有哪些新登場的動物!

PC　PC(Win10)　Mobile　PS3/Vita　PS4　Xbox　Wii U　3DS　Switch

1.17 版之後新增了「螢光魷魚」、「蠑螈」、「山羊」這三種動物。在此為大家說明這三種動物的生態。雖然螢光魷魚與蠑螈出現的場所極為有限,很難找得到,但大家可參考本書的說明,試著找找看喔。

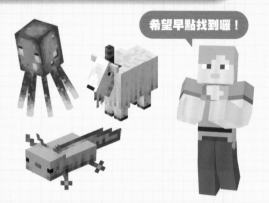

希望早點找到囉!

2-1 螢光魷魚

顧名思義,就是身體會發光的魷魚。由於螢光魷魚只在黑漆漆的水中出現,所以能在水中洞窟的深處找到它。由於只會在石頭類的方塊(例如石頭、花崗岩、閃長岩、安山岩、深板岩碎石)上面重生,所以很難在海底發現它。由於會發光,所以應該不難與其他魷魚分辨。

在黑暗之中也很顯眼!

1 在黑漆漆的海底出現

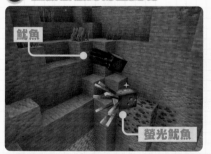

魷魚

螢光魷魚

會在 Y=63 以下的水底以及黑漆漆的地方出現。顏色與亮度明顯與一般的魷魚不同。

2 掉落發光墨囊

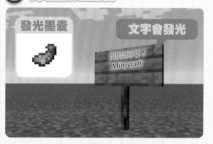

發光墨囊　　　文字會發光

打倒螢光魷魚會掉出發光墨囊。這項道具可讓告示牌與物品框架發光,所以絕對是想收集的道具之一。

卷頭特輯

2-2 蠑螈

蠑螈是只在黑漆漆的水底出現的水棲生物。總共分成粉紅色、淺藍色、黃色、咖啡色、藍色這五種。個性非常友好，會與玩家在水中一起戰鬥。如果蠑螈幫忙打倒會給予傷害的怪物，就能解除挖掘速度變慢的效果，以及賦予再生的效果。

① 在黑漆漆的海底出現

出現在 Y=63 以下的水底以及黑漆漆的地方。出現的條件與螢光魷魚相同。

② 可利用水桶捕捉

水桶

抓到了！

對蠑螈使用水桶就能將蠑螈抓進桶子裡。

③ 可利用熱帶魚繁殖

一藍熱帶魚

給蠑螈最愛的熱帶魚就會生出小孩。

④ 會與玩家在水中一起作戰

是強而有力的援軍！

蠑螈會攻擊水中的怪物，還會在快死掉的時候裝死，等待 HP 恢復。可利用熱帶魚誘導蠑螈攻擊敵人。

POINT!

夢幻的藍色蠑螈！

藍色蠑螈的出現機率只有 1/1200，而且只會透過繁殖的方式出現，可說是夢幻般的珍奇異獸，能遇見牠是一件非常幸運的事！如果能抓到牠的話，肯定能向朋友炫耀一番！

出現機率低於0.1

2-3 山羊

山羊是只在山地生態域出現的動物，每次重生都會出現 2～3 隻。擁有絕佳跳高能力的山羊能一口氣跳上三塊方塊的高度（足以與狐狸媲美的跳躍力）。雖然打倒山羊不會掉道具，但一樣能利用桶子取得羊奶。

卷頭特輯

❶ 只在山地生態域出現

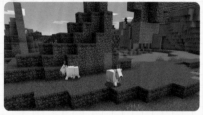

山羊比較容易在山地生態域的高處找到。天生的跳躍力讓牠們能輕鬆地登上高山。

❷ 擁有驚人的跳躍力！

能輕鬆跳出柵欄

在山羊驚人的跳躍力面前，柵欄顯得毫無意義。要養山羊就得使用繩索。

❸ 可利用小麥繁殖

小麥

給山羊愛吃的小麥，就能讓牠們快速繁殖。

❹ 可利用桶子取得羊奶

桶子

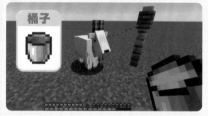

如同對待乳牛一樣，對羊使用桶子可以取得羊奶。

> **POINT!**
>
> ### 別因為山羊很友好就小看牠！
>
> 山羊是友好的動物，玩家攻擊牠也不會反擊，但不要就此以為牠人畜無害，有些山羊也是會突然衝撞其他動物，如果是比較弱小的動物，被牠撞兩次可是會死掉的。絕對不行將山羊與其他動物養在一起。

但內心很狂暴？長得很可愛，

技巧 03 一口氣介紹新增的道具

PC　PC (Win10)　Mobile　PS3/Vita　PS4　Xbox　Wii U　3DS　Switch

深板岩

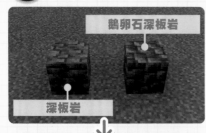

鵝卵石深板岩

深板岩

可加工成各種建築方塊！

深板岩是只在地底深處出現的岩石，與鵝卵石方塊或地獄方塊產生的黑石方塊擁有類似的性質。除了有樓梯形狀或石板形狀的版本，也有鑿制深板岩這類與鵝卵石一樣，能加工成建築方塊的方塊。挖掘時，會先得到「鵝卵石深板岩」，利用熔爐加工就能燒成一般的深板岩磚。若使用切石機（Stonecutter）就能將鵝卵石深板岩加工成以一般的深板岩製作的建築方塊，或是鑿制深板岩，非常建議大家試用看看。

▶ 利用切石機加工

利用切石機加工之後，就算沒使用熔爐加工，還是能取得一般的深板岩或是鑿制深板岩。

有深板岩的地層就有機會出現深板岩礦石！

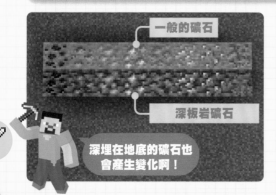

一般的礦石

深板岩礦石

深埋在地底的礦石也會產生變化啊！

▶ 開採很費時

在能開採深板岩的地層裡，礦石會變成深板岩礦石。需要耗費兩倍的時間才能開採。

升級解說

銅

新增的銅方塊與鐵方塊、黃金方塊一樣,都可以在開採粗銅(銅原礦)之後,將粗銅精煉成銅錠塊。這種銅錠塊可用來製作銅方塊、避雷針、望遠鏡」。

銅方塊合成配方

銅錠塊 ×9

▶ **雖然沒辦法製作裝備,但能製作樓梯或是切製銅板**

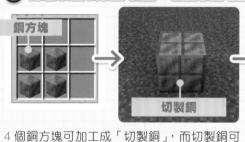

銅方塊　切製銅

4 個銅方塊可加工成「切製銅」,而切製銅可利用工作台或切石機製作成切製銅板或是樓梯。

▶ **銅不容易氧化生鏽**

利用粗銅製作的方塊在經過漫長的時間之後,會依照「外露銅→風化銅→氧化銅(Java 版是風化銅→鏽化銅→氧化銅)」變化。氧化銅的鏽色會是鮮豔的靛藍色。

鮮豔的顏色是銅的鏽漬喔!

銅方塊

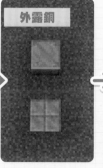

外露銅

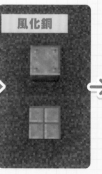

風化銅

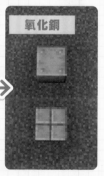

氧化銅

卷頭特輯

▶ 被閃電打到就會恢復原本的顏色

被閃電打到的銅方塊不會再生鏽！

鏽化的銅方塊被閃電打到就會變回原本的顏色。周圍的方塊也會跟著變色。

停止銅方塊生鏽與變色的方法

① 蜂巢可阻止銅方塊生鏽

對銅方塊使用蜂巢，或是讓蜂巢與銅方塊一起加工成「上蠟的銅方塊」，就能阻止銅方塊生鏽。

② 阻止銅方塊變色

| 使用蜂巢 | 未使用蜂巢 |

上蠟的銅方塊不會繼續生鏽，被閃電打到也不會變色。

POINT!

如何去除表面的蠟？

利用斧頭可以去除停止生鏽的效果，所以銅方塊又會開始變色。如果利用斧頭開採未上蠟的銅方塊的鏽漬，銅方塊也會恢復原色。請大家記住這個用斧頭控制銅方塊顏色的技巧。

可使用斧頭去除停止生鏽的效果

紫水晶方塊

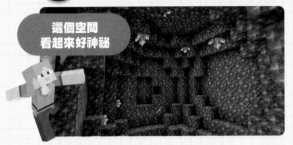

這個空間
看起來好神祕

這是自 1.18 版正式追加的「紫水晶洞」的方塊,也是 1.17 版創造模式的道具之一。大家不妨試著用這種方塊裝飾。從下列介紹的紫水晶簇開採紫水晶碎片之後,即可用來製作紫水晶方塊。

紫水晶方塊合成配方

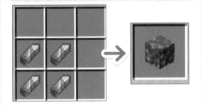

紫水晶碎片

▶ 丟雪球會產生共鳴

在紫水晶方塊上面走路,或是投擲道具,都會發出聲音。

紫水晶簇／紫水晶芽

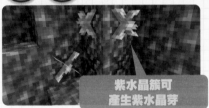

紫水晶簇可
產生紫水晶芽

紫水晶方塊還有形狀像「×」的「紫水晶芽」。這種「紫水晶芽」可慢慢成長為「紫水晶簇」。若是利用鎬開採,就能得到紫水晶碎片。使用硬度高於鐵鎬的鎬開採可取得 4 個紫水晶碎片,所以開採時,務必使用硬度高於鐵鎬的鎬。

▶ 紫水晶芽慢慢變成紫水晶簇

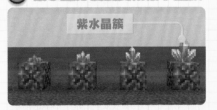

紫水晶簇

紫水晶芽會慢慢變大成紫水晶簇。

▶ 可從紫水晶簇取得紫水晶碎片

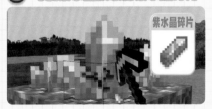

紫水晶碎片

若使用鐵以上的鎬開採,可取得 4 個紫水晶碎片。

遮光玻璃

使用紫水晶碎片可製作遮光玻璃。這種方塊明明是半透明的，但光線卻無法從方塊的另一邊穿透。這種半透明的方塊也能用來蓋房子，很適合不希望建築物內部攤在陽光底下的玩家使用。

遮光玻璃的合成配方

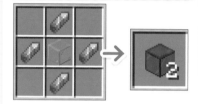

紫水晶碎片 ×4／玻璃 ×1

▶ 雖然是半透明的，但能阻斷光線

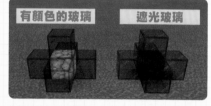

從圖中可以發現，相較於黑色玻璃，遮光玻璃完全不透光。

鐘乳石／鐘乳石方塊

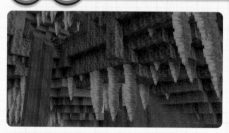

1.18 版新增了「鐘乳石洞」，而長在鐘乳石洞上下兩側，形狀尖尖的方塊就稱為鐘乳石。只要破壞鐘乳石的根部就能輕鬆取得鐘乳石。踩到掉在地面的鐘乳石，或是長在地面的鐘乳石都會受傷。雖然是創造模式的道具之一，但還是要注意配置的位置。

鐘乳石方塊的合成配方

鐘乳石 ×4

▶ 有水源就會成長

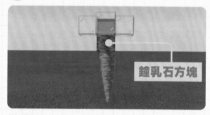

鐘乳石方塊上面若有水源，下面就會長出鐘乳石。

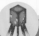

升級解說

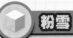
粉雪

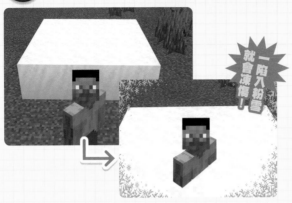

一陷入粉雪就會凍傷!

粉雪的外觀與雪塊如出一轍,但是玩家與動物一站在上面就會往下沉,而且還會因此凍傷。如果穿上皮靴就能快速移動。粉雪的特徵在於一碰到溶岩就會溶化,而這點也雪塊不一樣。此外,粉雪預定會在 1.18 版的山地生態域產生。

▶ 穿上皮靴就能快速移動

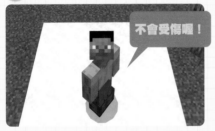

不會受傷喔!

穿上皮靴就能像是走在雪塊上面一樣,走在粉雪上面,而且陷入粉雪也不會凍傷。

▶ 骷髏變成流髑

粉雪也會對敵人造成傷害。例如骷髏陷入粉雪 7 秒就會變成流髑。

取得粉雪方塊的方法

1 利用鍋釜收集雪

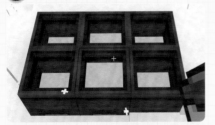

要在生存模式取得粉雪必須爬到會降雪的高山,設置鍋釜,收集雪。

2 利用桶子挖雪

粉雪桶

利用桶子挖雪堆,桶子就會變成粉雪桶。如此一來就能利用粉雪桶將粉雪當成方塊設置。

卷頭特輯

① 避雷針

設置避雷針可誘導閃電，也能避免周遭被閃電波及。配置避雷針之後，落在周遭 64×64×64 格的範圍（Java版是 32×4×32 格）之內的閃電都會被誘導至避雷針。此外，還能在落雷的瞬間產生 15 格的紅石訊號。

避雷針的合成配方

銅錠塊 ×3

▶ 可利用避雷針預防火災

落在避雷針附近的閃電會全部被誘導至避雷針。建議將避雷針設置在高處。

望遠鏡

望遠鏡可幫助玩家看到遠方的景色。使用望遠景可切換成放大遠方的畫面。建議大家先從遠方觀察接下來要冒險的地形。要合成望遠鏡需要紫水晶碎片，所以想在 1.17 版本使用望遠鏡的話，必須選擇創造模式，再從物品欄選擇。

望遠鏡的合成配方

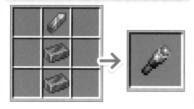

紫水晶碎片 ×1／銅錠塊 ×2

▶ 可觀察遠方的情況

一選擇望遠鏡就會切換成遠方的景色。

螢光墨囊（發光墨囊）

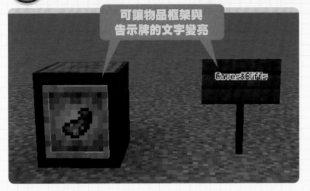

可讓物品框架與
告示牌的文字變亮

Caves&Cliffs

打倒螢光魷魚（發光烏賊）就能取得螢光墨囊。對物品框架或是告示牌使用螢光墨囊，就能讓物品框架變亮或是替告示牌的文字描上發光的邊。要注意的是，基岩版的告示牌文字沒辦法變得像 Java 版那麼漂亮。

發光地衣

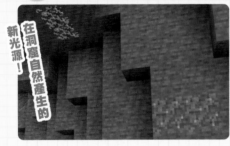

在洞窟自然產生的新光源！

發光地衣會長在牆面上。是能照亮洞窟的新光源。

▶ 利用大剪刀開採

發光地面可利用大剪刀開採。使用骨粉讓地衣長滿整面牆壁。

青苔方塊／杜鵑叢

對青苔方塊
使用骨粉

→

對青苔方塊使用骨粉，有可能會長出杜鵑叢，而不是長出草或覆地苔蘚。對杜鵑叢使用骨粉，則可長出盛開的杜鵑花。1.17 版的青苔方塊可從沉船的儲物箱取得，是非常稀有的方塊。

扎根土／懸根（垂根）

扎根土

懸根

對杜鵑叢使用骨粉，長出盛開的杜鵑花之後，根部的青苔方塊會變成扎根土。若是對扎根土使用骨粉，就會長出懸根。懸根方塊也可向流浪商人購買。

蠟燭

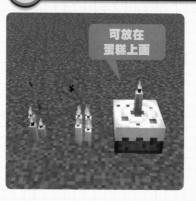

可放在蛋糕上面

蠟燭的亮度為3，若在同一個方塊插4支蠟燭，就能創造亮度12的光源。蠟燭可利用打火石點火。可利用染料加工成有顏色的蠟燭。

蠟燭的合成配方

線 ×1
蜂巢 ×1

小懸葉草／大懸葉草

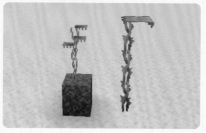

小懸葉草只會在泥土、黏土與青苔方塊出現。懸葉草也可以向流浪商人購買。

▶ 大懸葉草可當做墊腳石使用

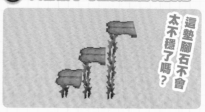

這墊腳石不會太不穩了嗎？

大懸葉草可站在上面，所以也能當成墊腳石使用。要注意的是會很容易掉下來。

 螢光莓

螢光莓是能吃的光源！

洞窟之中有許多從上面往下長的藤蔓，而螢光莓就是藤蔓的果實。除了與草莓一樣可食用，還是能發出亮 14 的絕佳光源。對於還沒長出果實的藤蔓使用骨粉就能長出果實。在 1.17 版是只能從廢棄礦坑的儲物箱取得的稀有道具。此外，這個果實也能讓狐狸繁殖。

 方解石／平滑玄武岩

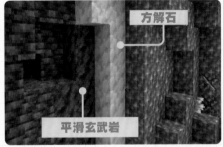

方解石

平滑玄武岩

1.18 版將正式追加「紫水晶洞」這種地形，而這種地形的外殼就是由方解石與平滑玄武岩組成。

▶ **平滑玄武岩也可利用熔爐製作！**

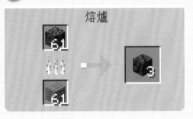

熔爐

除了自然產生之外，利用熔爐加工玄武岩，也能取得平滑玄武岩。

 凝灰岩

這是在創造模式的物品欄新增的岩石方塊。自 1.18 版之後會自然產生。

▶ **會在深板岩礦石附近出現**

凝灰岩預定會在深板岩礦石附近產生。

卷頭特輯

技巧 04 搶先體驗升級版

PC　PC（Win10）　Mobile　PS3/Vita　PS4　Xbox　Wii U　3DS　Switch

在此為了那些迫不及待想先體驗的人，傳授搶先體驗的方法，以 1.18 版為例。

升級解說

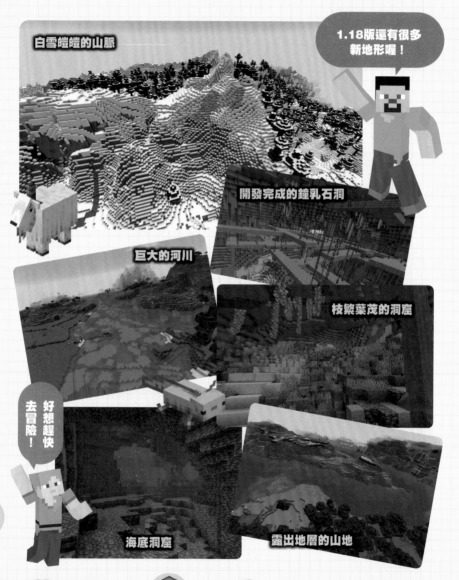

1.18版還有很多新地形喔！

白雪皚皚的山脈

開發完成的鐘乳石洞

巨大的河川

枝繁葉茂的洞窟

好想趕快去冒險！

海底洞窟

露出地層的山地

4-1 導入 Experimental Snapshot（快照版）

Experimental Snapshot（快照版）是只有 Java 版才能使用的測試版本。由於啟動方法與第 10 頁介紹碁岩版的 Beta 版很不一樣，所以在此為大家更詳細地說明步驟。要注意的是，要使用這種快照版必須直接操作電腦裡面的檔案，所以要格外小心。

1 先瀏覽官方網站

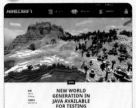

利用網頁瀏覽器開啟下方的網址，進入發表 Experimental Snapshot 的網頁。

Minecraft1.18 snapshot官方版公開位置
https://bit.ly/3mMxB2A

2 下載檔案

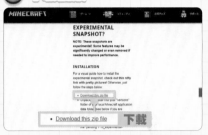

點選「Download this zip file」，下載檔案。

3 解壓縮下載的檔案

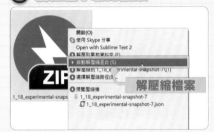

在剛剛下載的 zip 檔案按下滑鼠右鍵，再點選「自動解壓縮至此」。

4 打開 Minecraft 的資料夾

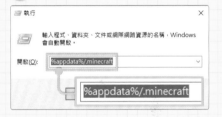

按下「Windows」鍵 +「R」鍵，開啟上述的視窗，再輸入「%appdata%/.minecraft」與按下「確定」。

5 複製 snapshot 檔案

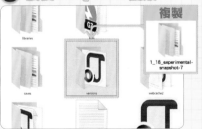

此時會開啟「.minecraft」資料夾。將剛剛步驟 3 解壓縮的資料夾複製到「versions」資料夾。

POINT!

注意資料夾的結構

在步驟 5 是將「1.18_experimental-snapshot」資料夾整個複製到「versions」資料夾之中。如果「1.18_experimental-snapshot」資料夾底下沒有「1.18_experimental-snapshot.jar」檔案，就無法在下一個步驟找到這個版本。如果下一個步驟失敗，請先確認資料夾的結構。

卷頭特輯

4-2 試玩 Experimental Snapshot（快照版）的麥塊！

完成剛剛的複製之後，就可以準備啟動麥塊了。只有第一次需要設定安裝檔，第二次之後就能從步驟 4 開始。此外，Experimental Snapshot 無法套用其他版本建立的世界，所以一定要先自行創建世界再開始玩。

① 移動至安裝檔的頁面

啟動麥塊啟動器，點選「安裝檔」。

② 選擇「新安裝檔」

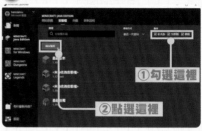

勾選右上角的「模組」，再點選「新安裝檔」。

③ 設定安裝檔

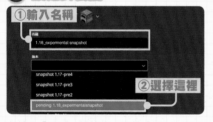

在輸入「名稱」欄位後，再於「版本」輸入「pending 1.18_expermentalsnapshot」，然後點選「建立」。

④ 選擇剛剛安裝的安裝檔

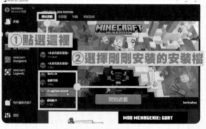

在「開始遊戲」頁面點選剛剛安裝的安裝檔，依照正常的方式啟動遊戲。

⑤ 新增世界就可以開始玩了！

無法選擇其他版本的世界，所以新增世界再開始玩！

這就是未來的世界嗎？似乎很值得冒險一下啊！

MINECRAFT

設定麥塊的遊戲環境

來到 MINECRAFT 的官方網

新更新和新玩法，加入遊戲界最大的社群之一，來立即開始

MINECRAFT

JAVA EDITION

單人遊戲

多人遊戲

Minecraft Realms

技巧 01 可以玩麥塊的機種有哪些？

PC | PC (Win10) | Mobile | PS3/Vita | PS4 | Xbox | Wii U | 3DS | Switch

如今麥塊已是風行全世界的遊戲，而且能在電腦、行動裝置、遊戲主機以及各種機種上玩。接下來就為大家介紹這些能夠玩麥塊的機種有哪些，以及其優缺點。

電腦（Windows、Mac）

PC | PC (Win10) | Mobile | PS3/Vita | PS4 | Xbox | Wii U | 3DS | Switch

麥塊一開始只有 Java 版，能夠在電腦上的 Windows 或 Mac 作業系統玩，後來微軟收購該遊戲後又推出 Windows 10 的電腦版。

麥塊官方網站
https://minecraft.net/

POINT!

一個價格可同時買到 Java 與基岩電腦版！

官方網站已推出適用電腦的 Java 版和 Bedrock（基岩版）雙版本可用一個價格購買，擁有其一就可以免費使用另一個版本。註：如有異動，依官方最新公告訊息為準。

一次購買，就能獲得兩個版本！

行動裝置（智慧型手機、平板電腦）

PC | PC (Win10) | Mobile | PS3/Vita | PS4 | Xbox | Wii U | 3DS | Switch

iPhone 或 Android 這類行動裝置版的麥塊比其他的版本便宜許多，這也是此版本最大的魅力，而且能直接從應用程式商店購買，所以很適合想試玩麥塊的人。不過，這個版本必須以觸控的方式操作，需要一段時間才能適應，所以對於想試玩麥塊的人，可能不是那麼友善。順帶一提，這個版本雖然比較便宜，但功能還算齊全。

觸控操作還蠻難的耶～

設定麥塊的遊戲環境

遊戲主機（例如 Switch、Wii U、PS3/4、Xbox 等等）

PC　PC (Win 10)　Mobile　PS3/Vita　**PS4**　**Xbox**　**Wii U**　3DS　**Switch**

遊戲主機版的麥塊其最大魅力就是能直接以遊戲主機的搖桿操作，而且教學也非常親切，對於想要開始玩麥塊的人來說，可說是非常友善。要注意的是，PS3／PS Vita／Wii U 這類舊款遊戲主機的麥塊已於 2018 年 7 月停止更新，如果要購買的話，建議入手仍在持續更新的 Switch 版或是 PS 4 版。

能用遊戲搖桿玩麥塊！

掌上型遊樂器（PS Vita、New 3DS）

PC　PC (Win 10)　Mobile　**PS3/Vita**　PS4　Xbox　Wii U　**3DS**　Switch

掌上型版的麥塊可讓相同機種透過本地通訊模式多人連線，這也是這個版本最大的優點，不過掌上型版已經停止更新了，不會新增任何元素，本書介紹的技巧也有很多無法在掌上型版使用。

大家可以一起玩這點是不錯啦！

CHAPTER.

1

技巧 02 版本差異

PC　PC (Win10)　Mobile　PS3/Vita　PS4　Xbox　Wii U　3DS　Switch

各版本的內容與功能不太一樣，讓我們一起確認各機種對應的版本，以及這些版本的差異。

基岩版

~~PC~~　PC (Win10)　Mobile　~~PS3/Vita~~　PS4　Xbox　~~Wii U~~　~~3DS~~　Switch

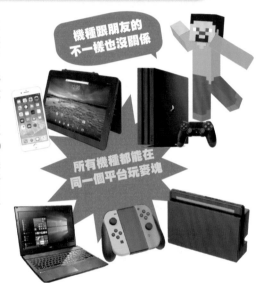

機種跟朋友的不一樣也沒關係

所有機種都能在同一個平台玩麥塊

目前算是麥塊的主流版本。最大的特色就是可在不同機種之間遊玩，包含行動裝置／Switch／PS4／Xbox One／PC(Windows 10)…等，而目前是依玩家遊戲使用的機種來選購麥塊。

這個版本在各機種之間的相容性很高，因此種子碼（參考第 90 頁）可在這些機種使用。由於幾乎是與 Java 版同時更新，所以新手若想開始玩麥塊，很推薦購買這個版本。

設定麥塊的遊戲環境

POINT!

可跨機種遊玩

基岩版除了可在相同機種的世界遊戲，也能跨平台遊玩，這也是最大的優點之一。若要跨平台遊玩，就需要微軟的帳號，建議大家可以先建立這個帳號。此外，若是要在 Switch 或是 PS4 遊玩，就必須註冊付費網路服務（Switch 是「Nintendo Switch Online」，PS4 是「PlayStation Plus」）。

可去其他平台的世界玩！

可以從行動裝置版的麥塊去朋友的 Swtich 版世界遊戲！

Java 版

`PC`

這個版本可從官方網站購買,也能在 Windows 與 Mac 平台遊戲。更新速度最快的也是這個版本,所以可玩到其他版本更新的內容。此外,可透過網路下載免費的世界或外觀,而且還能自行改造麥塊這個遊戲。如果家裡有電腦,又想玩跟別人不一樣的麥塊,那就購買這個版本的麥塊吧。

這個版本可說是最原始的麥塊!

原主機版

`PS3/Vita` `PS4` `Xbox` `Wii U`

在過去,舊款遊戲主機都是這個版本,但現在最新的都換成基岩版了,所以這個版本只在舊款遊戲主機使用。由於從 2018 年 7 月之後就停止更新,所以在本書開頭介紹的那些更新內容也無法在以前的舊主機版本玩。

舊款遊戲主機都是使用這個版本!

CHAPTER.

1

3DS 版

`3DS`

3DS 版的麥塊與其他版不同,屬於獨立的版本。雖然是以舊款行動裝置版(掌上型版本)開發,但沒有烏龜、魷魚這類生物,也沒有與掠奪者相關的資料,而且有很多不及其他版本的部分。此外,操作介面也很特別,是透過 3DS 的雙螢幕進行操作。

註:其他還有像教育版、樹莓派版等。

使用的是 3DS 專用介面!

技巧 03 創建與設定世界

PC | PC (Win10) | Mobile | PS3/Vita | PS4 | Xbox | Wii U | 3DS | Switch

麥塊不像 RPG 遊戲有固定的地圖，必須在每次開始新遊戲之前先創建世界。雖然不知道會從什麼環境開始玩也是麥塊的魅力之一，但其實在遊戲開始之前，還是能自行設定世界。此外，如果你是「不想冒險，只想蓋房子」的玩家，也可以選擇只有蓋房子的模式。接下來讓我們一起確認在遊戲開始時，有哪些遊戲模式與世界的種類可以選擇吧。

接下來要展開一場大冒險！你到底會創建什麼世界呢？

設定麥塊的遊戲環境

3-1 遊戲模式的差異

麥塊內建了兩種遊戲模式，一種是在世界之中冒險的「生存模式」。若選擇這個模式，就能製作武器、與怪物戰鬥，還能養動物、蓋農場與種田，為了生存而奮戰。另一個則是適合只想蓋建築的玩家的「創造模式」。若是選擇這個模式，從一開始就能使用所有的素材方塊，也不用擔心方塊的數量，能隨心所欲地建造自己想要的建築物。

▶ 生存模式

在嚴峻的世界活下去吧！

這是在隨機創建的世界冒險的模式。一旦生命值沒了就會死亡，得收集素材製作道具或建築物，才能在這個世界生存。

▶ 創造模式

可以盡情研究建築物

這是能單純地享受建造建築物樂趣的模式。所有方塊都能從一開始就使用，而且也不會死亡，很適合只想創造的玩家。

3-2 世界類型的差異

新增世界的時候，可以從「世界類型」選擇不同類型的世界。基岩版的世界類型有三種，接下來為大家說明這些類型。此外，如果不做任何設定，直接創建世界的話，就會創建「無限（預設）」的世界。

▶ 無限（預設）

這是初始狀態的世界類型。這個世界有各種地形，例如有大海、高山或是沙漠。

▶ 平地（超平坦）

這是沒有任何地形與起伏的世界，也是最適合蓋建築物的世界。

▶ 舊的（經典）

這是只有基岩版可以選擇的世界類型。世界的寬度只有 256×256。

3-3 其他類型的世界

`PC` PC (Win10) Mobile PS3/Vita PS4 Xbox Wii U 3DS Switch

Java 版另外內建了幾種特殊的世界，但有時候會因為某些設定而讓遊戲變得非常困難，例如有時候會從大海的正中央開始玩。如果想在更刺激的世界遊戲，不妨選擇這些世界。這些世界可從「更多世界選項」→「世界類型」來選擇。

▶ 大型生態域

這種世界類型的生態域比一般世界的生態域大 16 倍左右。

▶ 巨大化世界

地形的高低落差非常明顯，有些高山的高度甚至和雲朵一樣高。

▶ 自助式世界

這是可自訂的世界類型。能夠依照生態域自行設定世界。

3-4 試著創建新世界！

接著要介紹創建新世界的步驟。由於麥塊會自動存檔，所以想繼續玩上次的世界，只需要選擇之前建立的世界即可。

設定麥塊的遊戲環境

建立新世界的方法（Java 版）

① 點選「建立新的世界」

點選「建立新的世界」。

② 選擇模式

從「遊戲模式」點選「生存」或是「創造」。

③ 選擇世界的類型①

點選「更多世界選項」。

④ 選擇世界的類型②

參考第 33 頁的說明，選擇想要的世界類型。

⑤ 建立世界

點選「建立新的世界」即可新增世界。

⑥ 開始遊玩

接下來就能在新世界開始遊玩！事不宜遲，展開冒險吧！

建立新世界的方法（基岩版）

① 點選創建新世界①

點選「創建新項目」

② 點選創建新世界②

點選「創建新世界」

③ 選擇模式

在「遊戲模式」選擇「生存」或是「創造」

④ 選擇類型

參考第 33 頁的內容，在「世界類型」選擇世界類型。

⑤ 創造世界

完成設定之後，點選「創造」即可建立新世界。

⑥ 開始遊戲

選擇剛剛建立的世界，就能開始遊玩囉。

技巧 04 改變主角的外觀

[PC] [PC(Win10)] [Mobile] [PS3/Vita] [PS4] [Xbox] [Wii U] [3DS] [Switch]

「外觀」是能調整主角外貌的功能。讓我們試著以 Steve（男性）與 Alex（女性）以外的外觀遊玩吧。

4-1 在 Java 版改變外觀

[PC] [~~PC(Win10)~~] [~~Mobile~~] [~~PS3/Vita~~] [~~PS4~~] [~~Xbox~~] [~~Wii U~~] [~~3DS~~] [~~Switch~~]

1 開啟外觀選單

①點選這裡
②點選這裡

啟動麥塊啟動器之後，從首頁點選「外觀」，再點選畫面正中央的連結。

2 拖放外觀

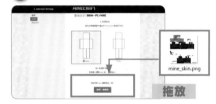

mine_skin.png

拖放

瀏覽器開啟之後，可將外觀圖片拖放到照片的位置。

3 上傳外觀

點選這裡

會顯示上傳的外觀圖片。如果沒問題就點選「UPLOAD」，將外觀上傳至伺服器。

4 主角的外觀改變了

看看全新的本大爺！

之後只需要照正常的步驟進入遊戲，就可以使用不同外觀的主角開始玩。

推薦！麥塊外觀下載網站

這是外國的麥塊平台。可下載來自世界各地的外觀。

PlanetMinecraft
https://www.planetminecraft.com

雖然是個人網站，卻提供非常多元的麥塊外觀，尤其卡通人物外觀更是豐富。

Noto's Skins
https://skin.notoside.com/

4-2 在行動裝置版與 Windows 10 版改變外觀

PC PC(Win10) Mobile PS3/Vita PS4 Xbox Wii U 3DS Switch

① 點選個人檔案

行動裝置版或是 Windows 10 版的麥塊可點選開始畫面右下角的「更衣室」。

② 選擇尚未設定的項目

在選擇角色的畫面選擇還沒設定的角色，再點選「建立角色」。

③ 載入外觀

從「已擁有的外觀」選擇「取得更多外觀」，再點選畫面下方的「選擇新外觀」。

④ 主角的外觀改變了

之後就能使用剛剛選擇的外觀遊戲。網路上有很多原創的外觀，例如動漫人物或是遊戲的外觀，不妨找來玩玩看吧。

4-3 在遊戲主機版變更外觀

PC PC(Win10) Mobile PS3/Vita PS4 Xbox Wii U 3DS Switch

要在遊戲主機版變更外觀的話，基本上都是需要付費的，但有些外觀可以免費使用。只要是在購買頁面沒有鑰匙圖示的外觀就能免費使用。假設使用的是任天堂設備（Switch、Wii U、3DS），一開始就能免費使用瑪利歐的外觀，大家不妨找來玩玩看喔。

遊戲主機版只能選擇網路上的付費外觀，但其實也有免費的外觀可以使用。可以從型錄找找看沒有鑰匙圖示的外觀吧。

設定麥塊的遊戲環境

MINECRAFT

生存基礎知識

技巧 01 確認操作方式

PC	PC（Win10）	Mobile	PS3/Vita	PS4	Xbox	Wii U	3DS	Switch

在麥塊的世界裡，玩家可進行各式各樣的操作。這裡會統一介紹這些操作，讓我們一起確認這些操作方法吧。此外，不同機種的麥塊有不同的操作方法（尤其是行動裝置，操作方法很難懂），所以若有不懂的操作方法，就立刻翻到這裡來找答案吧。

▶ 移動視角

遊戲主機
● 右搖桿

PC
● 滑鼠

行動裝置
● 滑動

可改變角色的方向，讓角色朝 360 度的任何一個方向前進。

▶ 破壞眼前的方塊

遊戲主機
● ZR 鍵／R2 鍵或其他

PC
● 滑鼠左鍵（按住不放）

行動裝置
● 長按

破壞方塊可以得到道具。有些方塊必須使用特殊工具破壞，才能轉換成道具。

▶ 設置道具

遊戲主機
● ZL 鍵／L 2 鍵

PC
● 滑鼠右鍵

行動裝置
● 持有道具的時候點擊

可配置手中的道具。若破壞設置的道具，就能回收道具。

▶ 移動角色

遊戲主機
● 左搖桿

PC
● W／A／S／D 鍵

行動裝置
● 虛擬十字鍵

這是移動角色的方法。可不用改變方向一直移動。

▶ 跳躍

遊戲主機
● A 鍵／X 鍵或其他

PC
● 空白鍵

行動裝置
● 虛擬按鍵

可讓角色往上跳 1 個方塊的高度。

▶ 攻擊

遊戲主機
● ZR 鍵／R2 鍵

PC
● 滑鼠左鍵

行動裝置
● 點擊

可攻擊動物或怪物。千萬不要隨便攻擊村民喲！

▶ 吃手中的食物

遊戲主機
● ZL 鍵／L2 鍵

PC
● 滑鼠右鍵（按住不放）

行動裝置
● 在持有道具的時候長按

手中持有食物時，按住按鈕就能吃掉食物（肚子飽飽的時候沒辦法進食）。

衝刺

遊戲主機
● 連按兩次左搖桿的「↑」
PC
● 連按兩次 W 鍵
行動裝置
● 連按兩次虛擬十字鍵的「↑」

連續輸入兩次前進的按鈕就會衝刺。要注意的是，體力不足時，無法衝刺。

滑翔

遊戲主機
● 連按兩次左搖桿的「↑」
PC
● 連按兩次 W 鍵
行動裝置
● 連按兩次虛擬十字鍵的「↑」

若是穿了鞘翅，在空中連按兩次前進就能飛翔。要注意的是，若想往上飛，就會失速墜地。

防禦

遊戲主機
● B 鍵／R3 鍵
PC
● 滑鼠右鍵
行動裝置
● 虛擬按鍵 ◇

假設左手裝備了盾牌，就能以潛行的操作架起盾牌，抵銷來自正面的攻擊。

開啟選單

遊戲主機
● + 鍵／Opetion 鍵
PC
● Esc 鍵
行動裝置
● 虛擬按鍵 Ⅱ

這個操作可開啟選單。要變更設定或是結束遊戲都可從這個畫面進行。只有 PC（Java 版）會在開啟選單的時候讓遊戲暫停。

游泳

遊戲主機
● 連按兩次左搖桿的「↑」
PC
● 連按兩次 W 鍵
行動裝置
● 連按兩次虛擬十字鍵的「↑」

在水裡的時候連按兩次前進就可以游泳。游泳時，可穿過高度 1 個方塊的空間。

潛行

遊戲主機
● B 鍵／R3 鍵
PC
● 按住 Shift 鍵
行動裝置
● 虛擬按鍵 ◇

此時角色會蹲下來慢慢走。潛行時，不會從方塊上面掉下來。

開啟物品欄

遊戲主機
● X 鍵／△鍵
PC
● E 鍵
行動裝置
● 虛擬按鍵 ▦

這個操作可開啟物品欄。最多可以帶著 27 種道具。要裝備武器或是防具也可從這個畫面進行。

開啟聊天欄

遊戲主機
● 十字鍵「←」
PC
● T 鍵
行動裝置
● 虛擬按鍵 ▢

這個操作可開啟聊天欄。可使用鍵盤輸入文字（遊戲主機或行動裝置會使用虛擬鍵盤輸入）。

技巧 02 取得方塊素材的方法

PC | PC (Win10) | Mobile | PS3/Vita | PS4 | Xbox | Wii U | 3DS | Switch

破壞麥塊世界的方塊就能將方塊轉換成道具。雖然一開始兩手空空，但只要製作斧頭或是鎬，就能快速破壞方塊。有些方塊則必須使用特殊道具才能破壞以及轉換成道具。

1 破壞地形

連續敲擊

若想破壞地形，可以連續敲擊方塊。不同的方塊有不同的抗擊程度。

2 方塊會變成道具

會掉出道具

破壞方塊之後，道具就會浮在地面上面，走過去就能撿起道具。

<div style="writing-mode: vertical-rl">生存基礎知識</div>

技巧 03 隨時可以調整遊戲的難易度

PC | PC (Win10) | Mobile | PS3/Vita | PS4 | Xbox | Wii U | 3DS | Switch

如果開始玩之後，覺得怪物太強，很難玩下去，可試著調整難度。隨時都可以從設定畫面調整難易度喲。

1 開啟設定畫面

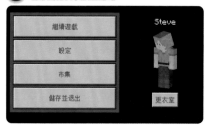
繼續遊戲
設定
市集
儲存並退出
Steve
更衣室

可從設定畫面調整難易度。開啟選單之後，進入設定畫面。

2 變更難易度

預設遊戲模式
創造
個人遊戲模式
創造
難易度
□ 和平
□ 簡單

覺得很難的話，可以調成「簡單」模式

難易度隨時都可以調整。如果選擇「和平」模式，就不會遇到怪物。

技巧 04 先收集木材方塊

PC　PC(Win10)　Mobile　PS3/Vita　PS4　Xbox　Wii U　3DS　Switch

玩麥塊的第一步就是收集木材方塊。破壞在地圖的每個角落都有的木頭就能得到「原木」。利用「原木」製作「木材」，就能再利用「木材」製作各種道具。

1 取得原木

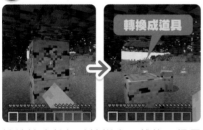

轉換成道具

持續按攻擊鈕破壞樹木，就能取得原木。

2 製作木材

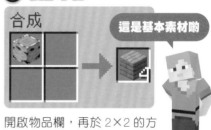

合成

這是基本素材喲

開啟物品欄，再於 2×2 的方格配置原木，就能做出木材。

技巧 05 打造工作台

PC　PC(Win10)　Mobile　PS3/Vita　PS4　Xbox　Wii U　3DS　Switch

取得木材之後，想要製作高階的道具就必須先打造工作台。雖然物品欄畫面只有 2×2 的方格，但是工作台有 3×3 的方格，可利用更複雜的配方打造更多種道具。

1 打造工作台

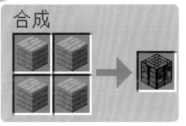

合成

利用 4 個木材打造工作台。完成後，先將工作台移動到道具欄。

2 設置工作台

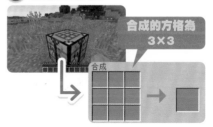

合成的方格為 3×3

合成

從道具欄拿出工作台，再將工作台放在地面就能使用。

技巧 06 製作實用的道具

使用適當的工具可更快破壞方塊,也能完成其他道具無法完成的作業。比方說,要砍樹就使用斧頭,要挖掘地面就使用鏟子,要與敵人作戰就使用劍,視情況選擇適當的道具吧。

生存基礎知識

要製作道具就需要木棒

要製作麥塊的主要道具就需要木棒。木棒在麥塊算是非常常用的道具,所以隨時都能做出好幾個。垂直排列兩個木材就能做出木棒,而且沒有工作台也能做的出來,所以記得要隨時補足數量喲。

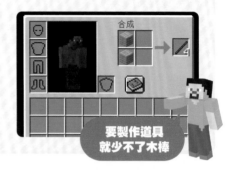

合成

要製作道具就少不了木棒

斧頭

要砍樹的話

若要砍樹的話,斧頭會比徒手的速度更快。在麥塊的世界裡闖蕩會需要大量的木頭,所以最好在遊戲一開始的時候就先製作斧頭。此外,斧頭的攻擊力僅次於劍,必要的時候,也可以當作武器使用。

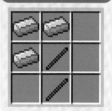

斧頭合成配方

鏟子

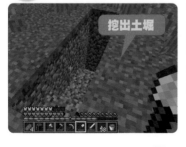

挖出土堀

能快速挖掘地面的道具就是鏟子。鏟子能讓我們快速挖到泥土或沙子,但不太適合用來挖石頭。如果挖到石頭,就換成鎬再繼續挖吧!

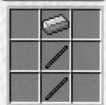

鏟子合成配方

鎬

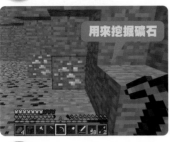
用來挖掘礦石

鎬是用來挖掘石頭或礦石的道具。要想在地面挖出大洞,建議搭配鏟子。此外,要收集礦石的話就少不了鎬。不同材質的鎬可挖掘不斷種類的礦石(參考第52頁)。

鎬的合成配方

鋤頭

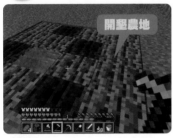
開墾農地

鋤頭可以用來開墾農地。要種植小麥這類農產品就必須開墾農地,而且玩到一定的進度之後,就會需要農地。鋤頭只能用來開墾農地,所以使用頻率相對較低,但重要度完全不會遜色於其他道具。

鋤頭的合成配方
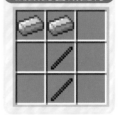

劍

用於攻擊

劍可用來狩獵動物以及與怪物作戰。不太建議大家在遊戲初期與怪物戰鬥,但每到晚上,怪物就會紛紛現身,所以最好早點準備一把劍,防禦怪物的襲擊。

劍的合成配方
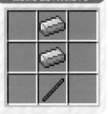

CHAPTER.

2

POINT!
不同材質的耐久度都不同

斧頭、鏟子、劍這類道具都可利用木棒與木材製作,但耐久度卻很一般。如果想製作高耐久度的道具,可使用石頭或是鐵製作。如果能使用鑽石這種稀有礦石製作,更能做出超高耐久度的道具喲。

木頭　　　石頭　　　鐵　　　鑽石

耐久度UP

技巧 07 破壞配置的道具即可回收道具

`PC` `PC (Win10)` `Mobile` `PS3/Vita` `PS4` `Xbox` `Wii U` `3DS` `Switch`

想要移動工作台這類放在地面的道具，或是想將道具收進物品欄的時候，只需要破壞道具的方塊，讓方塊恢復成道具就能回收。

1 破壞道具

破壞工作台或是熔爐這類放在地面的方塊。

2 回收道具

變成道具

方塊會立刻變回道具。回收後就能再次使用。

技巧 08 道具壞掉怎麼辦？

`PC` `PC (Win10)` `Mobile` `PS3/Vita` `PS4` `Xbox` `Wii U` `3DS` `Switch`

斧頭、劍都有耐久度的設定，每使用一次，耐久度就會減少一次，一旦耐久度耗盡，道具就會壞掉。雖然道具可以修理，但基本上都是用完就丟，所以記得要預備新的道具。

1 確認耐久度

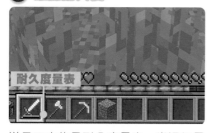

耐久度量表

道具下方的是耐久度量表。當這個量表到底，道具就會壞掉與消失。

2 事先準備道具

準備多一點 記得

斧頭與劍都是用完就丟的道具，所以這類道具要多準備一些，以備壞掉的時候補充。

技巧 09 注意飢餓值

PC | PC (Win10) | Mobile | PS3/Vita | PS4 | Xbox | Wii U | 3DS | Switch

生存模式除了體力之外，還有飢餓值的設定。這個飢餓值會隨著各種行動而減少，體力也會跟著減少，行動就會受到限制。飢餓值的圖示是肉，建議大家隨時檢查飢餓值是否太低。

① 低於 3 就無法衝刺

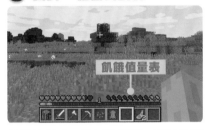

飢餓值低於 3 就無法衝刺，所以要特別注意飢餓值。

② 飢餓值歸 0，體力就會跟著下滑

飢餓值為 0 時，每 4 秒會少半顆愛心。

技巧 10 確保食物

PC | PC (Win10) | Mobile | PS3/Vita | PS4 | Xbox | Wii U | 3DS | Switch

要讓飢餓值上升就得進食，要進食就需要食材。最能快速取得的食材就是砍樹之後，掉在地上的「蘋果」或是打倒野生動物取得的「肉」。也可以利用釣魚竿、寶箱或是村子裡的田地取得食材。

① 取得蘋果

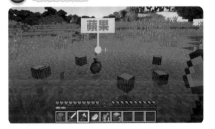

砍倒橡樹或黑橡樹或是切割這兩種樹的葉子，就有機會取得蘋果。

② 取得肉

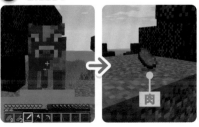

打倒野生動物就能得到肉。肉也可以烤熟再吃。

技巧 11 恢復體力的方法

PC｜PC (Win10)｜Mobile｜PS3/Vita｜PS4｜Xbox｜Wii U｜3DS｜Switch

受傷之後，體力會減少，也會隨著時間慢慢恢復，但是要注意的是，太過飢餓的話，體力就不會恢復。透過食物恢復飢餓值，讓體力慢慢恢復吧。

1 讓肚子吃飽

進食就會恢復

太過飢餓的話，體力就不會恢復，所以要吃東西，讓飢餓值量表回到接近滿格的狀態。

2 體力恢復

慢慢恢復

當飢餓值量表接近滿格，體力就會隨著時間慢慢恢復。

生存基礎知識

技巧 12 不小心死掉的話，怎麼辦？

PC｜PC (Win10)｜Mobile｜PS3/Vita｜PS4｜Xbox｜Wii U｜3DS｜Switch

就算體力歸零死掉，也可以重新開始遊戲，但還是有可能會有罰則，比方說，身上所有的道具全消失，以及從其他的地方重新出發。

1 失去所有道具

你死了！

掉落的道具

死掉之後，道具會掉在死亡的地點。

2 從別的地方出發

會從最初的起點或是躺在床上睡覺的地點重新出發。

技巧 13 挖掘洞窟，建立據點

PC | PC（Win10）| Mobile | PS3/Vita | PS4 | Xbox | Wii U | 3DS | Switch

一到晚上，怪物就會出沒。此時躲開敵人的攻擊或是與敵人交戰，都是非常沒效率的事情，還不如建立一個陽春版的據點。最簡單的據點就是洞窟。只要利用鎬挖掘，就能快速挖出洞窟。

13-1 挖掘洞窟

1 決定據點的位置

任何一個位置都可以，先決定挖掘洞窟的地點，以做為後續的據點。

2 挖掘洞窟

利用鎬挖掘岩石，挖出適當大小的洞，洞窟就完成了。

13-2 在入口安裝門

如果入口沒有門，怪物就會闖進洞窟。要打造一個安全的據點，就要記得在入口安裝門，這樣才能避免怪物入侵。門可利用 6 個木材或是鐵錠來製作。

1 製作門

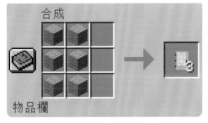

門可利用木材或是鐵錠，排列成 2×3 個的方式製作。

2 設置門

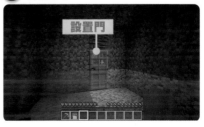

在洞窟入口設置門，就不會被怪物入侵。

CHAPTER.

1

2

13-3 製作儲物箱，儲存道具

不會立刻用到的道具或是稀有的素材可先收在儲物箱裡。如果不小心死掉，也能避免道具遺失。

1 設置儲物箱

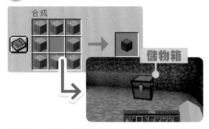

利用 8 個木材製作儲物箱，再將儲物箱放在據點。

2 保管道具

先收起來就不怕遺失！

選擇儲物箱就能保管手邊的道具。

13-4 製作床

躺在床上睡覺就能一覺到天亮，而且床的位置還是重生的位置，所以建議大家在據點要擺一張床。

1 製作床

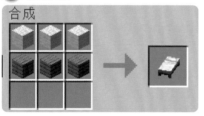

利用 3 個羊毛與 3 個木材製作床。羊毛可以獵羊取得，也可以利用線製作。

2 躺在床上睡覺

躺在床上睡覺就能一覺到天亮！

躺在床上睡覺就能一覺到天亮，而且也能從這裡重生。

13-5 設置燈光

如果覺得據點裡面太暗，可以設置燈光。最陽春的燈光就是火把。火把的製作方法很簡單（參考第 50 頁），建議大家都在據點裡面放火把。

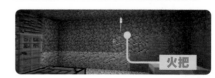

火把

生存基礎知識

技巧 14 製作熔爐

PC | PC (Win10) | Mobile | PS3/Vita | PS4 | Xbox | Wii U | 3DS | Switch

烤肉、烤魚或是製作鐵錠這類錠塊都需要「熔爐」。肉或魚在烤過之後，能增加回復量，所以是必備的道具。此外，要用熔爐烤肉或烤魚，除了需要食材，還需要燃料。

1 製作熔爐

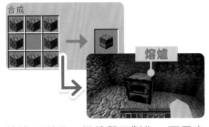

熔爐可利用 8 個鵝卵石製作。可用來烤肉、烤魚或是提煉礦石。

2 如何使用熔爐

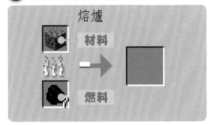

上方的方格放材料，下方的方格放燃料，就能進行烘製。

CHAPTER.

2

14-1 有哪些道具可以當成燃料使用？

可以當成熔爐的燃料使用的道具有很多，例如煤炭、木炭、熔岩桶這類燃料類的道具，都可以當成燃料使用。首先將原木當成熔爐的材料與燃料使用，就能得到木炭。有些木頭道具也能當成燃料使用，只是燃料類的道具的效率比較好。

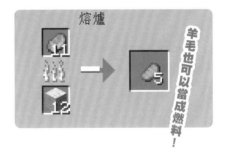

羊毛也可以當成燃料！

▶ 可當成燃料使用的道具

燃料類道具	熔岩桶、煤炭、煤炭方塊、木炭、烈焰桿
木製道具	木材、原木、樹皮，剝皮的原木、剝皮的樹皮、工作台、船、書櫃、儲物箱、陷阱儲物箱、木柵欄、柵欄門、木門、地板門、木頭樓梯、木頭壓力板、旗子、弓、釣魚竿、梯子、木頭的道具、武器、告示牌、木頭按鈕、棍子
其他道具	海帶乾、日光感測器、唱片機、音階盒、地毯、羊門、碗、樹苗、巨型蘑菇、竹子、鷹架

技巧 15 利用火把確保照明

PC | PC（Win10） | Mobile | PS3/Vita | PS4 | Xbox | Wii U | 3DS | Switch

怪物不會在明亮的地點出現，所以只要設置光源就能避免怪物出現。最容易取得的光源道具就是「火把」。只要手邊有木棒與木炭（或是煤炭）就能合成。

生存基礎知識

① 製作火把

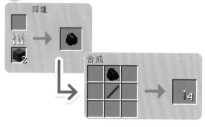

先利用熔爐將原木烤成木炭，再用木棒與木炭（或是煤炭）製作火把。

② 設置火把

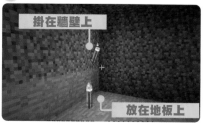

掛在牆壁上

放在地板上

火把可掛在牆壁上，也能放在地面。多放幾支火把，讓據點燈火通明吧。

技巧 16 一到晚上就會出現怪物

PC | PC（Win10） | Mobile | PS3/Vita | PS4 | Xbox | Wii U | 3DS | Switch

怪物會在黑漆漆的場所出沒。一到晚上，只要是沒有燈火的場所就有可能出現怪物。所以在晚上移動時要特別注意周遭的環境。就算是白天，地底洞窟這類光照不到的地方也有可能會出現怪物，所以還是要小心。

① 夜晚到處都可能有怪物

如果沒有燈光的話，到了晚上就有可能遇到怪物。

② 在白天走進地底也要特別小心

千萬不能鬆懈！

地底洞窟這類幽暗的場所也有可能在白天出現怪物。

技巧 17 逃離怪物的方法

PC　PC（Win10）　Mobile　PS3/Vita　PS4　Xbox　Wii U　3DS　Switch

要逃離怪物，最快的方法就是逃進據點。只要關上門就不用擔心怪物入侵。此外，怪物通常無法越過 2 個方塊以上的高度（除了蜘蛛），所以讓怪物掉到深度為 2 塊方塊的洞裡，就能逃離怪物。

1 逃進據點

關上門

逃進據點再關上門，怪物就進不來。

2 讓怪物掉進洞裡

小心別讓自己掉進去了喔！

怪物掉到深度為 2 塊方塊深的洞裡就爬不上來。

技巧 18 避免怪物生成

PC　PC（Win10）　Mobile　PS3/Vita　PS4　Xbox　Wii U　3DS　Switch

要避免怪物生成可利用火把。由於怪物無法在明亮的地方生成，所以只要多用幾支火把讓周圍照亮，就能打造一個不會生成怪物的位置。此外，怪物也不會在玻璃或是地毯生成，所以也能用來阻止怪物生成。

1 利用光源照亮周圍

利用火把或是其他光源照亮地面，就能避免怪物生成。

2 利用玻璃或是地毯

周圍再暗也不會生成怪物喲

在地面鋪設玻璃或是地毯，怪物就不會生成。

CHAPTER. 2

技巧 19 開採礦石或原礦

PC | PC（Win10） | Mobile | PS3/Vita | PS4 | Xbox | Wii U | 3DS | Switch

重要性僅次於木頭的素材就是石頭與礦石。這兩種素材能轉變成各種道具，所以建議先收集一定的數量。要注意的是，要用鎬開採才會變成道具。

1 石頭與礦石要使用鎬開採

變成道具

用鎬開採石頭或礦石，這兩種素材就會變成道具。

2 不能使用鏟子或斧頭開採

不會變成道具

鏟子、斧頭與空手都能挖石頭，但唯有使用鎬才能讓石頭或礦石變成道具。

生存基礎知識

19-1 注意礦石與鎬的種類

主要的礦石有 10 種，而且每一種都必須以特定的鎬開採，才能轉換成道具。比方說，石頭與煤炭可使用任何一種鎬開採，但黑曜石就一定得使用鑽石鎬或是獄髓鎬才能轉換成道具。讓我們一起了解礦石與鎬的相關性吧。

▶ 鎬的種類以及能開採的礦石

	⛏ 獄髓鎬	⛏ 鑽石鎬	⛏ 鐵鎬	⛏ 石鎬	⛏ 金鎬	⛏ 木鎬
石頭	○	○	○	○	○	○
煤炭	○	○	○	○	○	○
銅礦	○	○	○	○	×	×
鐵礦	○	○	○	○	×	×
青金石礦	○	○	○	○	×	×
金礦	○	○	○	×	×	×
紅石礦	○	○	○	×	×	×
綠寶石礦	○	○	○	×	×	×
鑽石礦	○	○	○	×	×	×
黑曜石	○	○	×	×	×	×

金鎬比想像中不好用啊…

技巧 20 礦石與原礦可利用熔爐加工成素材

PC | PC (Win10) | Mobile | PS3/Vita | PS4 | Xbox | Wii U | 3DS | Switch

鐵或是黃金在開採的時候會是原礦，而在這種狀況下，無法當成素材使用。此時可利用熔爐先提煉成鐵錠或是金錠，就能當成素材使用。

1 無法直接使用

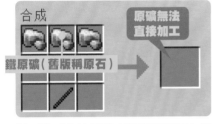

銅／鐵／金的原礦（舊版稱原石）無法直接當成素材使用。

2 提煉成錠狀

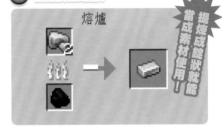

提煉成錠狀就能當成素材使用！

利用熔爐提煉成錠狀，就能當成素材使用。

技巧 21 稀有礦石要仔細找

PC | PC (Win10) | Mobile | PS3/Vita | PS4 | Xbox | Wii U | 3DS | Switch

礦石通常結成一團，所以可一口氣開採到一定的數量。基本上，礦石會沿著上下左右的方向相鄰，但有時候也會沿著傾斜方向相鄰，所以只要發現一個，順便連旁邊的方塊也一起開採，就能一口氣取得許多稀少的礦石。

1 礦石都結成一團

礦石通常會沿著上下左右的方向鄰接，建議大家連同旁邊的方塊一併開採。

2 有時也會沿著傾斜的方向鄰接

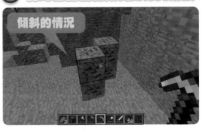

有時候會沿著傾斜的方向鄰接，所以最好也仔細檢查周遭的地區。

技巧 22 尋找鑽石

PC　PC (Win10)　Mobile　PS3/Vita　PS4　Xbox　Wii U　3DS　Switch

鑽石位於地底 50 ～ 60 塊方塊深度的位置，是出現機率極低的稀有礦石。通常分佈在「Y 座標為 10 左右」的位置。基岩版麥塊（例如 Switch 版）可點選「設定」→「遊戲」，再啟用「顯示座標」，就能顯示玩家目前位置的座標。正中央的數值為 Y 座標，能夠利用這個數值做為尋找道具的依據。

目前位置的座標

從設定啟用「顯示座標」，就能在畫面邊緣顯示座標。但若未啟用「啟用作弊」功能，就無法使用「顯示座標」功能。

POINT!

Java 版也能取得座標

在 Java 版按下 F3 鍵啟動除錯模式，就能顯示座標。位於「XYZ」正中央的數值就是 Y 座標。Java 版的玩家不妨先把這個小技巧記起來。

Java 版可按下 F3 鍵快速確認座標。

生存基礎知識

技巧 23 取得黑曜石

PC　PC (Win10)　Mobile　PS3/Vita　PS4　Xbox　Wii U　3DS　Switch

雖然黑曜石是非常難取得的稀有礦石，但其實只要在熔岩淋水就能做出黑曜石。如果在冒險途中發現熔岩，記得在上面淋水，將熔岩轉換成黑曜石再開採。

① 在熔岩淋水

在熔岩附近的地形淋水，讓熔岩冷卻。

② 做出黑曜石了！

輕鬆取得黑曜石！

利用水桶重新汲水，水面下方就會出現熔岩。

技巧 24 進行魚骨式開採

PC | PC (Win10) | Mobile | PS3/Vita | PS4 | Xbox | Wii U | 3DS | Switch

24-1 什麼是魚骨式開採？

稀少的礦石通常會埋在很深的地底，若能在洞窟探險時找到，就算是超級幸運！但其實這種情況幾乎不會發生。如果想取得稀少的礦石，建議使用「魚骨式開採」這項技巧。一口氣先挖到稀有礦石分佈的深度，再於該深度的地層仔細開採，是最有效率的開採方式，也是最有機會挖到鑽石的方法。

▶ 各種礦石的分佈深度

礦石名稱	分佈深度（Y座標）
煤礦	5～57
銅礦	5～57
鐵礦	5～57
青金石礦	10～20
金礦	5～30
紅石礦	5～13
綠寶石礦	5～29（山地生態域）
鑽石礦	5～12

※1.18版的礦石分佈深度將變動。

CHAPTER. 2

24-2 魚骨式開採法

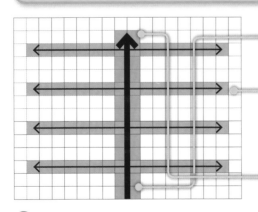

① 一開始先挖出高 2 塊方塊、寬 2 塊方塊的主要通道

② 接著在每隔 2 塊方塊的位置往左右兩側各挖出 7～10 方塊長的支道。支道的大小為高 2 塊方塊、寬 1 塊方塊。

③ 挖好支道後，再延長主要通道。不斷地重複上述的步驟。

▶ 可先準備的道具

鎬

建議準備 5～6 支鐵鎬。石鎬或木鎬無法開採礦石，所以不需要準備。

鏟子

泥土或沙子可改用鏟子開採，才能延長道具的壽命。

火把

在地底移動時，絕對需要火把。建議準備 64 支 ×2 組的火把。

儲物箱

挖到的石頭、泥土以及礦石都可以收進儲物箱。

24-3 實際挑戰魚骨式開採

一切準備就緒後，讓我們試著挑戰魚骨式開採吧！這次想取得的是鑽石礦，所以要先挖到 Y 座標 10 的深度。魚骨式開採的支道若是間隔太寬，有可能就會錯過礦石，所以為了有效率地開採，請讓支道的間隔維持在 2 ～ 3 塊方塊。由於鎬會大量消耗，所以不要在出現鑽石以外的情況使用附魔的鎬。

生存基礎知識

① 階梯式地往地底挖掘

首先以階梯式從地面往地底挖掘。階梯入口可以在家（冒險據點）的附近就好。

② 挖到 Y 座標 10 左右的深度

一邊確認座標，一邊挖到 Y 座標 10 的深度。顯示座標的方法請參考第 54 頁。

③ 建立開採據點

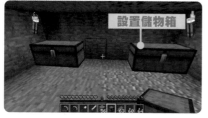

設置儲物箱

挖出一定的寬度之後，設置儲物箱。可立刻將挖到的泥土或是石頭收進儲物箱。

④ 挖掘主要通道

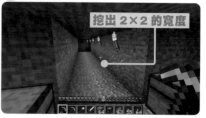

挖出 2×2 的寬度

據點建立完畢後，可開始挖掘主要通道。一開始先挖出 10 ～ 15 塊方塊的長度即可。

⑤ 挖掘支道

接著從入口開始，每隔 2 塊方塊挖出一條支道。如果間隔太寬，就有可能錯過礦石，請務必維持這個間隔。

⑥ 挖到想要的鑽石礦了！

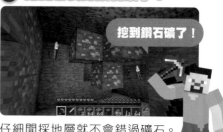

挖到鑽石礦了！

仔細開採地層就不會錯過礦石。很有可能會挖到鑽石喔！

技巧 25 尋找村莊

讓我們一起尋找適合在遊戲初期的時候作為生活據點的村莊。要注意的是，村莊只會在下列廣闊的場所出現（也有可能與其他地形重疊）。在新增「突襲」事件的版本中，村民與建築都更新了。

▶ 平原

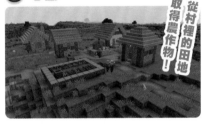

從村裡的田地取得農作物！

從以前到現在沒變過的標準村莊。有噴水池與水井喔。

▶ 莽原

莽原的村莊通常都是由紅褐色的方塊組成。有許多用於畜牧的建築物。

▶ 沙漠

沙漠的資源以及食物較少，所以村莊也是非常珍貴的據點。屋頂的形狀是一大特徵。

▶ 針葉林

營火的煙霧就是地標！

這是座落在高聳針葉樹之中的村莊。村莊外面通常會有營火。

▶ 雪原

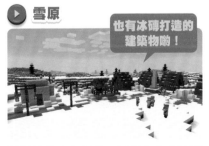

也有冰磚打造的建築物喲！

積雪地帶也有村莊。村莊內也有冰磚打造的建築物。

還有殭屍村民出沒的村莊

另外還有到處是蜘蛛絲、村民變成殭屍的殭屍村莊。可參考第 62 頁的說明——治療殭屍村民。

技巧 26 從村莊回收道具

PC | PC（Win10） | Mobile | PS3/Vita | PS4 | Xbox | Wii U | 3DS | Switch

村莊會有胡蘿蔔、馬鈴薯以及其他很棒的農作物，可以試著自己種種看。此外，有些民房的箱子會存放道具，拿走這些道具也不會被村民抱怨喔。

生存基礎知識

1 取得田裡的蔬菜

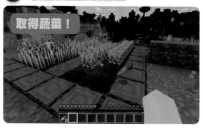

村子有種胡蘿蔔、馬鈴薯與甜菜根這類農作物。

2 家裡也有儲物箱

有時候會在村民的房子裡找到儲物箱。裡面可能會有寶物。

技巧 27 試著在村莊定居

PC | PC（Win10） | Mobile | PS3/Vita | PS4 | Xbox | Wii U | 3DS | Switch

村子裡面有許多房子。如果有「想住在這個村莊」的念頭，可以隨便選一間來住。在房子配置必要的床、儲物箱以及其他物品，就會是很棒的據點。如果裡面原本有住人的話，記得要跟對方好好相處喔。

1 尋找住家

村裡有些比較大或是有庭院的房子。只有村民住，實在太可惜了。

2 自行改變家裡的佈置

在房間配置道具或是破壞道具也不會被村民罵。

技巧 28 與村民交易

PC | PC (Win10) | Mobile | PS3/Vita | PS4 | Xbox | Wii U | 3DS | Switch

28-1 開始與村民交易

點擊村民，就會顯示交易畫面。此時能與村民交換道具。交易的內容會隨著村民的職業改變，而且就算是同一種職業的村民，交易所需的道具個數也不一定相同。

透過交易收集綠寶石

剛開始交易時，最好多收集綠寶石，因為到了後半段會需要大量的綠寶石。

▶ 點擊村民就開始交易

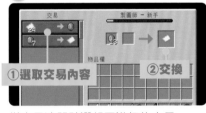

①選取交易內容　②交換

從交易清單點選想要進行的交易。

▶ 提示可交易的道具

在「突襲」事件更新後，村民會直接拿出能與玩家手上的道具交換的物品。

28-2 隨著交易等級提高，交易內容也會跟著改變

持續與同一位村民交易，就會從「新手」逐步升級成學徒、老手、專家、大師，總共有五個等級。隨著等級升高，就有機會獲得更強的道具。此外，不斷交易可得到好評，交易所需的道具數量也會遞減。

▶ 隨著等級上升，交易內容也會改變

腰部的徽章也會不同！

隨著交易等級上升，能交易的內容也會增加。記得與同一位村民不斷交易。

▶ 獲得好評後，交易的道具數量會減少

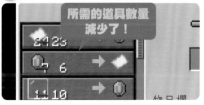

所需的道具數量減少了！

一旦獲得好評，村民就願意給予優惠。但若一直進行相同的交易，可能會被村民看穿，交易價格不降反漲。

CHAPTER.

2

28-3 村民的職業與交易內容

交易的內容隨著職業而定（除了失業的村民之外）。讓我們一起了解有哪些道具可以透過交易取得。重複交易有可能無法再次交易，但只要補充職業方塊（參考第63頁）就能再次交易。

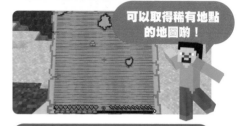

可以取得稀有地點的地圖啦！

▶農夫

能與農夫交換食物。可以取得金胡蘿蔔這類稀有道具。

可交易的主要道具

交易所需道具	馬鈴薯、胡蘿蔔、綠寶石
可透過交易取得的道具	餅乾、南瓜派、可疑的燉菜、金胡蘿蔔

▶圖書管理員

可取得與書有關的道具，例如紙或是附魔書。能交易到燈籠這點也很棒。

可交易的主要道具

交易所需道具	紙、書、綠寶石
可透過交易取得的道具	附魔書、羅盤、燈籠、玻璃

▶製圖師

能交易到稀有地點的地圖，但需要準備羅盤與大量的綠寶石。

可交易的主要道具

交易所需道具	紙、羅盤、玻璃片、綠寶石
可透過交易取得的道具	旗幟、旗幟圖案、林地探險家地圖、海洋探險家地圖

▶神職人員

手邊若有很多腐肉，就能與神職人員換到綠寶石。也可以取得很稀有的終界珍珠。

可交易的主要道具

交易所需道具	腐肉、兔子腳、金錠
可透過交易取得的道具	紅石、終界珍珠、螢光石

▶皮匠

可交易到皮革裝備或是稀有的馬鞍。也能取得皮革製馬鎧。

可交易的主要道具

交易所需道具	皮革、兔子皮、鱗甲、綠寶石
可透過交易取得的道具	皮革帽子、皮革褲子、皮革靴子、皮革上衣、皮革製馬鎧

▶漁夫

可用魚換得綠寶石。線很珍貴的時候，可利用煤炭提升交易的等級。

可交易的主要道具

交易所需道具	線、煤炭、生鮭魚、河豚
可透過交易取得的道具	螢火、附魔釣魚竿、綠寶石

生存基礎知識

▶石匠

可利用紅磚或是方塊交易。交易等級上升後，就能取得稀有的陶土。

可交易的主要道具

交易所需道具	黏土、石頭、閃長岩、綠寶石
可透過交易取得的道具	紅磚、浮雕石磚、陶土、石英方塊

▶牧羊人

可換得各種顏色的羊毛或染料。也能取得地毯。

可交易的主要道具

交易所需道具	羊毛、染料
可透過交易取得的道具	大剪毛、地毯、床、旗幟、繪畫、綠寶石

▶製箭師

可換到附魔的弓和弩。也能取得帶有稀奇效果的箭。

可交易的主要道具

交易所需道具	木棒、礫石、打火石、羽毛、綠寶石
可透過交易取得的道具	箭、附魔的弓、弩、帶有效果的箭

▶屠夫

可以利用生肉交換綠寶石。若成功繁殖動物，就能與屠夫交易。

可交易的主要道具

交易所需道具	生雞肉、生豬肉、海帶乾塊
可透過交易取得的道具	烤雞、烤豬肉、綠寶石

▶工具匠

可以換到附魔的鑽石道具。找到工具匠的話，就將鑽石換成裝備吧！

可交易的主要道具

交易所需道具	鐵錠、打火石、綠寶石
可透過交易取得的道具	鐘、附魔的鑽石斧頭、附魔的鎬

▶武器匠

雖然能夠換到附魔的鑽石劍，但需要準備大量的綠寶石。

可交易的主要道具

交易所需道具	煤炭、鐵錠、打火石、綠寶石
可透過交易取得的道具	鐘、附魔的鑽石斧、附魔的鑽石劍

▶盔甲匠

可以換到稀有的鎖鏈裝備以及強力的鑽石裝備，但需要準備大量的綠寶石。

可交易的主要道具

交易所需道具	煤炭、鐵錠、熔岩桶、綠寶石
可透過交易取得的道具	盾牌、鐘、鎖鏈裝備、鑽石裝備

也能與流浪商人交易

流浪商人會在一定的週期，牽著駱駝出現。因此能在交易等級不高的情況下，用綠寶石換到稀有的素材。

技巧 29 讓村民繁殖

PC | PC (Win10) | Mobile | PS3/Vita | PS4 | Xbox | Wii U | 3DS | Switch

村裡有幾張床,村民就能繁殖到多少人。若想增加村民,就在村裡配置大量的床。要注意的是,若「積極度」不高的話,村民就不會繁殖。可將麵包丟在村民腳邊,提升村民的積極度。

① 設置大量的床

設置數量多於村民人數的床,就能讓村民繁殖。要注意的是,不能將床設置在村民無法接觸到的地方。

② 提升積極度,讓村民繁殖

與村民交易或是給予食物都能提升村民的積極度。給麵包是最能提升積極度的方法。

技巧 30 治療殭屍村民

PC | PC (Win10) | Mobile | PS3/Vita | PS4 | Xbox | Wii U | 3DS | Switch

不知道大家有沒有發現,有些村民的臉不太一樣?其實這就是變成殭屍後的村民。只要治療它,就能讓它變回一般的村民,所以若是遇見殭屍村民,就試著幫助它吧。

① 分辨殭屍村民的方法

殭屍村民會讓一般的村民變成殭屍。從服裝或是表情可稍微看得出村民的模樣。

② 治療殭屍村民

向殭屍村民投擲「飛濺 虛弱藥水」,再給予金蘋果就能讓它恢復成一般村民。要注意的是,若是在治療的時候曬到太陽,殭屍村民就會見光死。

生存基礎知識

讓村民轉職

PC | PC (Win10) | Mobile | PS3/Vita | PS4 | Xbox | Wii U | 3DS | Switch

早期的村民是無法轉職的，所以要交易時，必須先找到對應職業的村民，或是等待該村民繁殖。不過在「突襲」事件更新後，村民的職業可利用職業方塊決定。只要在失業的村民附近配置職業方塊，就能增加需要的職業。

▶ 確認可轉職的村民

在失業的村民之中，有穿著褐色衣服的村民，玩家可賦予這類村民新的職業。

▶ 利用職業方塊轉職

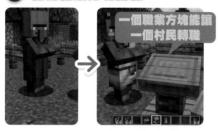

一個職業方塊能讓一個村民轉職

在失業的村民附近配置職業方塊，就能讓該村民轉職為職業方塊代表的職業。

▶ 也可以恢復成失業的狀態

如果村民不再需要交易，可讓村民恢復失業狀態。

如果不再需要交易，可破壞職業方塊，讓村民恢復失業的狀態。

▶ 各職業所需的方塊

職業	職業方塊	職業	職業方塊
農夫	堆肥箱	牧羊人	紡織機
圖書管理員	講台	製箭師	製箭台
製圖師	製圖台	屠夫	煙燻爐
神職人員	釀造台	工具匠	鍛造台
皮匠	鍋釜	武器匠	沙輪
漁夫	木桶	盔甲匠	高爐
石匠	切石機		

方塊的合成配方可參考第183頁之後的資料集喲！

CHAPTER.

1
2
3
4
5
6
7

技巧 32 呼叫可做為夥伴的怪物

PC | PC (Win10) | Mobile | PS3/Vita | PS4 | Xbox | Wii U | 3DS | Switch

利用大剪刀將南瓜製作成雕刻過的南瓜，就能呼叫鐵魔像這類怪物。要注意的是，在呼叫這類怪物時，雕刻過的南瓜（舊版稱「南瓜」）要最後再放。

▶ 召喚鐵魔像

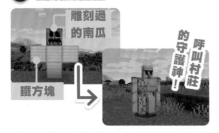

雕刻過的南瓜

呼叫村莊的守護神！

鐵方塊

將 4 個鐵方塊排成 T 型，再將雕刻過的南瓜放在上面，就能召喚鐵魔像。如果出現突襲者，記得多增加幾尊鐵魔像。

▶ 召喚雪人

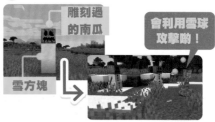

雕刻過的南瓜

會利用雪球攻擊啲！

雪方塊

將 2 個雪方塊與雕刻過的南瓜疊成一疊就能召喚雪人。雪人會以雪球攻擊敵人。

技巧 33 熬夜玩太久就會出現夜魅

PC | PC (Win10) | Mobile | PS3/Vita | PS4 | Xbox | Wii U | 3DS | Switch

現實世界的 20 分鐘大概是遊戲裡的 1 天。雖然麥塊不會懲罰熬夜的玩家，但如果超過三天不睡覺，當天晚上就會有很高的機率出現夜魅。夜魅是非常強悍的敵人，所以盡可能不要熬夜喔。

▶ 從空中來襲的強敵

超過三天不睡覺就會被襲擊！

只要超過三天不睡覺，就有很高機率出現夜魅。如果一直熬夜，夜魅出現的機率也會大增。

會掉落稀有寶物！

雖然夜魅是強敵，但是一擊敗牠就會掉落夜魅膜。

夜魅膜

可用來修復鞘翅的素材。也可用來製作緩降藥水。

第3章

CHAPTER.3

MINECRAFT

踏上有趣的冒險旅程吧！

PC | PC（Win10）| Mobile | PS3/Vita | PS4 | Xbox | Wii U | 3DS | Switch

麥塊內建了各種生態域（地形），有些特殊的動物、怪物或植物只在特殊的地形出現，而且享受天氣的變化也是麥塊的趣味之一。不過，要想全部的生態域逛一遍可是非常困難的，也有不少是很難獲得生存資源的地形。

麥塊內建了多種地形！

踏上有趣的冒險旅程吧！

1-1 生態域的分類

麥塊的生態域大致可分成 5 種。如果是從溫帶地區展開冒險，可取得的木材比較多種，也能穩定地製造糧食。若是從其他地區展開冒險，就先以走到溫帶地區為目標吧！等到生活穩定之後，再去其他每個區域尋找那些特定的生物或道具吧。

▶ **溫帶（草原、森林、叢林）**

有大片的森林比較容易生活，也有不少動植物。甚至還有香菇島這類稀有地形。

▶ **寒帶（山地、針葉林）**

這是高山聳立的生態域。若是走到高處，還能看到雨化為雪的景色。在這裡可以發現幫忙搬運大量行李的駱馬。

▶ **乾燥帶（沙漠、莽原、荒野）**

木頭很少，生活就很困難！

除了莽原之外，其他地形的樹木都很少，因此讓遊戲的開頭變得非常困難！荒野可以取得許多有趣的方塊，也很容易取得仙人掌。

▶ 積雪地帶（雪山、樹冰、冰凍的河川）

這是有雪山以及滿滿樹冰的生態域。雖然可以取得許多與雪或冰有關的方塊，但很難在這裡生存。

▶ 海洋（海、深海）

這是整片都是海洋的生態域，其中有好幾座孤島浮沉。雖然海裡也有不少資源，但要從孤島開始冒險以及生存，簡直比登天還難。

1-2 每個生態域都有特殊的建築物或生物！

一如村莊的型態是由生態域決定，建築物的外觀也往往受到生態域影響。比方說，雪屋就只在雪山或有樹冰的生態域出現，寺院則只會在沙漠或是叢林出現。此外，有些生物只在特殊的生態域出現，例如熊貓是只在叢林裡的竹林棲息的生物。

POINT!

也有很難找到的稀有建築物！

也有很多稀有的建築物只能在特定的生態域發現！如果沒有取得專用的地圖，有些建築物根本很難發現。請參考第 89 頁的技巧，找找看這類稀有的建築物吧！

▶ 也有機會發現巨大的建築！

有些建築物會暗藏機關！

不同的生態域有不同的建築物。有些寶物或稀有素材會藏在這些建築物之中，但通常伴隨著陷阱與強敵。

▶ 試著找到稀有的動物吧！

可以跟海豚一起玩啊！

鸚鵡　　熊貓

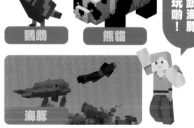

海豚

在叢林可以找到鸚鵡，在竹林可以找到熊貓，在海裡則可以找到海豚。海豚會與玩家一起游泳喲。

技巧 02 製作地圖

PC　PC (Win10)　Mobile　PS3/Vita　PS4　Xbox　Wii U　3DS　Switch

如果手上有地圖，就能確認目前的所在位置與周遭地形，也能在未知的土地上展開冒險。這類地圖只會顯示曾經走過的地方，空白處則是有待冒險的地方。此外，地圖是分成五個階段，一步步展開。

1 製作地圖

在羅盤的旁邊放 8 張紙就能合成地圖。

2 確認地圖

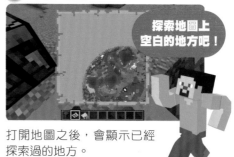

探索地圖上空白的地方吧！

打開地圖之後，會顯示已經探索過的地方。

技巧 03 製作時鐘或羅盤

PC　PC (Win10)　Mobile　PS3/Vita　PS4　Xbox　Wii U　3DS　Switch

「時鐘」與「羅盤」是非常好用的探險工具。時鐘可透過圖示的方向確認現在是白天還是黑夜，很適合在地下城或是地底冒險的時候使用。羅盤則可以告訴我們最初的重生地點，很適合在迷路的時候使用。

1 製作時鐘

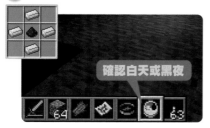

確認白天或黑夜

利用紅石與 4 個金錠就能合成時鐘。記得利用圖示的方向確認白天或是黑夜。

2 製作羅盤

確認方向

羅盤可利用紅石與 4 個鐵錠合成。羅盤的指針會一直指向重生地點。

技巧 04　如何大量搬運道具？

界伏盒可在裝了道具的情況下收進物品欄。只要利用界伏盒就能搬運大量的道具。這個界伏盒可利用「界伏殼」與儲物箱來合成。

1 製作界伏盒

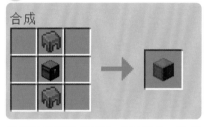

界伏殼與儲物箱可合成界伏盒。破壞地面的界伏盒就能搬運界伏鑑。

2 搬運道具

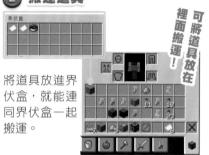

可將道具放在裡面搬運！

將道具放進界伏盒，就能連同界伏盒一起搬運。

技巧 05　重要的道具就放在終界箱保存

將道具放進儲物箱之後，就只能從該儲物箱拿出來。但如果是將道具放進終界箱，就能在所有的終界箱取用道具，如此一來就能在不同的場所拿出需要的道具。

1 製作終界箱

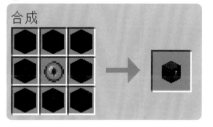

利用 8 個黑曜石與終界之眼就能合成終界箱。

2 可在其他地方存取道具

可在任何的地方取得需要的道具

內容物是共通的

放進終界箱的道具，也可以從其他位置的終界箱取出。

技巧 06 掉進水裡的傷害為0！

PC | PC (Win10) | Mobile | PS3/Vita | PS4 | Xbox | Wii U | 3DS | Switch

有些地下城會有流水這類阻礙玩家前進的地形，但其實可以利用這類流水移動。一般來說，從高處落下會受重傷，但如果是順著水流移動，就不會因為墜落而受傷。

1 順著水流移動

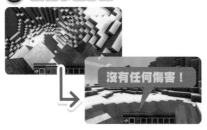

沒有任何傷害！

順著水流移動就不會因為墜落而受傷。

2 覺得流水很討厭的話…

如果被流水擋住去路，可利用方塊截斷水流。

技巧 07 碰到熔岩怎麼辦？

PC | PC (Win10) | Mobile | PS3/Vita | PS4 | Xbox | Wii U | 3DS | Switch

碰到熔岩不僅會受傷，還有可能引火上身。如果被火燒到，就會一直受傷，最後甚至會因此死亡。因此萬一不小心引火上身，要盡快利用水來滅火。

1 不小心引火上身的話…

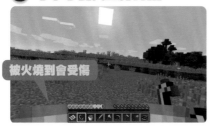

被火燒到會受傷

碰到熔岩就會一直被火燒，也會一直受傷，所以開採熔岩時，一定要特別注意。

2 用水滅火

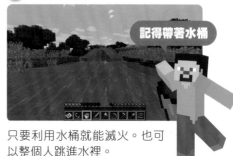

記得帶著水桶

只要利用水桶就能滅火。也可以整個人跳進水裡。

踏上有趣的冒險旅程吧！

技巧 08 利用夜視藥水打開水中的視野！

`PC` `PC (Win10)` `Mobile` `PS3/Vita` `PS4` `Xbox` `Wii U` `3DS` `Switch`

進入水裡之後，除了移動速度會變慢，就算是在白天，周圍也會黑漆漆一片。這時候可使用夜視藥水打開水中的視野。如此一來，在水裡的視野就如同白天一樣清晰，也能順利展開冒險。

1 讓水中的視野變得清晰

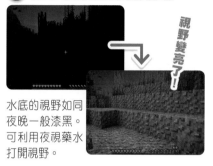

視野變亮了！

水底的視野如同夜晚一般漆黑。可利用夜視藥水打開視野。

2 製作夜視藥水

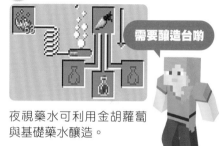

需要釀造台喲

夜視藥水可利用金胡蘿蔔與基礎藥水釀造。

CHAPTER.

3

技巧 09 在水裡移動可以不用換氣

`PC` `PC (Win10)` `Mobile` `PS3/Vita` `PS4` `Xbox` `Wii U` `3DS` `Switch`

在水裡當氧氣耗盡就會受傷，但每次都要浮出水面換氣又很麻煩。這時候需要的是能在水中呼吸的藥，如此一來，就能在水中長時間活動而不需要換氣。海龜殼也能延長換氣的時間。

1 利用藥水呼吸

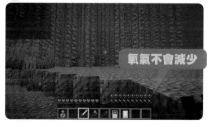

氧氣不會減少

水下呼吸藥水可讓玩家一直待在水中，氧氣也不會減少。

2 海龜殼也很好用

戴上海龜殼就能在進入水裡的前 10 秒在水裡呼吸。

技巧 10 取得水或是熔岩的方法

| PC | PC (Win10) | Mobile | PS3/Vita | PS4 | Xbox | Wii U | 3DS | Switch |

水或是熔岩都可以轉換成道具，但要取得水或熔岩就必須先有桶子。
將桶子拿在手上再點擊水，就能得到水桶；如果點擊的是熔岩，就能
得到熔岩桶。

1 製作桶子

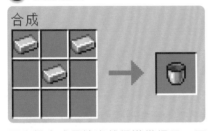

要取得水或是熔岩就得準備桶子。可
利用 3 個鐵錠合成桶子。

2 取得水或熔岩

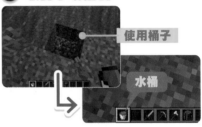

使用桶子

水桶

站在水前面使用桶子就能得到水桶。
熔岩也能以相同的方式取得。

技巧 11 取得蜘蛛網的方法

| PC | PC (Win10) | Mobile | PS3/Vita | PS4 | Xbox | Wii U | 3DS | Switch |

地下城的蜘蛛網會害玩家的移動速度變慢，但玩家也能利用大剪刀從
蜘蛛網取得「線」這項道具。此外，蜘蛛網的附近通常有蜘蛛這種棘
手的敵人，千萬要特別小心。

1 準備大剪刀

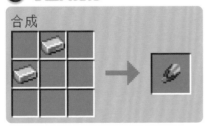

要剪開蜘蛛網就需要大剪刀。可利用
兩個鐵錠合成大剪刀。

2 取得蜘蛛網

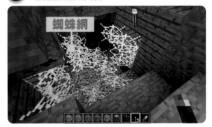

蜘蛛網

利用大剪刀就能從蜘蛛網取得線，此
時要小心蜘蛛的攻擊。

技巧 12 收集戰鬥裝備

PC｜PC (Win10)｜Mobile｜PS3/Vita｜PS4｜Xbox｜Wii U｜3DS｜Switch

要在生存模式活下去，就一定要取得武器與防具。讓我們一起來了解，要在這個弱肉強食的世界活下去需要哪些武器或防具，以及這些武器與防具的製作方法。熟悉這些武器或防具的使用方法，才算是真的進入麥塊的世界！

目標是收集一整套的鑽石武器！

12-1 製作武器的方法

遊戲剛開始，主角可說是全身沒半件裝備的狀態，只能徒手與敵人作戰，但這實在是有勇無謀的行為，所以建議大家要先製作劍，抵禦來襲的怪物。劍是隨時能夠使用的武器，而且不同材質的劍，攻擊力也不同。如果能做出鐵劍，可遊玩的範圍也會跟著變廣。弓可便於遠距離攻擊，但是要有箭才能使用，所以製作弓的時候，要記得連同箭一起製作。

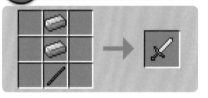

劍

麥塊最基本的近身武器，利用木棒與其他素材合成。攻擊力依據材質而不同。

武器種類	木頭	石頭	鐵	黃金	鑽石
攻擊力	+2	+2.5	+3	+2	+3.5

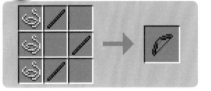

弓

弓箭的組合可發動遠距離攻擊。一直按住按鈕就能將箭射向遠方。弓需要線與木棒才能製作。

武器種類	弓
攻擊力	0.5～5（蓄力越久，攻擊力越強）

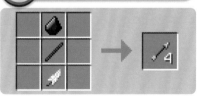

箭

箭可利用打火石、木棒與羽毛製作。雖然箭是消耗品，但如果沒有射中敵人，就能回收插在地面上的箭。建議在開始冒險之前先製作大量的箭。也可以利用藥水做出帶有效果的箭。

12-2 製作防具

防具除了可抵擋怪物的攻擊，也能減輕墜落傷害或火焰傷害，有些防具甚至像海龜殼一樣，具有特殊效果。

▶ 帽子

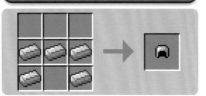

戴在頭上的防具。雖然防禦力不高，卻很好看，是很受歡迎的防具。

防具種類	皮革	黃金	鎖鏈	鐵	鑽石
防禦力	0.5	1	1	1	1.5

▶ 胸甲

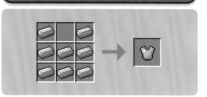

是保護身體的鎧甲，也是所有裝備中防禦力最高的防具，所以應該優先製作。

防具種類	皮革	黃金	鎖鏈	鐵	鑽石
防禦力	1.5	2.5	2.5	3	4

▶ 護腿

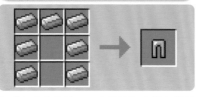

保護下半身的防具。雖然防禦力僅次於鎧甲，但不少人覺得不好看而不願意穿。

防具種類	皮革	黃金	鎖鏈	鐵	鑽石
防禦力	1	1.5	2	2.5	3

▶ 靴子

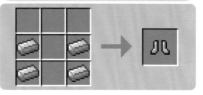

穿在腳上的防具，防禦力最低，但只需要幾種素材就能製作。

防具種類	皮革	黃金	鎖鏈	鐵	鑽石
防禦力	0.5	0.5	0.5	1	1.5

▶ 海龜殼

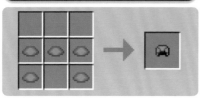

戴在頭上的防具。防禦力與鐵製頭盔或是鎖鏈頭盔相當，戴在頭上之後，可在水中延長 10 秒的氧氣。要製作這項防具需要鱗甲。

▶ 盾牌

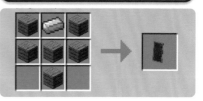

裝備在左手的防具。雖然無法提升防禦力，但利用滑鼠左鍵架起盾牌後，就能讓大部分來自正面的攻擊化為無形。可利用木材或是鐵錠製作。

12-3 修理裝備或道具

▶ 利用工作台修理裝備及道具

將要修理的道具放兩個（相同材料製作的東西）在工作台上，就能讓道具恢復「耐久度的總和＋最大耐久度的5%」的耐久度。要注意的是，武器或道具的附魔效果會消失。

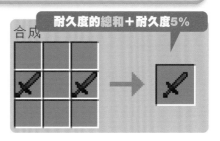

耐久度的總和＋耐久度5%

合成

▶ 利用鐵砧合成與修理

鐵砧也能合成武器或道具，而且能讓武器或道具的耐久度恢復「耐久度的總和＋最大耐度的12%」，更棒的是還能保留附魔效果。

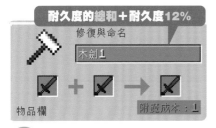

耐久度的總和＋耐久度12%

修復與命名

木劍1

物品欄　　　　　　　附魔成本：1

▶ 利用鐵砧與原料修理

鐵砧也可以使用原料修理武器或道具。只要有 1 個原料就能讓道具的最大耐久度恢復 25%，恢復效果可說是相當不錯。

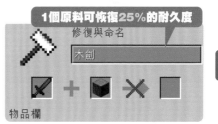

1個原料可恢復25%的耐久度

修復與命名

木劍

物品欄

CHAPTER.

3

12-4 讓鑽石裝備升級至獄髓裝備（Java／基岩版）

使用「獄髓碎片」可讓鑽石裝備升級成最強的獄髓裝備。這是目前最強的裝備，所以當然要想辦法取得。第 98 頁會進一步說明獄髓裝備喔。

① 準備獄髓錠

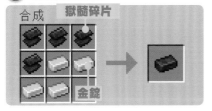

合成　　獄髓碎片

金錠

在地獄收集「遠古遺骸」，再以熔爐煉製，就能做出「獄髓碎片」。接著再製作獄髓錠吧。

② 利用鍛造台強化鑽石裝備

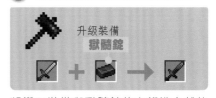

升級裝備
獄髓錠

將鑽石裝備與獄髓錠放在鍛造台就能強化鑽石裝備，還能保留附魔效果。

武器（道具）	劍	斧頭
攻擊力	+4	+5

技巧 13 有效的攻擊方式

PC | PC (Win10) | Mobile | PS3/Vita | PS4 | Xbox | Wii U | 3DS | Switch

13-1 傷害較高的攻擊

跳躍攻擊或衝刺攻擊可造成致命一擊,讓原本的攻擊力提升至 1.5 倍。雖然不同的敵人有不同的攻擊時機,但如果是一對一的情況,務必試著使用傷害較高的攻擊方式。如果安裝的是 Java 版,將滑鼠移到對手身上即可看到劍量表。假設劍量表尚未滿格,代表攻擊的效率會變差,所以最好不要一直攻擊。

▶ **跳躍與衝刺攻擊**

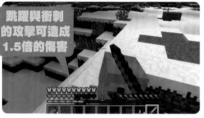

跳躍與衝刺的攻擊可造成 1.5 倍的傷害

跳躍與衝刺的攻擊可造成致命傷害,此時的傷害力為 1.5 倍。

▶ **等到劍量表滿格再攻擊**(只有 Java 版才有)

如果緩慢移動中,就不斷地揮舞武器

如果安裝的是電腦版的麥塊,就等到劍量表滿格再攻擊。走路或潛行的時候,攻擊範圍會變大。

13-2 利用衝刺攻擊對付苦力怕

從遊戲一開始,會以重傷害的爆破攻擊玩家的怪物就是苦力怕。建議大家利用衝刺攻擊的回擊特性,打了就跑。衝刺攻擊成功之後,可在停止閃爍之前往後衝刺,等到停止閃爍之後,再繼續衝刺攻擊。

① 利用衝刺攻擊展開進攻

想要火藥卻會自爆的苦力怕得以衝刺的方式攻擊,然後再讓苦力怕回擊。

② 在回擊時撤退

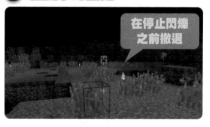

在停止閃爍之前撤退

在回擊時撤退。確認苦力怕停止閃爍之後再發動後續的攻擊。

踏上有趣的冒險旅程吧!

技巧 14 利用弓攻擊

PC | PC (Win10) | Mobile | PS3/Vita | PS4 | Xbox | Wii U | 3DS | Switch

若問麥塊有什麼遠距離攻擊，那當然非弓莫屬。只要調整好角度，就能利用弓箭攻擊遠在天邊的怪物。如果蓄足了力量（拉滿弓），攻擊力可是比鑽石劍更高。雖然箭不是那麼容易取得，但可從礫石找到製箭所需的打火石。所以如果走到充滿礫石的地形，就能大量生產箭。

▶ 放箭攻擊

可攻擊非常遠的目標

弓可將箭射到遠處。只要角度設定得宜，就能攻擊遠處的目標。

▶ 拉滿弓再射是非常強的攻擊

拉滿弓再射箭的話，攻擊力比鑽石劍還高。

技巧 15 利用弩攻擊

PC | PC (Win10) | Mobile | PS3/Vita | PS4 | Xbox | Wii U | 3DS | Switch

弩與弓一樣，可射箭攻擊。與弓的差異之處在於裝了箭的弩可以更換，也可以收進物品欄，比弓更能自由移動。若是準備很多把弩，還可以連射。

1 裝箭

按住按鍵即可裝箭。要注意的是，沒辦法像弓那樣在攻擊途中連射。

2 裝箭完畢

換成裝了箭的弩

裝箭完畢之後，可先放開按鈕。此時可以更換武器，也能自由移動。

3 射箭

如果有很多把弩就能連射！

使用裝了箭的弩就能射箭。如果能事先準備多把弩，就能連射。

技巧 16 使用三叉戟戰鬥

PC　PC（Win10）　Mobile　PS3/Vita　PS4　Xbox　Wii U　3DS　Switch

攻擊力比鑽石劍更高的是三叉戟（Java版的三叉戟的攻擊速度與鐵劍差不多），而且還能朝敵人投擲，造成敵人傷害。唯一的缺點就是很難取得。

16-1 取得三叉戟

三叉戟無法合成，只能從「沉屍」這類水中殭屍類怪物取得。打倒右手拿著三叉戟的沉屍，就有可能會掉落三叉戟，但裝備有三叉戟的沉屍卻很少見。

▶ **打倒沉屍，取得三叉戟**

拿著三叉戟的沉屍

拿著三叉戟的沉屍一定要先打倒再說。不過一般的殭屍掉進水裡也會變成沉屍，但不會掉落三叉戟。

16-2 朝敵人投擲三叉戟，攻擊敵人

裝備三叉戟之後，長按按鍵蓄力，再放開按鍵，就能將三叉戟朝滑鼠的方向丟去。攻擊力與弓相當，所以用起來的感覺差不多，但千萬要記得回收喔。

① 長按按鍵蓄力

拿著三叉戟

裝備三叉戟之後，按住按鍵，三叉戟就會在畫面右上角出現。

② 投擲三叉戟

放開按鍵，就能將三叉戟丟向敵人。記得要回收丟出去的三叉戟。

技巧 17 使用盾牌防禦的方法

PC | PC (Win10) | Mobile | PS3/Vita | PS4 | Xbox | Wii U | 3DS | Switch

盾牌可以擋住來自前方的攻擊，讓傷害降至 0。由於盾牌能在遊戲一開始時就製作，所以在生存模式時，也是最應該優先製作的防具。盾牌雖然可以擋住苦力怕自爆，但要特別注意盾牌的耐久度。

① 裝備盾牌

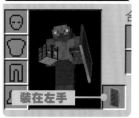

裝在左手

將盾牌裝在裝備欄的左手方塊（長得像盾牌形狀的圖示）。

② 架起盾牌

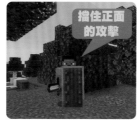

擋住正面的攻擊

基岩版或 PS4 版可利用潛行架起盾牌。Java 版則是利用滑鼠右鍵架起盾牌。

③ 可防禦的範圍

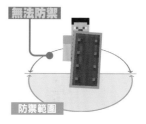

無法防禦

防禦範圍

架起盾牌之後，可擋住正面 180 度的所有攻擊，但擋不住來自背後的攻擊，所以要格外注意。

技巧 18 製作帶有效果的箭

PC | PC (Win10) | Mobile | PS3/Vita | PS4 | Xbox | Wii U | 3DS | Switch

一射中就能發動相同效果的箭很適合用來對付強敵。假設安裝的是基岩版，可對倒了藥水的鍋釜使用箭，製作帶有效果的箭。Java 版則可利用滯留藥水與箭合成帶有效果的箭。要注意的是，要製作藥水需要利用空瓶汲取終界龍的火焰。

▶ 基岩版的製作方法

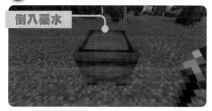

倒入藥水

對倒了藥水的鍋釜使用箭即可製作帶有效果的箭。使用一般的藥水製作也沒問題。

▶ Java 版的製作方法

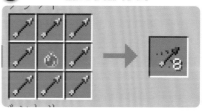

在滯留藥水的周圍擺箭，就能合成帶有效果的箭。

CHAPTER.

3

技巧 19 試著製作藥水

PC | PC (Win10) | Mobile | PS3/Vita | PS4 | Xbox | Wii U | 3DS | Switch

19-1 利用釀造台製作藥水

藥水可賦予主角特殊效果。利用「水瓶」製成的「基本藥水」，在基本藥水中添加不同的材料，就能釀造不同效果的藥水。第214頁介紹了所有藥水的配方，提供大家在釀造藥水的時候參考。

1 倒入基本材料

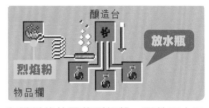

在燃料的位置放烈焰粉，再於下方三個空格放水瓶，然後倒入基本材料。

2 倒入第二道材料

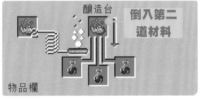

倒入第二道材料，就能釀造帶有效果的藥水。

3 倒入調整劑

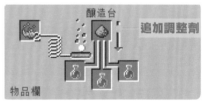

追加調整劑，就能延長效果的時間。追加火藥還能做出飛濺藥水。

19-2 使用藥水

釀造完成的藥水可視情況使用。雖然飛濺類型的藥水不用在意效果還有多久，但如果是用在自己身上的藥水，當然得注意效果持續的時間。打開物品欄就能知道效果還能持續多久。

▶ 在物品欄確認效果與時間

打開物品欄即可確認藥水的效果以及效果還剩多久。

技巧 20 透過附魔強化裝備

PC | PC (Win10) | Mobile | PS3/Vita | PS4 | Xbox | Wii U | 3DS | Switch

20-1 確認附魔的好處

麥塊的裝備或道具都可以透過附魔效果強化,或是變得更好用。不同的武器、防具、道具可賦予不同的附魔效果,而且有些附魔效果可以組合,有些不能組合,所以請大家參考第 220 頁介紹的附魔效果。

▶ 強化裝備

可讓裝備變得更厲害!

武器可利用附魔效果增加對特定種類的攻擊力或傷害。

▶ 取得更多稀有素材

賦予幸運附魔效果

能取得更多鑽石

賦予鎬「幸運」附魔效果,就能挖到更多礦石。

▶ 不用破壞方塊也能變成道具

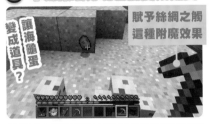

讓海龜蛋變成道具?

賦予絲綢之觸這種附魔效果

絲綢之觸這種附魔效果能讓玻璃這種容易破掉的東西變成道具。

20-2 附魔會消耗經驗值

▶ 將累積的經驗值用於附魔

經驗值

麥塊的主角不會因為累積了經驗值而變強。應該有不少玩家會覺得,那要經驗值做什麼?這裡讓我們一起活用累積的經驗值吧。

可以累積經驗值的主要行動	經驗值
開採煤炭	0~2
開採紅石礦	1~5
開採青金石	2~5
開採地獄石英礦	2~5
開採鑽石礦	3~7
開採綠寶石礦	3~7
破壞生怪蛋	15~43
打倒動物	1~3
打倒怪物	5
用釣魚竿釣魚	1~6
與村民交易	3~6
讓動物交配	1~7
打倒凋零怪	50
打倒終界龍	12,000

20-3 附魔所需的道具

① 準備附魔台

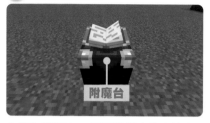

附魔台

先製作附魔台,再將附魔台放在地上。

② 利用書櫃圍住

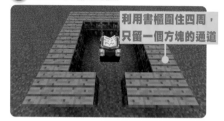

利用書櫃圍住四周,只留一個方塊的通道

書櫃可提升附魔的效果。若能依照圖片中的方式配置,即可大幅提升效果。

20-4 進行附魔

開啟附魔台,再配置道具與青金石,右側就會列出可選擇的附魔效果。在進行附魔之前,這些附魔效果都不會消失,所以可將多餘的附魔效果放在不需要的道具上。

① 準備青金石

附魔

物品欄 青金石

開啟附魔台,設置要附魔的道具與青金石。

② 確認內容

橫掃之刃 I . . . ?

右側會顯示附魔效果的清單,越下方的附魔效果需要越多的道具。

③ 不斷重複配置道具,直到出現好的為止

附魔

不死剋星 I . . . ?

多餘的道具

如果沒有出現好的附魔效果,就將附魔效果放在多餘的道具,更新可使用的附魔效果。

④ 在重要的道具賦予附魔效果

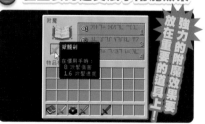

強力的附魔效果要放在重要的道具上

附魔

收靈劍

在慣用手時:
8 攻擊傷害
1.6 攻擊速度

如果出現好的附魔效果,就放在重要的道具上吧。

踏上有趣的冒險旅程吧!

20-5 利用鐵砧合成附魔效果

利用鐵砧合成相同的裝備之際，也能讓這兩個裝備的附魔效果合併。如果雙方的附魔效果相同，而且是同等級的附魔效果，附魔效果就會提升一級，如果雙方的附魔效果不同等級，就會以等級較高的附魔效果為準。如果是無法合成的附魔效果，就不會合成。

▶ 利用鐵砧合成裝備

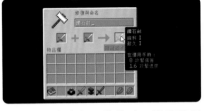

利用鐵砧合成相同裝備時，附魔效果也會合成。

▶ 利用附魔書合成

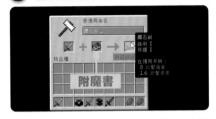

與附魔書合成，能追加附魔效果或是提升附魔效果的等級。

20-6 三叉戟可因為附魔效果變得超好用

三叉戟的一般攻擊與投擲的攻擊力都比鑽石劍更高，但只要一丟出去，就一定得去撿回來。不過，若能在三叉戟使用「忠誠」這種附魔效果，丟出去的三叉戟就能自動回到手中，也會變成超級好用的武器。此外，三叉戟還有很多超強的專用附魔效果喔。

▶ 三叉戟專用附魔效果

附魔效果	內容	無法同時賦予的附魔效果
忠誠	丟出去的三叉戟會自動回到玩家手中。	波濤
魚叉	可增加對水中生物的傷害。非常適合對付遠古深海守衛。	—
波濤	讓玩家朝著三叉戟丟出去的方向（包含正上方）飛（水中或是下雨的時候）。	忠誠 喚雷
喚雷	利用三叉戟射中動物或怪物之後，在該動物與怪物落雷（雷雨的時候）。	波濤

▶ 利用「忠誠」讓丟出去的三叉戟回來

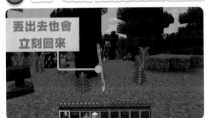

丟出去也會立刻回來

賦予「忠誠」附魔效果之後，丟出去的三叉戟會立刻回到玩家手中。好用的程度可說是截然不同。

▶ 「喚雷」的注意事項

追加落雷

只能在雷雨的時候發動的「喚雷」非常可怕，太靠近的話，恐怕連玩家自己都會受傷。

CHAPTER.

3

技巧 21 了解敵人的種類

PC｜PC (Win10)｜Mobile｜PS3/Vita｜PS4｜Xbox｜Wii U｜3DS｜Switch

▶ 殭屍

PC｜PC (World)｜Mobile｜PS3 Vita｜PS4｜Xbox｜Wii U｜3DS｜Switch

到了晚上就會出現，會直接攻擊玩家。遊戲一開始殭屍掉落的「腐肉」能讓玩家免於飢餓。

- 體力 **10** ● 攻擊力 **1.5**
- 掉落道具 腐肉×0～2、馬鈴薯（稀有）、胡蘿蔔（稀有）

▶ 殭屍村民

PC｜PC (World)｜Mobile｜PS3 Vita｜PS4｜Xbox｜Wii U｜3DS｜Switch

能力與殭屍完全相同。如果手邊有金蘋果或是「飛濺 虛弱藥水」，就能讓它變回村民。

- 體力 **10** ● 攻擊力 **1.5**
- 掉落道具 腐肉×0～2、馬鈴薯（稀有）、胡蘿蔔（稀有）

▶ 雞騎士

PC｜PC (World)｜Mobile｜PS3 Vita｜PS4｜Xbox｜Wii U｜3DS｜Switch

殭屍的亞種，是騎著雞的幼年殭屍。出現率極低，是非常罕見的敵人。

- 體力 **10**（雞：**2**）
- 攻擊力 隨著騎在上面的幼年殭屍而不同
- 掉落道具 腐肉×0～2、羽毛×0～2

▶ 沉屍

PC｜PC (World)｜Mobile｜PS3 Vita｜PS4｜Xbox｜Wii U｜3DS｜Switch

殭屍的亞種。殭屍掉進水裡的時候會變成沉屍。有時候會掉落三叉戟。

- 體力 **10** ● 攻擊力 **1.5**（有三叉戟的時候：**4**）
- 掉落道具 腐肉×0～2、三叉戟（稀有）、鸚鵡螺殼（稀有）

▶ 骷髏

PC｜PC (World)｜Mobile｜PS3 Vita｜PS4｜Xbox｜Wii U｜3DS｜Switch

雖然是會以弓箭攻擊玩家的強敵，但是會掉落箭或骨頭。可以先讓它射箭，再近身打倒它。

- 體力 **10** ● 攻擊力 **0.5～2**
- 掉落道具 箭×0～2、骨頭×0～2

▶ 流髏

PC｜PC (World)｜Mobile｜PS3 Vita｜PS4｜Xbox｜Wii U｜3DS｜Switch

骷髏的亞種。會在雪原生態域出現。若被它攻擊，移動速度就會變慢。

- 體力 **10** ● 攻擊力 **0.5～2**
- 掉落道具 箭×0～2、骨頭×0～2

▶ 蜘蛛

PC｜PC (World)｜Mobile｜PS3 Vita｜PS4｜Xbox｜Wii U｜3DS｜Switch

會跳躍與爬牆，所以常不小心讓牠闖入遊戲剛開始的據點。

- 體力 **8** ● 攻擊力 **1**
- 掉落道具 線×0～2

▶ 洞窟蜘蛛

PC｜PC (World)｜Mobile｜PS3 Vita｜PS4｜Xbox｜Wii U｜3DS｜Switch

出現在廢棄礦坑的蜘蛛。動作與一般的蜘蛛相同，卻身懷不容小覷的劇毒。

- 體力 **8** ● 攻擊力 **1**
- 掉落道具 線×0～2

▶ 蜘蛛騎士

| PC | PC (Win10) | Mobile | PS3 Vita | PS4 | Xbox | Wii U | 3DS | Switch |

騎著蜘蛛的骷髏。偶爾會與蜘蛛一起出現。爬上牆壁後，會對玩家發動遠距離攻擊。玩家也必須遠距離展開反擊。

●體力 10（蜘蛛：8）●攻擊力 2（蜘蛛：1）

●掉落道具 箭×0～2、骨頭×0～2、線×0～2

▶ 骷髏馬騎士

| PC | PC (Win10) | Mobile | PS3 Vita | PS4 | Xbox | Wii U | 3DS | Switch |

偶爾會在下雷雨的時候出現。打倒騎在上面的骷髏，骷髏馬就會被馴服。

●體力 10（骷髏馬：15）●攻擊力 0.5～2.0

●掉落道具 箭×0～2、骨頭×0～2、附魔的弓（稀有）

▶ 苦力怕

| PC | PC (Win10) | Mobile | PS3 Vita | PS4 | Xbox | Wii U | 3DS | Switch |

會帶著「咻～」的聲音自爆讓玩家受重傷。是最能代表麥塊的怪物之一。只要遠離它就能阻止它爆炸。要以打帶跑的方式打倒它。

●體力 10 ●攻擊力 24.5

●掉落道具 火藥×0～2

▶ 史萊姆

| PC | PC (Win10) | Mobile | PS3 Vita | PS4 | Xbox | Wii U | 3DS | Switch |

只會單純地移動，而且與其他的遊戲一樣，是很弱的怪物，但在麥塊會掉落稀有的寶物，所以遇見它一定要打倒它。

●體力 8

●攻擊力 2～0（視大小而定）

●掉落道具 史萊姆球×0～2

▶ 女巫

| PC | PC (Win10) | Mobile | PS3 Vita | PS4 | Xbox | Wii U | 3DS | Switch |

會向玩家丟出劇毒藥水或是傷害藥水，攻擊玩家。雖然是很棘手的敵人，但看起來很像是村民，不仔細看就會誤認。

●體力 13 ●攻擊力 3

●掉落道具 螢石粉、玻璃瓶、火藥

▶ 終界使者

| PC | PC (Win10) | Mobile | PS3 Vita | PS4 | Xbox | Wii U | 3DS | Switch |

雖然是中立的怪物，但只要眼神一對到，就會一邊瞬間移動，一邊攻擊玩家。由於它很怕水，所以可將它引到水邊，或是在高度 2 塊方塊的屋頂下面與它作戰。

●體力 20 ●攻擊力 3.5

●掉落道具 終界珍珠×0～1

▶ 終界蟎

| PC | PC (Win10) | Mobile | PS3 Vita | PS4 | Xbox | Wii U | 3DS | Switch |

極少見的超稀有怪物。使用終界珍珠的時候，約有 5% 的機率會出現。能遇見它算是非常幸運。

●體力 4 ●攻擊力 1

●掉落道具 無

▶ 幻影

| PC | PC (Win10) | Mobile | PS3 Vita | PS4 | Xbox | Wii U | 3DS | Switch |

只要超過三天不睡，當天晚上就有一定的機率出現。有朝玩家衝撞之前先鳴叫的習性，所以只要在聽到它的叫聲後，射箭迎擊即可。

●體力 10 ●攻擊力 3

●掉落道具 幻影薄膜×0～1（稀有）

踏上有趣的冒險旅程吧！

▶ 衛道士

PC	PC (Win10)	Mobile	PS3 Vita	PS4	Xbox	Wii U	3DS	Switch

於綠林府邸出沒的邪惡村民。由於只會近身攻擊，所以威脅性不高，但是攻擊力非常強，絕對不能被它逼到角落。

●體力 12　　●攻擊力 6.5

●掉落道具 綠寶石×0～1、鐵斧

▶ 喚魔者

PC	PC (Win10)	Mobile	PS3 Vita	PS4	Xbox	Wii U	3DS	Switch

綠林府邸的主人。一看到玩家就會展開魔法攻擊，還會召喚惱鬼。如果被它發現就會遇到危險，所以在被它發現之前，先從遠處放箭射倒它吧。

●體力 12　　●攻擊力 3

●掉落道具 不死圖騰×1、
綠寶石×0～1

▶ 惱鬼

PC	PC (Win10)	Mobile	PS3 Vita	PS4	Xbox	Wii U	3DS	Switch

能在空中盤旋，並穿越地形方塊。雖然與它正面作戰很危險，但被召喚出來的它，過了一段時間就會自動死掉，所以逃離它是最佳的作戰方式。

●體力 7　　●攻擊力 4.5

●掉落道具 無

▶ 蠹魚

PC	PC (Win10)	Mobile	PS3 Vita	PS4	Xbox	Wii U	3DS	Switch

會在要塞或山地生態域出現。會偽裝成方塊。一旦破壞方塊就會跳出來。若是攻擊它，就會與躲在周圍的蠹魚一起攻擊玩家。

●體力 4　　●攻擊力 0.5

●掉落道具 無

▶ 深海守衛

PC	PC (Win10)	Mobile	PS3 Vita	PS4	Xbox	Wii U	3DS	Switch

會在海底神殿周邊出沒的怪物。一旦被它發現，就會以雷射攻擊玩家，而且就算穿了很好的防具也難以抵擋。

●體力 15　　●攻擊力 3

●掉落道具 生鱈魚×0～1、海磷
晶體×0～1

▶ 遠古深海守衛

PC	PC (Win10)	Mobile	PS3 Vita	PS4	Xbox	Wii U	3DS	Switch

是魔王級的深海守衛。會讓附近的玩家的挖掘速度變慢。若使用隱形藥水就不會被它詛咒。

●體力 40　　●攻擊力 4

●掉落道具 生鱈魚×0～1、海磷
晶體×0～1

▶ 豬布林

PC	PC (Win10)	Mobile	PS3 Vita	PS4	Xbox	Wii U	3DS	Switch

會在地獄的緋紅森林或是荒地出沒。只要未裝備黃金防具就會被它攻擊。會躲開靈魂火把這類藍色火焰。

●體力 8

●攻擊力 (遠) 0.5～2.5 (近)、4.5 (Java：4)

●掉落道具 金劍、弩

▶ 殭屍豬布林

PC	PC (Win10)	Mobile	PS3 Vita	PS4	Xbox	Wii U	3DS	Switch

是溺死的豬布林，或是被帶到一般世界或終界的豬布林。以前稱為殭屍豬人。

●體力 10　　●攻擊力 4

●掉落道具 腐肉×0～1、金粒×0
～1、金劍、金錠（稀有）

▶ 豬布獸

PC	PC (World)	Mobile	PS3 Vita	PS4	Xbox	Wii U	3DS	Switch

會在地獄的緋紅森林出現。一旦被它發現就會被攻擊，如果在扭曲蕈菇附近，就不會攻擊玩家。可利用緋紅蕈菇繁殖。

- ●體力 20　●攻擊力 1.5～4
- ●掉落道具 生豬肉×2～4、皮革×0～2

▶ 豬屍獸

PC	PC (World)	Mobile	PS3 Vita	PS4	Xbox	Wii U	3DS	Switch

將豬布獸帶到一般的世界或終界就會變成豬屍獸。它不怕扭曲蕈菇，會攻擊周邊所有的動物與怪物，也無法繁殖。

- ●體力 20　●攻擊力 1.5～4
- ●掉落道具 腐肉×1～3

▶ 豬布林蠻兵

PC	PC (World)	Mobile	PS3 Vita	PS4	Xbox	Wii U	3DS	Switch

會在地獄的豬布林要塞出沒。不同的是，就算玩家穿上黃金防具也會被它攻擊，無法像對付豬布林那樣利用與黃金有關的道具轉移它的注意力，而且也不怕藍色火焰。

- ●體力 25　●攻擊力 5（Java：6.5）
- ●掉落道具 金斧

▶ 烈焰使者

PC	PC (World)	Mobile	PS3 Vita	PS4	Xbox	Wii U	3DS	Switch

會在地獄要塞出沒，以攻擊力極強的火球攻擊玩家。光是接近它就會被燒傷，所以最好穿上防火的防具。

- ●體力 10　●攻擊力 3
- ●掉落道具 烈焰桿×0～1（稀有）

▶ 岩漿立方怪

PC	PC (World)	Mobile	PS3 Vita	PS4	Xbox	Wii U	3DS	Switch

會在地獄要塞周邊出沒。不管是外觀還是動作，與史萊姆都很像，但攻擊力比史萊姆強許多。

- ●體力 8
- ●攻擊力 3～1（視大小而定）
- ●掉落道具 岩漿塊×0～1

▶ 地獄幽靈

PC	PC (World)	Mobile	PS3 Vita	PS4	Xbox	Wii U	3DS	Switch

體型很大，會在空中飄來飄去，還會從遠處對玩家發射火球，是非常棘手的敵人。可射箭攻擊它，或是將它射過來的火球打回去，攻擊它。

- ●體力 10　●攻擊力 8.5
- ●掉落道具 火藥×0～2、幽靈之淚×0～1

▶ 凋零骷髏

PC	PC (World)	Mobile	PS3 Vita	PS4	Xbox	Wii U	3DS	Switch

體型比骷髏還大，一旦被它打到，玩家的狀態就會異常。由於只會以劍攻擊玩家，不會射箭，所以與它保持距離是比較理想的攻擊方式。

- ●體力 10　●攻擊力 4
- ●掉落道具 煤炭×0～1、骨頭×0～2、凋零骷髏頭顱（稀有）

▶ 界伏蚌

PC	PC (World)	Mobile	PS3 Vita	PS4	Xbox	Wii U	3DS	Switch

會在終界城出現。若是被它的飛彈打中，玩家就會飄在空中，再重重摔在地面。可以趁它的臉從殼露出來的時候攻擊它。

- ●體力 15　●攻擊力 2
- ●掉落道具 界伏蚌殼×0～1

▶ 劫掠者

| PC | PC (World) | Mobile | PS3 Vita | PS4 | Xbox | Wii U | 3DS | Switch |

會整隊出現，以弩攻擊玩家的邪惡村民。攻擊力不高，所以可以先接近它們再發動攻擊。

- 體力 12　●攻擊力 2
- 掉落道具 綠寶石×0~1、弩×0~1
×0~1

▶ 劫毀獸

| PC | PC (World) | Mobile | PS3 Vita | PS4 | Xbox | Wii U | 3DS | Switch |

會在突襲事件發生時，混在劫掠隊裡面破壞農地。體力很高，很難打倒，但如果先製作了魔像就可以輕鬆打倒它。

- 體力 50　●攻擊力 6
- 掉落道具 馬鞍×1

▶ 凋零怪

| PC | PC (World) | Mobile | PS3 Vita | PS4 | Xbox | Wii U | 3DS | Switch |

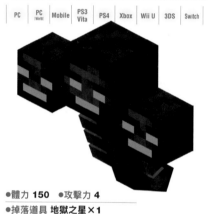

- 體力 150　●攻擊力 4
- 掉落道具 地獄之星×1

可利用地獄的凋零骷髏頭顱以及靈魂沙召喚（參考第 95 頁）。召喚之後會自爆，以頭蓋骨攻擊玩家。由於會讓周圍都爆炸，所以真要與它作戰，就要讓它掉進地洞，在狹窄的地方快速分出勝負。

以肉搏戰決定勝負

在狹窄的地方召喚它吧！

要在狹窄的地方作戰，讓它無法自由活動。在它體力減半之前，都可進行遠距離攻擊。

▶ 終界龍

| PC | PC (World) | Mobile | PS3 Vita | PS4 | Xbox | Wii U | 3DS | Switch |

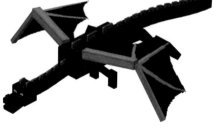

- 體力 100　●攻擊力 5
- 掉落道具 龍蛋

會在終界出沒。要打倒它就得先破壞終界水晶，否則會不斷地恢復 HP。如果它衝過來，記得要一邊閃躲一邊向它射箭。當它在中央塔降落的時候，也是最好的攻擊機會。可以先確認它是否在塔附近噴火，再用劍攻擊它。

用劍攻擊時，要小心終界龍噴火

等到降落後，立刻用劍攻擊！

只要有機會用劍攻擊，不管人在何處請立刻攻擊它！

0:nav:PC PC (Win10) Mobile PS3/Vita PS4 Xbox Wii U 3DS Switch

技巧 22 試著前往稀有地點

PC PC (Win10) Mobile PS3/Vita PS4 Xbox Wii U 3DS Switch

麥塊有一些稀有的建築物或遺跡，在那些不為人知的寶箱中，通常包含許多只能在那裡才能取得的貴重物品。「廢棄傳送門」原本是前往地獄的傳送門，只要補足缺少的黑曜石（參考第 94 頁），就能變回地獄傳送門。

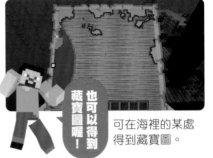

也可以得到藏寶圖喔！

可在海裡的某處得到藏寶圖。

22-1 各種稀有地點

▶ 綠林府邸

裡面有強敵等著你的到來！

這是有很多房間的府邸，並潛伏著許多強敵。可在此取得讓玩家復活一次的「不死圖騰」。

▶ 海底神殿

位於海底的巨大神殿。在遠古深海守衛的詛咒之下，幾乎不可能挖掘這座神殿。進入內部之後，可以得到超稀有的「海綿」。

▶ 廢棄礦坑

廢棄的坑道。在此可以得到許多軌道。若是引水進來，可以一口氣讓軌道變成道具。也能輕鬆地得到礦物。

▶ 要塞

由此傳送門進入，挑戰最終魔王！

是需要使用終界之眼尋找的地下稀有地點，也是前往終界龍所在之地「終界城」的入口。

▶ **海底遺跡**（3DS 沒有）

是沉在海中的遺跡，也是小型的稀有地點。在此可以得到藏寶圖。

▶ **沉船**（3DS 沒有）

這是遇難的船隻，外表少了一部分。如果寶箱沒壞的話，可以得到藏寶圖。

▶ **劫掠者前哨站**（Java／基岩版）

是攻擊村莊的劫掠隊基地。只要攻打這裡就能取得弩。

▶ **廢棄傳送門**（Java／基岩版）

讓傳送門復活吧！

位於地上、海中與地獄的遺跡。寶箱裡面有開啟傳送門所需的道具。

POINT!

使用方便的種子碼

麥塊的世界都是根據種子碼製作（在建立世界的時候，若未輸入種子碼，就會以隨機的數值創建世界）。所以，只要使用相同的數值就能打造相同的世界。讓我們使用位於稀有地點附近的種子碼，輕鬆地探索這些稀有地點吧！此外，如果安裝的是基岩版，可在建立世界的時候打開「種子」選單，再利用「種子選取器」選擇建立稀有地形或建築物的種子。

可立刻找到稀有地點的種子碼

可從稀有地點開始！

基岩版也公開了「種子選取器」這種官方種子碼。

稀有地點	Java版	基岩版
綠林府邸	960570313	-518068014
海底神殿	-5354310665583972124	-513070979
廢棄礦坑	173110272	330018301
要塞	895561421	1209133038
沉船	-1396235488	-1192503712
海底廢墟	1403998644252660000	727347460
劫掠者前哨站	3603843377632272700	330018301

※軟體升級後，某些種子碼可能無法繼續使用。

技巧 23 從製圖師取得探險家地圖

PC | PC (Win10) | Mobile | PS3/Vita | PS4 | Xbox | Wii U | 3DS | Switch

只要有「探險家地圖」就能知道超稀有地點「海底神殿」與「綠林府邸」的所在位置。要取得探險家地圖就必須與村民之一的「製圖師」交易（創造模式的物品欄也找不到探險家地圖）。不斷與同一位製圖師交易，提升交易等級才能得到探險家地圖。若想得到探險家地圖，必須事先準備大量的紙張、綠寶石與羅盤。

找出超稀有地點！

與村民交易取得地圖，才能抵達「海底神殿」與「綠森府邸」。

1 找到製圖師

製圖台

首先在村莊裡面找到製圖師。如果找不到，可在失業的村民附近配置製圖台，該位村民就會變成製圖師。

2 進行交易

與製圖師進行交易。一開始只能交換地圖，所以必須不斷地交易。

3 提升交易等級

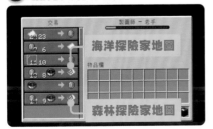

透過持續交易提升交易等級之後，就能取得探險家地圖。

4 取得地圖了！

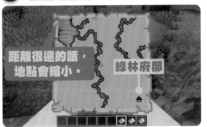

距離很遠的話，地點會縮小。

綠林府邸

取得地圖之後，會顯示地點與目前所在地的相對位置。可依照地圖前往該地點。





MINECRAF

技巧 24 從沉船找出藏寶圖

PC | PC（Win10） | Mobile | PS3/Vita | PS4 | Xbox | Wii U | 3DS | Switch

從海底遺跡或是沉船可找到提示寶藏（儲存物）位置的「藏寶圖」。沉船通常殘破不堪，所以有時候會找不到藏有藏寶圖的儲物箱。不過，船體中央的儲物箱若是還留著，就一定能取得地圖。

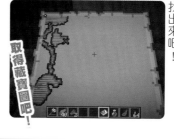

取得藏寶圖吧！

海裡有一些藏著藏寶圖的稀有地點。快去找出來吧！

踏上有趣的冒險旅程吧！

24-1 從沉船找出藏寶圖

1 找到沉船

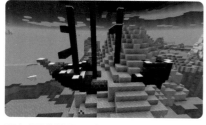

沉船通常都是呈翻覆或殘破不堪的狀態，有時候則會露出地面。

2 尋找船體中央的儲物箱

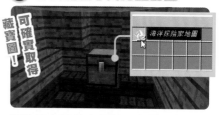

可確實取得藏寶圖！

海洋探險家地圖

儲物箱有可能在船首、船體中央、船尾等 3 個地方出現。而藏寶圖通常會放在船體中央的儲物箱。

24-2 從海底遺跡找出藏寶圖

1 找到海底遺跡

藏寶圖也可以在海底遺跡找到。藏寶圖附近通常會有沉屍出沒。

2 尋找海底遺跡的中央地帶

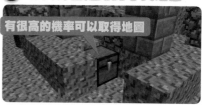

有很高的機率可以取得地圖

海底遺跡的內部很狹窄，要找到儲物箱不會太難。不過，殘破的海底遺跡有可能沒有儲物箱，取得地圖的機率也低於五成。

技巧 25 迎擊突襲村莊的劫掠者

PC　PC (Win10)　Mobile　PS3/Vita　PS4　Xbox　Wii U　3DS　Switch

劫掠者是四處襲擊村莊的強盜集團，通常會住在劫掠者前哨站。主要由手持弩的劫掠者、使用藥水的女巫、綠林府邸的衛道士組成。如果發現他們的話，一定要在村莊被襲擊之前就打敗他們！

村子的和平由我來守護！

絕對不容許劫掠者為非作歹！

1 注意劫掠者

整團劫掠者襲來

劫掠者通常五人一組，四處尋找村莊。在遊戲裡玩五天以上，他們就有可能會出現。

2 攻擊劫掠者前哨基地！

劫掠者前哨基地住了許多劫掠者，是非常危險的地點。基地最上層有劫掠者的寶箱。

與劫掠者不斷作戰！突襲事件

打倒劫掠者的領袖或是前哨基地的隊長後，玩家身上就會出現「不祥之兆」。如果在這個狀態下進入村子，就會觸發突襲事件，劫掠者會接二連三攻擊村子。如果能打倒這些劫掠者，就會成為「村子的英雄」，與村民交易也會變得比較便宜。

1 帶著不祥之兆進入村子的話……

不祥之兆

若帶著不祥之兆進入村子，就會觸發突襲事件。若不想觸發突襲事件，可以喝牛奶解除不祥之兆。

2 讓劫掠者全滅吧！

保護村子！

一旦觸發事件，就得面對一大群的劫掠者，而且越打敵人會越強。一旦村民全滅或是村莊的門全壞掉，就輸了。

技巧 26 前往異空間「地獄」

PC | PC (Win10) | Mobile | PS3/Vita | PS4 | Xbox | Wii U | 3DS | Switch

地獄是被熔岩包圍的異空間，也會出現比平常更強的怪物。雖然是這麼危險的地方，卻能取得獄髓這種製作最強裝備所需的材料，所以有機會的話，一定要試著挑戰看看。

26-1 打開地獄傳送門，傳送至地獄

要前往地獄就必須利用黑曜石打造傳送門。製作寬 4 個黑曜石，長 5 個黑曜石的黑曜石門框，再使用打火石就能打開傳送門。要開採黑曜石就需要準備鑽石鎬。不過，若是讓熔岩流入磚塊打造的模型，一樣能打造傳送門。

1 利用黑曜石打造傳送門

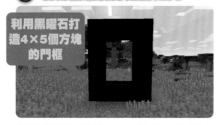

利用黑曜石打造 4×5 個方塊的門框

利用黑曜石打造 4×5 個方塊的長方形。沒有四個角落的黑曜石也沒關係。

2 啟動傳送門

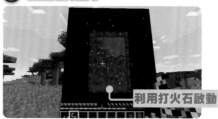

利用打火石啟動

利用「打火石」在黑曜石內部點火，就能啟動傳送門。

26-2 在地獄該做的五件事

烈焰使者掉落的烈焰桿是製作藥水所需的道具，所以一定要想辦法取得。要打造前往終界龍所在之地的終界城，就得在這裡取得「終界之眼」，才能打造前往終界城的傳送門。此外，遠古遺骸可以用來打造最強的「獄髓裝備」，所以前往地獄之前，一定要先準備鑽石鎬！

▶ 在地獄要塞與烈焰使者作戰

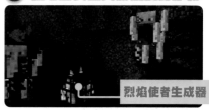

烈焰使者生成器

烈焰使者的「烈焰桿」是非常重要的道具，請務必大量收集。

踏上有趣的冒險旅程吧！

▶ 帶回地獄疣瘡

也可帶回種植地獄疣瘡所需的靈魂沙

可在地獄找到藥水材料之一的地獄疣瘡以及種植地獄疣瘡所需的靈魂沙。

▶ 收集遠古遺骸（Java／基岩版）

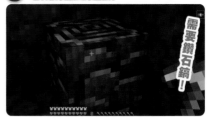

需要鑽石鎬！

要製作獄髓裝備就需要收集「遠古遺骸」。

▶ 與凋零骷髏作戰

凋零骷髏掉落的骨頭是召喚魔王級怪物「凋零怪」所需的道具。

▶ 收集色彩繽紛的建材（Java／基岩版）

在新生態域生長的扭曲蕈木材或緋紅蕈木材都可當成原木使用。

26-3 與凋零怪作戰

利用靈魂沙（或是靈魂土）與凋零骷髏頭顱就能召喚魔王級怪物「凋零怪」。只要能打倒它，就能取得製作「烽火台」所需的「地獄之星」。記得利用狹窄的地形以及強力的裝備壓著它打。

1 召喚凋零怪

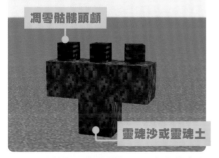

凋零骷髏頭顱

靈魂沙或靈魂土

如圖配置就能召喚凋零怪。一出現就會大爆炸，所以記得配置之後，立刻離遠一點。

2 與現身的凋零怪作戰

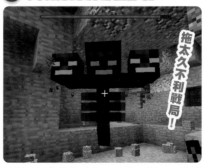

拖太久不利戰局！

躲開最初的爆炸之後，可使用過了一段時間就會自動回血的金蘋果來打倒凋零怪。

技巧 27 與地獄居民豬布林交易

PC　PC (Win10)　Mobile　PS3/Vita　PS4　Xbox　Wii U　3DS　Switch

住在地獄的豬布林非常喜歡黃金，只要玩家穿上黃金防具，它就不會突然攻擊玩家。如果給豬布林金錠，還能換到其他的道具。比方說，可以換到「哭泣的黑曜石」這類稀有的道具，還能換成「靈魂疾走」這本附魔書，或是有靈魂疾走附魔效果的靴子。這些都是只有在這裡才能取得的道具。

踏上有趣的冒險旅程吧！

① 交易時，必須穿上黃金裝備！

用場了！黃金裝備總算派上

只要穿上黃金裝備，豬布林就不會突然攻擊玩家。要交易的時候，至少要穿上一件黃金裝備。

② 丟金錠給豬布林

金錠

將金錠丟在豬布林附近，豬布林就會一直盯著金錠。

③ 掉落交換的道具

交換成功了！

當豬布林抬起頭來，就會丟出要交換的道具囉。

▶ 可交換的道具

	道具	數量		道具	數量
	附魔書（靈魂疾走）	1		黑曜石	1
	鐵靴（有靈魂疾走的附魔效果）	1		哭泣的黑曜石	1～3
	飛濺 抗火藥水	1		火焰彈	1
	抗火藥水	1		皮革	2～4
	水瓶	1		靈魂沙	2～8
	鐵粒	10～36		地獄磚頭	2～8
	終界珍珠	2～4		追跡之箭	6～12
	線	3～9		礫石	8～16
	地獄石英	5～12		黑石	8～16

※不同機種與軟體版本有可能會換到不一樣的道具。

技巧 28 搭乘熾足獸渡過熔岩海

雖然地獄到處都是熔岩海，但只要借助熾足獸的力量，就能平安渡過一片片的熔岩海。熾足獸是在熔岩表面生活的怪物，只要加上馬鞍就能搭乘它，平安渡過熔岩海。要注意的是，不怕熔岩的熾足獸很怕水，一碰到水就會受傷。可利用扭曲蕈菇繁殖熾足獸。

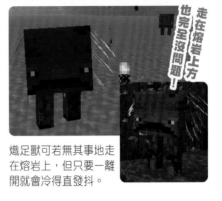

走在熔岩上方也完全沒問題！

熾足獸可若無其事地走在熔岩上，但只要一離開就會冷得直發抖。

CHAPTER.

3

▶ 不會攻擊玩家

不小心攻擊我也沒關係！

不小心攻擊了熾足獸也沒關係。在這個到處都是敵人的地獄裡，熾足獸是多麼稀有的存在啊！

▶ 套上馬鞍就能搭乘

套了馬鞍的狀態

只要套了馬鞍就能坐在上面。此時會隨機移動。

▶ 可利用操縱豬的方法駕駛熾足獸

可以穿過熔岩海了！

坐上熾足獸之後，再拿著有扭曲蕈菇釣竿就能讓熾足獸朝著你要的方向前進。

扭曲蕈菇釣竿

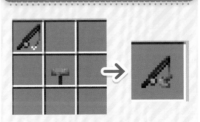

釣魚竿 ×5／扭曲蕈菇 ×1

技巧 29 利用獄髓打造最強的裝備！

PC | PC（Win10） | Mobile | PS3/Vita | PS4 | Xbox | Wii U | 3DS | Switch

到目前為止都說鑽石裝備是最強裝備，但在地獄地形更新後，就出現了比鑽石裝備更強的「獄髓裝備」！在此為大家介紹使用地獄的礦石打造的這些裝備有哪些性能吧！

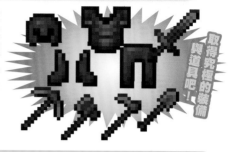

取得究極的裝備與道具吧！

29-1 獄髓裝備的性能與特徵

獄髓裝備的最大特徵就是有回擊耐性，也就是能減輕敵人的攻擊或是爆炸傷害。這效果看起來普通，卻能讓玩家放心戰鬥。另一個特徵則是能讓玩家在熔岩表面浮起來。如果不小心在充滿熔岩的地獄死掉，穿上獄髓裝備也比較容易回收道具。

▶ 具有回擊耐性

就算被攻擊也不會被彈開

受敵人攻擊也不會被彈開。在地獄很容易因為掉進熔岩死掉，所以穿上獄髓裝備能大幅提升安全。

▶ 掉進熔岩也不會消失

浮在熔岩表面

就算在充滿熔岩的地獄死掉，獄髓裝備也不會消失。這點真是令人開心啊！

▶ 與鑽石裝備在性能上的比較

耐久力	武器、道具：+30% 防具：+12.1%
攻擊力	+1
攻擊速度	±0
防禦力	±0
防具強度	+1
開挖速度	+12.5%

獄髓裝備不會增加多少攻擊力與防禦力，所以不會大幅提升玩家的威力。如果不會去地獄或是終界，其實不太需要打造獄髓裝備。不過，獄髓裝備的耐久力很高，而且也不太會不見，所以要在高難度的區域展開冒險時，應該能讓玩家安心不少。

無法量化的部分是其強項！

29-2 打造獄髓裝備

要打造獄髓裝備就需要鍛造台，而不是工作台，而且是要利用鍛造台升級鑽石裝備。升級成獄髓裝備的時候，原本的附魔效果還會保留，所以可盡情升級。

1 準備鍛造台

要打造獄髓裝備就需要鍛造台。

2 升級鑽石裝備

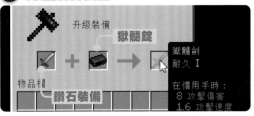

將要強化的鑽石裝備以及獄髓錠放入鍛造台，就能讓鑽石裝備升級為獄髓裝備。

POINT!

取得獄髓錠的方法是什麼？

獄髓錠可從「遠古遺骸」提煉取得。遠古遺骸是比鑽石更稀有的礦石，通常可在地獄的 Y 座標 14 ～ 15 的地層找到。

先找到遠古遺骸吧！

▶ 利用合成的方式製作獄髓錠！

遠古遺骸沒辦法直接用來打造獄髓裝備。利用熔爐或是高爐提煉之後，遠古遺骸會變成獄髓碎片。接著利用工作台合成，就能得到打造獄髓裝備所需的「獄髓錠」。

遠古遺骸	獄髓碎片的合成配方	獄髓錠的合成配方

就是獄髓錠！

最需要的

金錠 ×4
獄髓碎片 ×4

CHAPTER.

3

技巧 30 前往世界末日之地「終界」！

PC | PC (Win10) | Mobile | PS3/Vita | PS4 | Xbox | Wii U | 3DS | Switch

踏上有趣的冒險旅程吧！

30-1 利用終界之眼尋找要塞

① 打造終界之眼

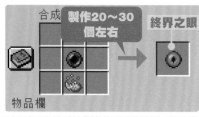

合成　製作20～30個左右　終界之眼

物品欄

利用終界使者掉落的終界珍珠以及烈焰粉製作終界之眼。

② 尋找要塞

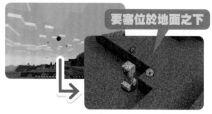

要塞位於地面之下

一使用終界之眼就會往要塞的方向飛過去。降落之後，再繼續往地底移動。

③ 在要塞內部探險

挖掘終界之眼的消失之處，就會發現地底要塞。

④ 啟動終界傳送門

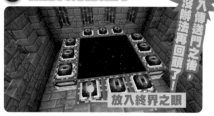

進入傳送門之後，就沒辦法再回頭了。

放入終界之眼

在要塞之內的所有終界傳送門框架放入終界之眼，就能啟動傳送門。

30-2 從終界傳送門框架前往終界

從終界傳送門框架進入終界之後，不打倒終界龍或是陣亡，就無法離開終界。這時候最需要的就是附魔的鑽石裝備。如果靴子有減少墜落傷害的「輕盈」附魔效果，就能放心地往前衝，破壞終界水晶。也要記得帶著方塊與鎬。此外，在這裡使用床，會與在地獄的時候一樣爆炸。

① 破壞終界水晶

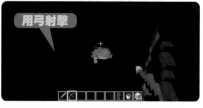

用弓射擊

首先要用弓破壞讓終界龍能不斷回血的終界水晶。

② 破壞終界水晶附近的柵欄

不要碰到終界水晶喔

利用鎬破壞圍在終界水晶附近的柵欄。

③ 離開之後再射擊

破壞柵欄之後，從遠處對終界水晶射箭，才不會被捲入爆風之中。

④ 攻擊終界龍

打敗終界龍了！

等到終界龍降落在中央較矮的柱子再從旁邊接近，用劍發動攻擊。要注意終界龍的烈焰。

可利用終界使者也害怕的水

由於終界水晶在高塔上，所以通常得爬到高處。這時候可以在高塔附近灑滿水，以免被終界龍從高處打下來的時候，受太重的傷，也能避免終界使者接近。

30-3 從傳送門前往終界城

打倒終界龍之後，中央的柱子附近就會出現傳送門。進去之後就會聽到結束的音樂，然後回到原本的世界（最後睡的床）。在島的周圍出現的「終界折躍門」丟入終界珍珠（不是終界之眼！），就能傳送到終界城的漂浮島。

▶ 找到終界折躍門

可建立通往傳送門的墊腳處

有時候會出現在島的外側或是深淵上方。可先建好墊腳處再前往。

技巧 31 搜尋「終界城」

PC ｜ PC (Win10) ｜ Mobile ｜ PS3/Vita ｜ PS4 ｜ Xbox ｜ Wii U ｜ 3DS ｜ Switch

31-1 尋找終界城的方法

從終界折躍門傳送到紫色建築「終界城」之後，就在城裡探索吧。寶物都放在「終界船」這艘漂浮在終界城四周的船上，所以沒看到終界船的話，就去搜尋其他的終界城吧。

① 尋找終界城

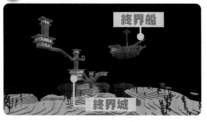

走出終界折躍門之後，會看到許多漂浮島。朝著終界城出發吧。

② 入侵終界城

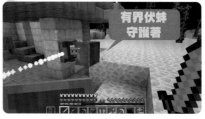

終界城的入口會有界伏蚌守著。界伏殼很有用，所以先打倒它再說。

31-2 在終界船尋找寶物

終界船是以能從高處快速滑翔的「鞘翅」裝飾，所以一定要把這項道具帶回家！此外，船頭還有「龍首」，記得先建立墊腳處再取得這項道具。雖然龍首沒什麼特殊功能，但是會在收到紅石訊號的時候張開嘴。此外，從終界折躍門回到原本的世界時，記得帶走歌萊果和各種建築方塊。

① 取得鞘翅

終界船的房間會有兩個儲物箱與鞘翅。

② 也可以回收龍首

終界船的船首會有龍首。可花點心思回收。

技巧 32　利用鞘翅在天空飛翔

在終界最深之處取得鞘翅之後，一定要試著飛行看看。不過，若只是穿上鞘翅是無法飛行的，因為鞘翅是從高處滑翔的道具。順帶一提，若是使用煙火就能高速飛向遠方，就算是還沒打倒終界龍的玩家，也能在創造模式試穿鞘翅。

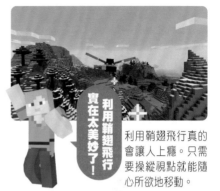

利用鞘翅飛行實在太美妙了！

利用鞘翅飛行真的會讓人上癮。只需要操縱視點就能隨心所欲地移動。

CHAPTER.

1
2
3
4
5
6
7

32-1　試著以鞘翅滑翔

1　穿在身上

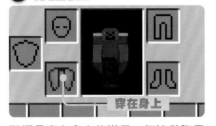

穿在身上

鞘翅是穿在身上的道具，無法與胸甲一起穿。

2　爬到高處

一邊往上跳，一邊堆高方塊之後，就能從高處滑翔。

3　一往下掉就會開始滑翔

享受舒適的飛行之旅！

從高處自由落體時，按下跳躍鍵就會開始滑翔。

▶ 飛行中（滑翔）的操作方法

上升（失速）	視點往上
下降	視點往下
左回旋	視點往左
右回旋	視點往右

32-2 利用煙火飛向天空

① 製作煙火

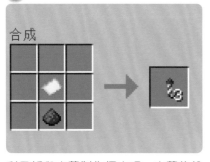

合成

利用紙與火藥製作煙火吧。火藥的份量不用太擔心。

② 從高處飛行

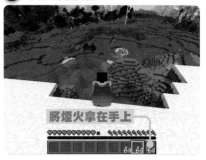

將煙火拿在手上

爬上高處後，拿著煙火飛行。

③ 利用煙火加速

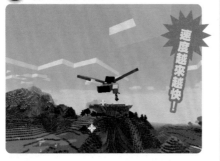

速度越來越快！

不斷施放煙火就會一直加速。這是在麥塊世界中最舒適快速的移動方式了！

踏上有趣的冒險旅程吧！

POINT！

不要在煙火放入火藥球

在此使用的煙火不能放入火藥球，否則會受傷。

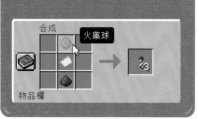

合成　　火藥球
物品欄

32-3 修理鞘翅

鞘翅雖然很好用，但耐久值耗盡之後，就無法繼續使用。以目前的版本來說，可使用夜魅皮膜修理，恢復鞘翅的耐久值。如果想要長距離飛行，就要準備鐵砧與夜魅皮膜。

▶ 鞘翅需要夜魅皮膜修理

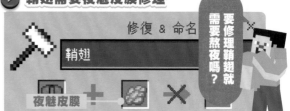

修復 & 命名

鞘翅

夜魅皮膜

要修理鞘翅就需要熬夜嗎？

要修理鞘翅就必須不使用床好一陣子，等到「夜魅」出現之後，才能撿到需要的夜魅皮膜。

技巧 33 利用表情模組向朋友宣傳吧！

PC | PC (Win10) | Mobile | PS3/Vita | PS4 | Xbox | Wii U | 3DS | Switch

表情模組是能在遊戲世界跳躍或做動作的功能。這在知名遊戲《要塞英雄》是非常知名的功能，麥塊也追加了這項功能（但只有基岩版才有）。讓我們用身體表現打倒強敵的喜悅以及失敗時的難過吧。

可利用主角動作表達心情！

CHAPTER.

33-1 試著使用表情模組

若想使用表情模組可按下十字鍵的「←」（Windows 10 為 B 鍵，行動裝置版則是按下虛擬按鈕 ）開啟表情模組選取畫面，再點選想要的表情模組即可。表情模組選取畫面可設定 6 個模組。接下來為大家說明設定表情模組以及使用表情模組的步驟。

1 變更表情模組

點擊這裡

開啟表情模組選取畫面。由於什麼都還沒選，所以要先點選「改變表情」。

2 選擇想要的表情

開啟表情模組設定畫面後，選擇想要的表情。

3 尋找想使用的表情

選擇表情

比方說，可選取表情符號 5。裡面也有可免費使用的表情喔。

4 執行設定完成的表情

執行表情

動起來了！

在表情模組選取畫面點選剛剛設定的表情玩家就會舞動全身。

33-2 了解表情模組選取畫面的介面

在 2021 年 9 月 1 日麥塊可使用的表情模組有 61 個，但幾乎都需要付費才能使用。因此，這裡要告訴大家如何判斷哪些是免費的表情模組，以及簡單地說明表情模組選取畫面。

可確認選擇的表情

利用圖示確定是否需要付費

透過表情右下角的圖示可以知道這個表情是否需要付費才能使用。此外，就算是需要付費，也能在還沒付費的時候確認動作。

已購買的表情（無圖示）

沒有圖示代表一開始就能使用，或是已經購買的，因此可隨意選擇。2020 年 9 月 1 日以後則有四種可無條件使用的表情。

可免費下載的表情

箭頭代表的是能免費下載使用的表情。2021 年 9 月 1 日以後只有「THE WOODPUNCH」可以免費下載。

成就達成表情

鎖頭代表的是達成成就才能下載的表情。2021 年 9 月 1 日以後共有 7 種成就可以解鎖，其中包含「提煉鐵錠」、「找到 17 個生態域」及「將鑽石丟給其他玩家」，只要解鎖這些成就即可取得這些表情。

付費表情

可以在麥塊購買的表情。2021 年 9 月 1 日以後共有 49 種付費表情。每種表情的價格都不同，動作越誇張的表情，價格通常越貴。

POINT!

無法開啟表情選取畫面的情況

PS4 或是 Switch 這類遊戲主機的麥塊可按下方向鍵「←」開啟表情選取畫面。假設按下方向鍵「←」無法開啟表情選取畫面，請確認設定「表情文字」的按鈕。假設「←」按鍵指定了其他的功能，代表表情模組的按鈕設定有問題。

控制器的「表情」就是表情模組，先確認指定給表情的按鈕吧。

第4章

CHAPTER.4

MINECRAFT

享受建造的樂趣

技巧 01 建築的基本技巧

PC | PC(Win10) | Mobile | PS3/Vita | PS4 | Xbox | Wii U | 3DS | Switch

麥塊的魅力之一就是能利用方塊隨意組成建築物，但要打造理想的建築物比想像中來得困難，所以接下來要介紹一些能於打造建築物使用的技巧。

1-1 配置半磚調整高度

PC | PC(Win10) | Mobile | PS3/Vita | PS4 | Xbox | Wii U | 3DS | Switch

半磚的高度只有正常方塊的一半可配置在空間的上半部或是下半部。如果想調整方塊的配置高度，可從旁邊配置方塊。在配置方塊的時候，可先將滑鼠游標移動到方塊的上半部，將磚塊配置在上半部，接著將滑鼠游標移動到下半部，再配置方塊。半磚通常用來裝飾，還請大家記住這點囉。

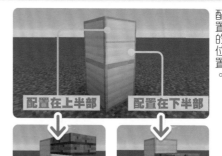

配置在上半部　配置在下半部

半磚可隨著滑鼠游標的位置，調整配置的位置。

1-2 可以立刻取得與眼前的磚塊相同的磚塊

PC | PC(Win10) | Mobile | PS3/Vita | PS4 | Xbox | Wii U | 3DS | Switch

在創造模式底下，找出想使用的方塊再放進物品欄的步驟會讓人覺得麻煩。如果已經配置了想使用的方塊，只需要利用「選取方塊」功能，就能點按滑鼠取得想要的方塊。

1 設定選取方塊按鈕

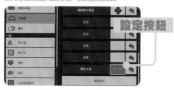

設定按鈕

從設定開啟「控制器」畫面，再替「搖桿配置」下方的「選取方塊」功能設定按鍵。

2 可立刻取得想要的方塊

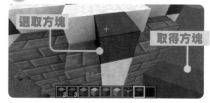

選取方塊　取得方塊

將滑鼠游標移到想要的方塊，再按下指定給「選取方塊」功能的按鍵（Java版為滑鼠滾輪）即可取得。

1-3　想蓋摩天大樓可試著使用鷹架

`PC` `PC (Win10)` `Mobile` `PS3/Vita` `PS4` `Xbox` `Wii U` `3DS` `Switch`

「鷹架」是蓋摩天大樓很好用的方塊。由於可在鷹架中跳躍與潛行，所以可輕鬆地爬到高處，或是從高處爬下來。即使玩家站在地面，仍可將鷹架不斷地往天空堆疊，所以能安全地堆高鷹架，而且還能隨時往左右兩側堆疊鷹架，很適合用來建築摩天大樓。如果要在生存模式打造摩天大樓，就要先準備大量的鷹架。

① 組裝鷹架

從旁邊配置鷹架就會往上方堆疊，從上方配置就會往前堆疊。在沒有任何支撐的狀態下最多可在水平方向配置 4 個鷹架。

② 可在鷹架中自由移動

組裝完畢後，玩家可在鷹架內側安全地上下移動，但是穿出鷹架的話，還是會墜落。

1-4　隨心所欲地決定門的位置與方向

`PC` `PC (Win10)` `Mobile` `PS3/Vita` `PS4` `Xbox` `Wii U` `3DS` `Switch`

在蓋自己的家或是據點時，通常都需要安裝門，但是常常無法將門配置在正確的方向與位置。如果沒有先了解配置門的規則，恐怕會遇到「跟想得不一樣」這種窘境，所以接下來要說明配置門的規則。只要記住這些規則，你也是配置門的高手。

▶ ①門的位置的規則

配置門的時候，一定要在「方塊的 1 個方塊前」配置。所以若從另一面來看，門會位於 1 個方塊距離的深處。打造房子的時候，一定要從房子外面安裝門。

從房子外面安裝門

從房子裡面安裝門

一旦配置門，門一定會被放在距離 1 個方塊的位置。如果不從房子的外面安裝門，看起來就會很奇怪。

②門的方向的規則

配置門的時候若是將滑鼠游標移到「空間的左側」，門就會變成是左開；如果將滑鼠游標移動到「空間的右側」，就會變成右開。如果想要配置想像中的門，就一定要記住這項規則。

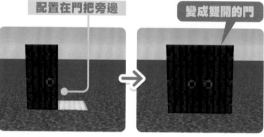

配置在右側的話…

變成右開的門

請記住「滑鼠的位置就是絞鍊的位置」這項規則。

③配置雙開的門

在門的旁邊配置門，門把一定會位於「已經有門的那一側」。若想打造雙開的門，只需要在門的門把那側配置另一扇門即可。只要遵守規則②就能配置雙開的門。

配置在門把旁邊

變成雙開的門

配置兩扇門後，一定會變成「從旁邊有門的那一側開啟的門」。如果兩側都配置了門，就會套用規則②。

<div style="writing-mode: vertical-rl">享受建造的樂趣</div>

1-5 避免從高處墜落

PC　PC(Win10)　Mobile　PS3/Vita　PS4　Xbox　Wii U　3DS　Switch

在高處打造建築物的時候，常常需要在快要沒得踩的位置進行作業。如果不想墜落，又想移動到磚塊的邊緣，可試著「潛行」。只要以潛行的方式移動，就不會從方塊掉下去，也能放心地進行作業。

1 在高處就以潛行的方式移動

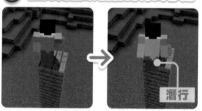

潛行

在狹長的方塊上面進行作業時，不妨以潛行的方式移動。如果是 Switch 版可按下 B 鍵，如果是 PS4 版可按下 R3 鍵，如果是電腦版則可按下 Shift 鍵。

2 不會從方塊墜落

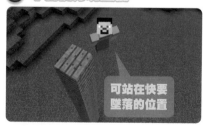

可站在快要墜落的位置

潛行的時候，絕對不會從方塊墜落，所以可站在圖中這種驚險的位置。話說回來，這很像是浮在半空中對吧？

1-6 在儲物箱或是熔爐上配置方塊

PC | PC (Win10) | Mobile | PS3/Vita | PS4 | Xbox | Wii U | 3DS | Switch

像儲物箱或是熔爐這類一點選就會觸發的方塊，無法在上面再配置其他方塊。不過，若是在潛行的時候點擊方塊是不會觸發方塊的，所以也就能配置其他方塊了。

1 會開啟儲物箱

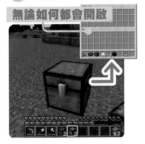

無論如何都會開啟

儲物箱這種「點擊就會觸發動作的方塊」無法直接在上面配置方塊。

2 在潛行的時候配置

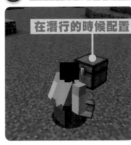

在潛行的時候配置

若潛行時拿著道具，點擊儲物箱也不會觸發儲物箱的動作。

3 放在儲物箱上面了

居然放上去了！

當以潛行的方式移動，就能在儲物箱上面配置方塊。這是很有用的技巧，請大家務必學起來。

1-7 漏斗與投擲器的方向

PC | PC (Win10) | Mobile | PS3/Vita | PS4 | Xbox | Wii U | 3DS | Switch

有些方塊可在配置時決定方向。在此以漏斗與投擲器為例，介紹決定方向的方法，這個方法也可套用在其他可改變方向的方塊。

1 漏斗的方向

通常是朝下

改成朝潛行方向配置

若在潛行時配置漏斗，尖錐的方向就會朝向潛行的方向。這是使用漏斗的基本技巧，請大家務必記起來。

2 投擲器的方向

靠近身體這側為發射口

在配置投擲器或其他的發射裝置時，「靠近身體這側一定是發射口」，所以可讓這類裝置的發射口朝向上下左右。

1-8 抽乾水漥的水

`PC` `PC (Win10)` `Mobile` `PS3/Vita` `PS4` `Xbox` `Wii U` `3DS` `Switch`

如果想抽乾水池的水，可利用方塊填埋整個水池，再將方塊打掉。若是利用沙方塊填埋，速度會更快。由於沙方塊會沉入水裡，所以就算不走進水裡，也能快速地填埋有一定深度的水漥。

1 利用沙子填埋水漥

沙子會掉進水裡

要抽乾水漥的水，可先填埋整個水漥。此時最適合的方塊就是沙方塊。

2 打掉沙方塊

開採沙方塊

填埋整個水漥之後，再將剛剛填入的所有沙方塊打掉。

3 抽乾水了

如此一來，水漥的水就抽乾了。如果是生存模式會需要大量的沙子，建議大家可以先行準備喔。

1-9 讓水流進方塊之間的縫隙

`PC` `PC (Win10)` `Mobile` `PS3/Vita` `PS4` `Xbox` `Wii U` `3DS` `Switch`

流水會繞過柵欄這類方塊。如果希望建築物的縫隙也充滿水，就讓水無法流動。更新為最新版之後，水能流入柵欄的縫隙。

1 流水會避開柵欄

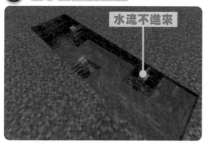

水流不進來

流動的水會避開柵欄或是告示牌。可利用柵欄這類性質來擋住水。

2 無法流動的水會填滿縫隙

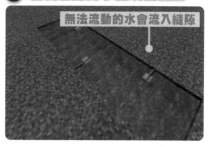

無法流動的水會流入縫隙

更新為最新版之後，無法流動的水會流入柵欄這類方塊的縫隙，如此一來就能更輕鬆地利用水打造建築物。

享受建造的樂趣

技巧 02 打造透天厝

PC | PC (Win10) | Mobile | PS3/Vita | PS4 | Xbox | Wii U | 3DS | Switch

應該有不少玩家把洞窟或是小房間當成冒險的據點。可是，明明可以利用方塊蓋出宏偉的建築物，當然會想「打造一間漂亮的家當據點」對吧？所以接下來要說明打造透天厝的方法。只要練習一遍，應該就能學會所有打造房子所需的方法。如果能打造一棟可以安心住在裡面的房子，而不是只用來睡覺的房子，就能更舒適地在麥塊的世界生活了。

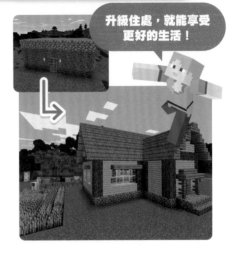

升級住處，就能享受更好的生活！

1 先打造地基與地板

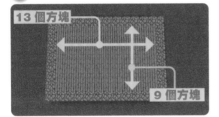

13 個方塊
9 個方塊

先利用鵝卵石與木材打造房子的地基與地板。這次選擇 9×13 個方塊。

2 追加玄關的空間

破壞 4 個方塊，讓鵝卵石延伸至前景

破壞右下角的 4 個鵝卵石方塊，打造玄關的空間。

3 打造柱子

接著利用原木方塊在地基配置柱子。要配置柱子的位置共有 8 處。

4 向上延伸柱子

讓柱子往上延伸 5 個方塊。如果希望天花板高一點，可以多延長 2～3 個方塊。

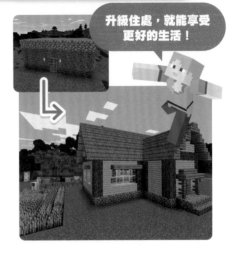

5 打造橫樑

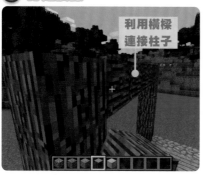

利用橫樑連接柱子

打造連接柱子頂端的「橫樑」。用來打造橫樑的方塊與柱子的方塊相同。

6 打造牆壁

使用與地板或是柱子不同的方塊打造牆壁。可以在牆壁上預留窗戶的空間。

7 在玄關配置門

在圖中的這個位置配置玄關的門。雙開的門看起來很豪華。

8 打造玄關的牆壁

利用方塊填滿門的周圍，堆出玄關的牆壁。

9 將門設定為自動門

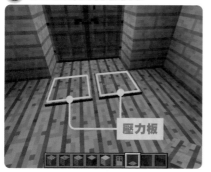

壓力板

在門的入口處配置壓力板。只要站上壓力板，門就會自動打開。

10 打造屋頂的牆壁

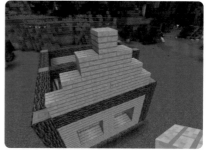

在房子的側邊打造與三角形屋頂連接的牆壁。依照圖中的方式堆出金字塔形狀的牆壁即可。

⑪ 打造換氣窗

栅欄

破壞從牆壁上方數來第 2 個方塊，再利用栅欄打造換氣窗。這樣看起來就有點像家了。

⑫ 配置屋頂的方塊

為了配置屋頂的方塊，要讓最上方的牆壁延長。

⑬ 打造連接屋頂的牆壁（玄關這邊）

越來越像家了！

在玄關這邊的牆壁打造與屋頂連接的牆壁。

⑭ 配置屋頂的方塊（玄關這邊）

玄關屋頂的方塊也以相同的方式延伸。

⑮ 在屋頂使用階梯方塊

在剛剛配置的方塊上方配置階梯方塊。屋頂要採用與牆壁不同的方塊打造。這次選用的是與地板相同的橡木階梯。

⑯ 打造屋頂的上緣

屋頂的上緣是使用半磚方塊打造。半磚方塊與屋頂的角度非常匹配才對。

CHAPTER.

4

⑰ 打造玄關的屋頂

接著要用相同的方法，以階梯方塊打造玄關的屋頂。以階梯方塊打造屋頂的好處在於可完美地銜接轉角處。

⑱ 打造外推的屋頂

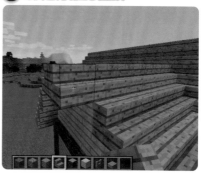

讓屋頂往牆壁外推 1 個方塊，看起來就更像真正的屋頂。

⑲ 配置室內照明

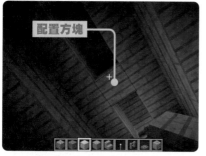

配置方塊

接著要在房子裡面配置燈光。站在房子裡面往天花板看，再將方塊配置在距離牆壁 3 個方塊的位置。

⑳ 打造燈光的吊具

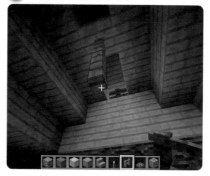

在剛剛配置的方塊下方安裝兩個柵欄。

㉑ 堆高泥土

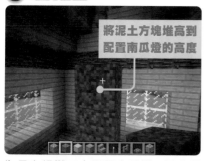

將泥土方塊堆高到配置南瓜燈的高度

為了在柵欄下方配置南瓜燈，要先堆高泥土。在柵欄正下方配置泥土方塊。

㉒ 配置南瓜燈

在泥土方塊上方配置南瓜燈後，破壞所有的泥土方塊。

MINECRAF

享受建造的樂趣

23 利用地板門裝飾

比火把更時髦！

在南瓜燈周圍加上地板門，就能打造
出很時髦的室內燈具。

POINT!

玻璃先轉換成玻璃片再使用

打造房子所需的玻璃可先製作成玻璃片
再使用。除了看起來比較美觀，也能一
口氣增加很多玻璃片並節省玻璃的用量。

如果是玻璃片個數可增加至2.6倍！

24 在玄關加上燈具

玄關也能加上相同的燈具。這次安裝
了直接打亮天花板的燈具。

25 在窗戶加上玻璃

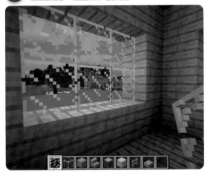

在前面預留的窗戶空間安裝玻璃片，
打造理想的窗戶。

26 在窗戶加上窗簷

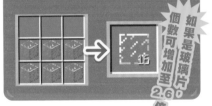

利用半磚安裝窗簷

在窗戶外側以半磚加上窗簷。窗簷可
使用與屋頂相同的材質打造。

27 打造外推窗

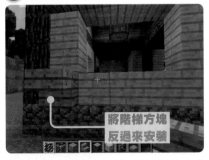

將階梯方塊
反過來安裝

將部分的窗戶改成外推窗，看起來會更時
髦。第一步先在窗戶打造窗簷與外推窗的
基座，建議可使用方向顛倒的階梯方塊。

28 外推窗完成了！

如圖配置外推的玻璃片，外推窗就完成了。

29 在玄關前面配置石頭地板

挖開玄關前面的地面，再以鵝卵石填滿，打造成石頭地板。

30 在玄關打造門簷

在門的上方以階梯方塊與半磚方塊打造門簷。在門簷的末端以柵欄打造柱子之後，整個玄關就變得很高級。

31 加上階梯就完成了！

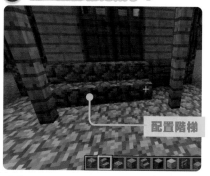

配置階梯

最後配置階梯，讓玩家更方便進門。既簡單又時髦的透天厝就完成囉！

32 總算在我的世界完成理想中的透天厝！

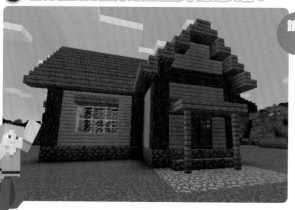

讓我身心放鬆的家
總算完成了！

這次是利用比較容易取得的素材打造房子。熟悉上述的步驟之後，也可試著挑戰以磚塊或是水泥來打造房子喔。

享受建造的樂趣

技巧 03 打造櫃子

PC | PC (Win10) | Mobile | PS3/Vita | PS4 | Xbox | Wii U | 3DS | Switch

一般來說,家裡都會配置書櫃或是餐具櫃這類櫃子。如果能在麥塊的房子擺設櫃子,就會讓房子變得更像家。利用階梯方塊組成櫃子的話,雖然不能放東西,卻可以組得很精緻小巧。

① 階梯與半磚

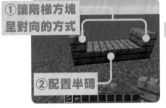

①讓階梯方塊呈對向的方式
②配置半磚

先讓階梯方塊以對向的方式配置,再以半磚補滿階梯方塊之間的空間。

② 增加櫃子的層數

第 2 層

接著利用階梯方塊讓櫃子增高至第 2 層。

③ 利用半磚打造最上層

在最上層的位置配置半磚,櫃子就完成了。

技巧 04 打造盆栽

PC | PC (Win10) | Mobile | PS3/Vita | PS4 | Xbox | Wii U | 3DS | Switch

如果想在房子裡擺設一些花草當作裝飾,通常會使用裝飾道具「花盆」。不過,向日葵或是玫瑰叢這類大型花朵無法種在花盆裡面,這時候就要利用地板門自製花盆。

① 利用地板門圍住花朵

貼上地板門

配置泥土方塊,再於上面種花。在泥土方塊的周圍貼上地板門,自製花盆就完成了!

② 也可以水平連接成花槽!

家裡也變得華麗許多!

將泥土方塊排成一排,看起來就很像是花槽。如果配置成通路,看起來就是一條華麗的通道。

CHAPTER.
1
2
3
4
5
6
7

技巧 05 打造桌子與沙發

PC | PC (Win10) | Mobile | PS3/Vita | PS4 | Xbox | Wii U | 3DS | Switch

說到家裡的擺設，怎麼少得了桌子與沙發呢？桌子可利用柵欄或地毯打造，沙發可利用階梯打造。如果能順便打造沙發的扶手，看起來就會更像沙發。這次要使用告示牌來打造沙發的扶手。

1 先將階梯方塊排成一列

第一步先水平排列階梯方塊，打造成沙發的樣子。

2 沙發完成了！

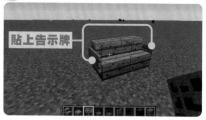

貼上告示牌

接著在階梯方塊旁邊貼上告示牌，沙發就完成了。

3 配置柵欄

配置當作桌腳使用的柵欄。

4 串連柵欄

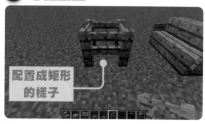

配置成矩形的樣子

如圖所示，將柵欄連成矩形，桌腳就完成了！

5 配置地毯

配置地毯

最後在 4 個柵欄上面配置地毯，桌子就完成了！

POINT!

自訂桌椅組合

桌子與沙發可利用階梯方塊或地毯調整顏色，打造專屬自己的桌椅組合。

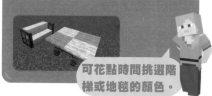

可花點時間挑選階梯或地毯的顏色。

技巧 06 打造大型電視

PC | PC (Win10) | Mobile | PS3/Vita | PS4 | Xbox | Wii U | 3DS | Switch

若問最具代表性的家電是什麼？那當然非電視莫屬。在麥塊的世界裡，什麼都可以自己打造，所以讓我們試試打造電視這種大型家電吧！這次要使用「繪畫」打造電視，而且還要加上大型揚聲器！

1 配置黑色羊毛方塊

首先配置 2×2 的黑色羊毛方塊。只要是黑色的方塊即可。

2 貼上繪畫

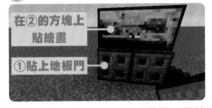

在②的方塊上貼繪畫

①貼上地板門

在下方的 2 個方塊貼上地板門，再於電視螢幕的位置貼上繪畫。

3 在左右兩側配置原木

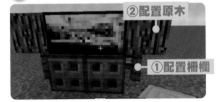

②配置原木

①配置柵欄

接著要在電視的左右兩側配置揚聲器基座的柵欄。在柵欄上面配置揚聲器本體的原木。

4 貼上按鈕

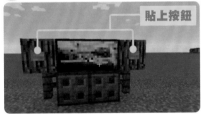

貼上按鈕

在剛剛的原木前側貼上按鈕。

5 貼上物品展示框

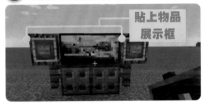

貼上物品展示框

在按鈕上方貼上物品展示框，高級電視與揚聲器就完成了！但如果是先貼上物品展示框再貼上按鈕，按鈕就會變小，所以要注意配置的順序。

POINT!

繪畫每貼一次，內容就會變一次

每貼一次，繪畫的大小與內容就會改變一次。可不斷地重貼，直到看起來像是電視螢幕為止。

PC | PC (Win10) | Mobile | PS3/Vita | PS4 | Xbox | Wii U | 3DS | Switch

礦車是能在軌道高速移動的交通工具。雖然要先舖設通往目的地的軌道，但只要舖好一次，之後就能快速移動到目的地。在此為大家介紹供礦車移動的軌道的舖設方法。

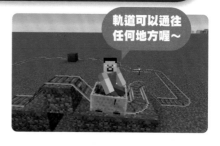

軌道可以通往任何地方喔～

7-1 配置軌道的方法

PC | PC (Win10) | Mobile | PS3/Vita | PS4 | Xbox | Wii U | 3DS | Switch

配置軌道後，如果旁邊已經有軌道，兩個軌道就會自動串連。只要確認路線，就不需要注意軌道的方向，也能一直舖設軌道。就算是有落差的地方，軌道還是可以往上下1個方塊的方向延伸。

1 軌道會自動串連

配置軌道後，會自動與旁邊的軌道連結，所以如圖將軌道排成歪七扭八的形狀也無妨。

2 也可上升或下降

就算地形有高低落差，只要在上下1個方塊的高度之內，軌道還是能彼此串連。

7-2 讓礦車一直移動

PC | PC (Win10) | Mobile | PS3/Vita | PS4 | Xbox | Wii U | 3DS | Switch

搭上礦車之後，可利用往前方移動的按鈕讓礦車往前移動，但過沒多久，礦車就會減速並停止移動。如果想讓礦車不斷往前移動，就要使用「動力鐵軌」。只要啟動動力鐵軌的動力，就能讓礦車加速移動。

1 配置動力鐵軌

紅石火把
動力鐵軌

配置動力鐵軌之後，在旁邊配置紅石火把，礦車就會在經過動力鐵軌的時候加速。

2 在上坡要縮短火把間距

礦車遇到上坡的時候會大幅減速，所以要縮短配置紅石火把與動力鐵軌的間距。

享受建造的樂趣

7-3 打造軌道的分歧點

PC | PC (Win10) | Mobile | PS3/Vita | PS4 | Xbox | Wii U | 3DS | Switch

若想讓軌道分歧，可在軌道的中間打造分歧點，再於分歧點旁邊設置控制桿。打造這種構造的軌道之後，就能利用控制桿切換軌道。

▶ 利用控制桿切換軌道

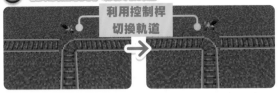

利用控制桿切換軌道

只要旁邊有可以串連的軌道，就能利用控制桿的動力切換軌道。

7-4 打造礦車的車庫

PC | PC (Win10) | Mobile | PS3/Vita | PS4 | Xbox | Wii U | 3DS | Switch

接著讓我們試著打造讓礦車突然加速的車庫。串連動力鐵軌之後，在旁邊配置方塊與按鈕。在後方的動力鐵軌配置礦車之後，按下按鈕讓礦車往前移動，礦車就會突然加速，衝出車庫。

1 配置動力鐵軌

2 個動力鐵軌

串連動力鐵軌，再於旁邊配置方塊與按鈕。

2 配置礦車

配置在動力鐵軌上面

將礦車配置在行進方向的前側動力鐵軌上（圖中的右側）。

3 讓礦車出發！

一按下按鈕就會出發

坐上礦車後，一邊按下往前的按鈕，一邊按下圖中的按鈕就能讓礦車加速出發。

7-5 讓礦車停下來

PC | PC (Win10) | Mobile | PS3/Vita | PS4 | Xbox | Wii U | 3DS | Switch

想讓礦車停下來的話，可讓礦車經過停用的動力鐵軌，或是讓礦車通過啟用動力的「觸發鐵軌」。利用觸發鐵軌停下礦車之後，玩家也會自動下車。

觸發鐵軌

讓礦車經過啟用狀態的觸發鐵軌，礦車就會停下來，玩家也會自動下車。

CHAPTER.

4

享受建造的樂趣

技巧 08 打造池子

PC｜PC (Win10)｜Mobile｜PS3/Vita｜PS4｜Xbox｜Wii U｜3DS｜Switch

就算為了打造大池子而挖出一個大洞以及往洞裡倒水，水也只會往中心流，無法蓄成大水池。如果想要打造池子，只能先挖出深度僅 1 個方塊、沒有流水的池子，之後再挖深池子即可。

1 先挖出池子的形狀

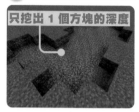

只挖出 1 個方塊的深度

先挖出池子的形狀，但深度只能 1 個方塊的深度。一開始不要挖太深是打造池子的祕訣。

2 蓄滿池水

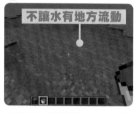

不讓水有地方流動

接著往洞裡倒水，直到水沒有可以流動的位置為止。

3 依需求挖深池子

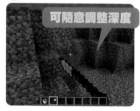

可隨意調整深度

完成池子之後，接著可視需求挖深池子。只要依照這個順序，就一定能打造出池子。

技巧 09 打造祕密通道

PC｜PC (Win10)｜Mobile｜PS3/Vita｜PS4｜Xbox｜Wii U｜3DS｜Switch

告示牌是能讓玩家隨意穿越的裝飾品。如果在告示牌上安裝繪畫，就能打造出很難被發現的祕密通道。繪畫的種類有很多種，因此可利用多幅繪畫排出「這個繪畫可以穿過」的小機關。

1 在告示牌設置繪畫

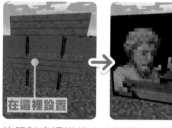

在這裡設置

依照祕密通道的大小設置告示牌（建議是 2×2 的大小），接著將滑鼠游標移動到告示牌的右下角，再配置繪畫。

2 在繪畫的周圍打造牆壁

居然穿牆了！

在繪畫的周圍打造牆壁之後，祕密通道就完成了！從圖中可以發現，玩家可以穿過繪畫的部分。

MINECRAFT

享受農耕的樂趣

技巧 01 了解農業的超級基本知識！

PC　PC（Win10）　Mobile　PS3/Vita　PS4　Xbox　Wii U　3DS　Switch

享受農耕的樂趣

1-1 大部分的植物只要有泥土和水就能種植

▶ 要在田裡種植植物就需要水

利用鋤頭耕土，就能開墾農田。農田需要用水澆灌，所以要在農田附近開闢水源。

在澆灌之後的耕土種植物，植物就會自動成長，之後就能收成。

▶ 也有種在地上就自己成長的植物

種樹不需要水源。此外，仙人掌或可可這類植物也不需要水源。

雖然甘蔗與仙人掌只能在特定的地方種植，卻不需要先耕土。

1-2 不只是可愛！來飼養實用的動物吧

▶ 動物有很多用途

只要動物增加至 2 隻以上（也有例外），就會自行增加。動物的用途可是很多的。

可當作糧食

可製作防具

可製作道具

可當成寵物

可搬運貨物

可當成交通工具

1-3 確認可以取得植物或動物的場所

PC ｜ PC (Win10) ｜ Mobile ｜ PS3/Vita ｜ PS4 ｜ Xbox ｜ Wii U ｜ 3DS ｜ Switch

▶ 在家附近就能增加！可採收農作的生態域

農作物	可採收的生態域							加工品
	平原	森林	沙漠	濕地	叢林	山地	冰原	
胡蘿蔔	△		△					金胡蘿蔔
馬鈴薯	△		△					烤馬鈴薯
甜菜根	△		△					甜菜根／紅色染料
南瓜	△	△			△	△		雕刻過的南瓜／南瓜派
西瓜					△			──
蘑菇	○	○		○	○	○		蘑菇湯
仙人掌	○	○	○	○	○	○		綠色染料
甘蔗	○	○	○	○	○	○	○	沙糖／紙
藤蔓				○	○			青苔鵝卵石／青苔石磚
可可					○			餅乾

不會自行生長，可在村子種植

▶ 取得喜歡的染料！花朵的自行生長生態域

花	自生生態域						加工品
	草原	平原	濕地	森林	繁花森林	其他	
蒲公英	○	○	×	○	○	○	黃色染料
罌粟	○	○	×	○	○	○	紅色染料
藍色蝴蝶蘭	×	×	○	×	×	×	淺藍色染料
紫紅球花	×	×	×	×	○	×	洋紅色染料
雛草	○	○	×	×	○	×	淺灰色染料
鬱金香	○	○	×	×	○	×	紅色／粉紅色／橙色／淺灰色染料
雛菊	○	○	×	×	○	×	淺灰色染料
向日葵	×	△	×	×	×	×	黃色染料
紫丁香	×	×	×	△	△	×	洋紅色染料
玫瑰叢	×	×	×	△	△	×	紅色染料
牡丹花	×	×	×	△	△	×	粉紅色染料

※ ○是會於該生態域自行生長，或是在草地方塊使用骨粉生長的情況。

　 △是可在該生態域採集，但不會自行生長，也無法透過骨粉催生的情況。

▶ 想帶回家養！可飼養的動物的生態域

動物名稱	出沒的生態域
豬、綿羊、牛、雞	在所有明亮的地區
兔子	山地／森林／叢林／濕地／針葉林／樺木林／黑森林／莽原
狼	森林／針葉林
貓	村子裡
鸚鵡	叢林

動物名稱	出沒的生態域
哞菇	蘑菇地
馬/驢	草原／莽原
海龜	溫暖海洋（沙灘）
狐狸	針葉林
熊貓	竹林
羊駝	山地／莽原
熊貓	竹林丘陵

動物名稱	出沒的生態域
狐狸	針葉林／冰雪針葉林山地
海龜	沙灘
蜜蜂	平原／繁花森林
熾足獸	地獄的熔漿
山羊	山地
蠑螈	Y=63以下的水底

CHAPTER.
5

技巧 02 實際種植農作物

PC | PC (Win10) | Mobile | PS3/Vita | PS4 | Xbox | Wii U | 3DS | Switch

從前一頁可以知道麥塊有許多植物，而且這些植物都各有特徵。如果不知道該在哪裡種植，也不知道該如何種活這些植物的話，就無法增加這些植物，所以讓我們先了解這些資訊吧。此外，馴服與增加動物也很重要，尤其動物比植物更適合當成道具、食物或是交通工具使用。如果能夠熟悉農業，就能在麥塊世界享受舒服的生活！

自給自足是麥塊的不二法則！

你可以從種植小麥開始，隨著冒險的進度再種植其他的植物或是飼養其他的動物。

享受農耕的樂趣

2-1 有許多可以繁殖的農作物！

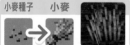
小麥種子　小麥

西瓜種子　西瓜

南瓜種子　南瓜

甜菜種子　甜菜根

胡蘿蔔

馬鈴薯

甘蔗

仙人掌

可可豆

蘑菇

花

▶ 樹也可以從樹苗開始種喔

樹苗

從樹葉偶然取得的樹苗若是種在泥土或草地方塊，就會長成大樹。

也有只在地獄出現的植物

顧名思義，地獄疙瘩就是只在地獄生長的植物。但只要有靈魂沙，就能在地獄之外的地形種植。

地獄疙瘩

2-2 開墾農地的基本知識

大部分的農作物都必須在田裡種植，否則就無法成長與收成，所以開墾農地是非常重要的步驟。在此為大家介紹開墾農地到維護農地的基本知識。

▶ 耕土就能開墾農地

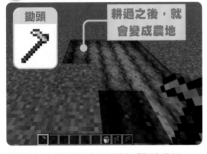

鋤頭

耕過之後，就會變成農地

對泥土方塊使用鋤頭就能開墾農地。

▶ 維持農田需要水

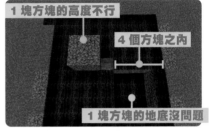

1 塊方塊的高度不行

4 個方塊之內

1 塊方塊的地底沒問題

農田附近若沒有水就會恢復成泥土方塊。只要前後左右 4 個方塊以內的範圍有水，農田才不會變回泥土。比水低 1 個方塊的農田也不會變回泥土。

▶ 農作物需要光源才會成長

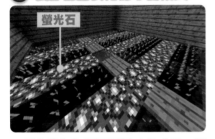

螢光石

田裡的農作物需要光源才會成長。基本上只需要日光，但也可以利用火把或是螢光石充當光源。

▶ 避免農田被踐踏

柵欄

當動物或怪物從 0.75 個方塊的高度落到田裡，農田就會因為這類衝擊變回泥土。以柵欄圍住農田就不需要擔心這個問題。

POINT!

沒有水也能養育農作物？

雖然要維護農田需要水，但其實農作物沒有水也能長大。只要田裡有農作物，農田就不會變回泥土方塊，所以只要在收成之後，立刻種植新的農作物，就能讓農田一直維持原貌。不過，若要認真從事農業，這種方法實在太麻煩，所以這招最好只在找不到水源的時候使用。

收成之後就會變回泥土方塊

技巧 03 利用骨粉催生植物

PC | PC（Win10）| Mobile | PS3/Vita | PS4 | Xbox | Wii U | 3DS | Switch

農作物從種植到能夠收成，需要不少時間（大約是兩個小時）。如果覺得「哪有那種美國時間慢慢等！」的人可以試著使用骨粉。骨粉是能讓各種植物快速成長的道具，而且能利用工作台與骨頭合成。骨頭可從骷髏取得，所以盡可能去打倒骷髏吧。

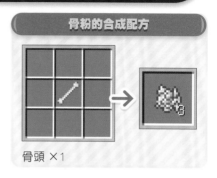

骨粉的合成配方

骨頭 ×1

3-1 試著對各種植物使用骨粉！

骨粉對各種植物使用都有效果，可讓樹或是蘑菇變大，也能讓平地開出花朵。除了本書介紹的植物之外，骨粉對於其他的植物也有一定的效果，建議大家有空試試看。對海裡的植物也有效果喔。

▶ 讓農作物快速成長！

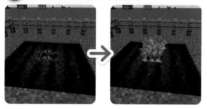

對農作物使用骨粉就會立刻成長。成長幅度共有 1～7 階段，隨機決定。

▶ 樹苗會長成巨樹！

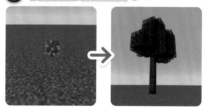

不斷對樹苗使用骨粉可使樹苗長成樹木。有時候甚至會長成巨樹。

▶ 在平地撒骨粉就會開出花朵

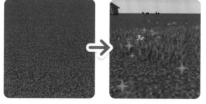

在什麼都沒有的平地撒骨粉，就會長出草地或花朵。花朵的種類則隨著生態域而不同。

▶ 蘑菇會變成巨大蘑菇

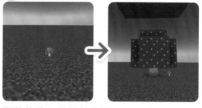

對蘑菇使用骨粉就會變成巨大蘑菇！要注意的是，蘑菇只能在陰暗的地方種植。

PC | PC (Win10) | Mobile | PS3/Vita | PS4 | Xbox | Wii U | 3DS | Switch

在麥塊要恢復體力就必須讓飢餓值維持在高檔。飢餓值可透過進食恢復，所以在此要介紹可以吃的道具。此外，肉類或魚類在烤過之後，也能快速提升飢餓值。

4-1 取得食用道具的方法

▶ 從樹葉取得蘋果

蘋果

破壞樹葉之後，偶爾會掉落蘋果。在遊戲剛開始的時候，可利用蘋果充飢。

▶ 從動物或怪物身上掉落的肉

肉

打倒動物可撿到肉，與怪物作戰可撿到食物，這些都是遊戲在一開始不可或缺的糧食。

▶ 採集自行生長的植物

甜莓

自行生長的甜莓可以採來吃，當然也可以種植，增加數量。

▶ 利用農地增加蔬菜與穀物

也可以從村裡的農地取得！

想讓生活更穩定，可在農地種植胡蘿蔔或小麥。尤其小麥還可以做成麵包。

▶ 利用材料製作料理

牛排　麵包

動物的肉可以烤過再吃，也可以利用材料製作料理，都能大幅提升飢餓值。

▶ 利用釣魚竿釣魚

魚

如果在水邊就能釣魚。釣上來的魚可以當食物吃，也可以利用熔爐烤過再吃。

食材相關的飢餓值及取得方法

食材	飢餓值	飽食度	主要的取得方式
蘋果	2	1.2	破壞橡木／黑橡木的樹葉之際，偶爾會出現
胡蘿蔔	1.5	1.8	有時會在村裡的田地出現。偶爾會從殭屍身上掉下來。
馬鈴薯	0.5	0.3	有時會在村裡的田地出現。偶爾會從殭屍身上掉下來。
甜菜根	0.5	0.6	有時會在村裡的田地出現。
西瓜片	1	0.6	破壞西瓜，有可能得到 3 ～ 7 個
歌萊果	2	1.2	破壞歌萊枝有可能取得
生牛肉	1.5	0.9	打倒牛就會掉 1 ～ 3 個
生豬肉	1.5	0.9	打倒豬就會掉 1 ～ 3 個
生雞肉	1	0.6	打倒雞就會掉 1 個。吃了有 30% 的機率會食物中毒
生羊肉	1	0.6	打倒綿羊就會掉 1 ～ 2 個
生兔肉	1	0.6	打倒兔就會掉 1 個
生羊肉	4	6.4	利用熔爐烤生牛肉就能取得
烤豬肉	4	6.4	利用熔爐烤生豬肉就能取得
烤雞	3	3.6	利用熔爐烤生雞肉就能取得
烤羊肉	3	4.8	利用熔爐烤生羊肉就能取得
烤兔肉	2.5	3	利用熔爐烤生兔肉就能取得
生鱈魚	1	0.2	在水邊釣魚就有一定的機率取得。打倒鱈魚也可以取得
生鮭魚	1	0.2	在水邊釣魚就有一定的機率取得。打倒鮭魚也可以取得
熱帶魚	0.5	0.1	在水邊釣魚就有一定的機率取得。打倒熱帶魚也可以取得
河豚	0.5	0.1	在水邊釣魚就有一定的機率取得。打倒河豚也可以取得。吃了河豚之後，會空腹（15 秒）、中毒（1 分鐘）、想吐（15 秒）
烤鱈魚	2.5	3	利用熔爐烤生鱈魚就能取得
烤鮭魚	3	4.8	利用熔爐烤生鮭魚就能取得

享受農耕的樂趣

※飢餓值1的恢復量相當於一個雞腿量表

食材	飢餓值	飽食度	主要的取得方式
烤馬鈴薯	2.5	3	利用熔爐烤馬鈴薯就能取得
海帶乾（3DS沒有）	1	0.6	可收集海底的海帶，再以熔爐烤。可快速進食，所以很適合在戰鬥的時候吃
麵包	2.5	3	將 3 個小麥放入工作台就能取得
餅乾	1	0.2	將 2 個小麥、1 個可可豆放入工作台就能取得。一次可做出 8 個
蘑菇湯	3	3.6	將 2 種蘑菇與碗放入工作台即可取得。對碗使用哞菇也能取得
兔肉湯	5	6	將蘑菇、烤兔肉、胡蘿蔔、烤馬鈴薯、碗放入工作台即可取得
甜菜湯	3	3.6	將 6 個甜菜根與碗放入工作台即可取得
南瓜派	4	2.4	將南瓜、沙糖、雞蛋放入工作台即可取得
蛋糕	1	0.2	將 3 個小麥、3 個牛奶、2 個沙糖、1 個雞蛋放入工作台即可取得。如果放在地面再點擊，就能連吃 7 次
金蘋果	2	4.8	將蘋果與 8 個金錠放入工作台即可取得。吃了之後，體力會暫時恢復至最大值，而且會有 5 秒的再生能力
附魔的金蘋果	2	4.8	可在廢棄礦坑、綠林府邸的儲物箱取得。吃了之後，體力會暫時恢復至最大值，而且會有 20 秒的再生能力、5 分鐘的抗傷害效果以及抗火效果
金胡蘿蔔	3	7.2	將胡蘿蔔與金粒放入工作台即可取得
腐肉	2	0.4	有很高的機率可從殭屍或殭屍豬布林身上取得。吃了之後，有 80% 的機率食物中毒
蜘蛛眼	1	1.6	可從蜘蛛、洞窟蜘蛛與女巫身上取得。吃了一定會中毒（4 秒）
毒馬鈴薯	1	0.6	在收成馬鈴薯的時候，偶爾會取得。吃了之後，有 60% 的機率會中毒（4 秒）
甜莓	2	1.2	可從針葉林的莓果叢取得
螢光莓	2	1.2	可從廢棄礦坑取得（＊版本更新之後，會在蒼鬱洞窟自然生成）

CHAPTER.

5

食物有所謂的飽食度

「飽食度」與代表飢餓值的雞腿量表不同，是玩家無法直接觀察的量表。飢餓值只會在飽食度歸零時才會開始減少。換言之，能同時提升飢餓值與飽食度的食物，才能算是真的填飽肚子。

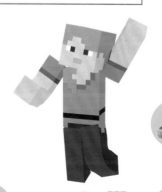

技巧 05 種植小麥，製作麵包

最容易開始的農業就是種植小麥。在什麼都沒有的狀態下，也能取得小麥種子，只要手上有鋤頭並走到水邊，就能種植小麥。此外，利用小麥製作的麵包也是遊戲一開始的重要糧食。

享受農耕的樂趣

① 可從草地取得種子

小麥種子

只要割一割雜草就能取得小麥種子。割蕨也一樣能取得。盡情地以空手除草吧。

② 利用鋤頭在水邊耕土

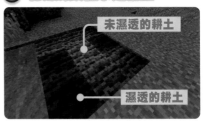

未濕透的耕土

濕透的耕土

利用鋤頭耕土。如果是在水邊耕土，很快就會看到耕土的顏色變深，代表耕土濕透了。

③ 在耕過的土壤種植

在耕過的土壤播種。也可以在還沒濕透的土壤播種，因為過一會兒，這些泥土也會濕透。

POINT!

設置光源會更有效率

設置火把等這類光源，就能讓農作物在沒有陽光的晚上繼續生長。

④ 收成小麥，製作麵包

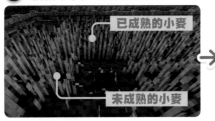

已成熟的小麥

未成熟的小麥

當小麥變成褐色就可以收成。如果在變成褐色之前就收成，只會取得小麥種子。

合成

欄

遊戲的一開始就吃這個吧！

3 個小麥就能合成 1 個麵包。所以盡可能增加小麥吧。

技巧 06 可利用水一口氣收成農作物

PC | PC (Win10) | Mobile | PS3/Vita | PS4 | Xbox | Wii U | 3DS | Switch

如果田地很大，種了很多農作物，收成就變成一件很麻煩的事。在此要教大家利用水收成的方法。農作物一碰到水就會變成道具，所以能夠利用水流來一口氣收成。

1 蓋住農田的水源

開墾 9×9 個方塊的田地後，在正中央配置水源。由於可利用任何方塊蓋住水源，所以利用半磚蓋住也沒問題。

2 利用水桶倒水再收成！

所有農作物都成熟之後，在半磚上面倒水，使農田被水灌滿，就能讓所有農作物瞬間變成道具囉！

CHAPTER.

技巧 07 利用礦車自動回收農作物

PC | PC (Win10) | Mobile | PS3/Vita | PS4 | Xbox | Wii U | 3DS | Switch

5

漏斗礦車可一邊回收附近的道具，一邊在軌道上奔馳。利用這個機制就能自動回收變成道具的農作物。也可以回收在 1 個方塊高度的道具，所以可組裝成各種裝置。

1 回收附近的道具

只要是道具就能利用漏斗礦車回收。所以先讓農作物變成道具。

2 回收後取出

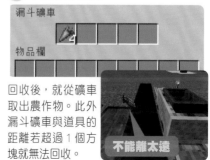

回收後，就從礦車取出農作物。此外漏斗礦車與道具的距離若超過 1 個方塊就無法回收。

技巧 08 打造無限水源

PC　PC（Win10）　Mobile　PS3/Vita　PS4　Xbox　Wii U　3DS　Switch

利用水桶運來的水最終會枯竭，但如果能打造「無限水源」就能一直汲取。要進行農耕就需要無限水源。無限水源分成 4 個方塊與 3 個方塊這兩種，而 3 個方塊這種必須注意汲水的位置。

1 4 個方塊的無限水源

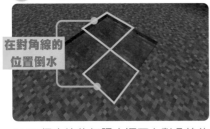

在對角線的位置倒水

2×2 個方塊的無限水源可在對角線的位置倒水，並且可從任何一邊汲水。

2 3 個方塊的無限水源

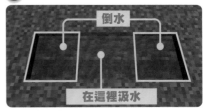

倒水

在這裡汲水

也可打造 3 個方塊的無限水源。此時必須從正中央的位置汲水。此外，也能打造 L 型的 3 個方塊的無限水源。

技巧 09 種植胡蘿蔔與馬鈴薯的方法

PC　PC（Win10）　Mobile　PS3/Vita　PS4　Xbox　Wii U　3DS　Switch

雖然胡蘿蔔與馬鈴薯很容易種植，卻不會自然生成。不是得從村民的田裡取得，就是偶爾會從殭屍身上掉下來而已。由於沒有種子，所以想增加這兩種植物的時候，就直接種在土裡即可。

1 從村裡獲得

胡蘿蔔與馬鈴薯不會自然生成，所以只能從村裡的田地偷拿……不對，是借用。

2 直接種在耕過的土裡

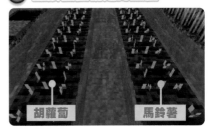

胡蘿蔔　　　　馬鈴薯

種植方法與小麥一樣（參考第 134 頁）。如果只是發芽的狀態，會看不出成熟了沒喔。

享受農耕的樂趣

技巧 10 種植南瓜與西瓜的方法

PC | PC (Win10) | Mobile | PS3/Vita | PS4 | Xbox | Wii U | 3DS | Switch

稀有的南瓜與西瓜也能種植。收成的時候只會取得果實,所以要先合成種子再種植。播種之後,必須在旁邊留出空間才能長出果實,所以在開墾南瓜與西瓜的田地時,要特別注意這點。

1 需要預留空間

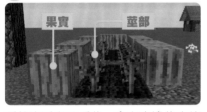

種植南瓜與西瓜後,會在旁邊的方塊長出果實,所以必須預留空間,而且地面必須是草原或泥土方塊。

2 果實的部分不用耕過

播種的泥土方塊必須先耕過,但結果的部分不用先耕過。此外,如果預留多格空間,就會隨機長出果實。

技巧 11 種植仙人掌與甘蔗的方法

PC | PC (Win10) | Mobile | PS3/Vita | PS4 | Xbox | Wii U | 3DS | Switch

仙人掌與甘蔗都是能垂直長高 3 個方塊的植物。由於仙人掌是於沙漠自然生成,所以只能種在沙子上。如果太靠近有可能會被刺傷,種植與收成的時候都要特別小心。

1 在沙子種植仙人掌

仙人掌只能種在沙子上。仙人掌不能合種,若是在旁邊的方塊種植仙人掌就會壞死。

2 甘蔗要種在水邊

用來製造糖的甘蔗只能在水邊(不能是傾斜的位置)種植。地面必須是泥土(草地)或是沙方塊。

技巧 12 種植各色花朵

PC | PC (Win10) | Mobile | PS3/Vita | PS4 | Xbox | Wii U | 3DS | Switch

花朵不是從種子開始種的植物，而是利用骨粉隨機取得的植物。能取得哪些花朵是由生態域的種類決定，所以需要參考第 127 頁的表格。此外，如果找到長得很高的花，就趕快利用骨粉無限增加吧。

1 在草地方塊使用骨粉

骨粉

在空無一物的草地方塊使用骨粉就會隨機長出花朵。可不斷增加花朵喔。

2 讓長得很高的花變成道具

有這個就不愁沒有染料了

對高度有 2 個方塊的花使用骨粉就能取得道具。比起對草地方塊撒骨粉，這種方法更能取得想要的花朵。

技巧 13 在陰暗處種植蘑菇

PC | PC (Win10) | Mobile | PS3/Vita | PS4 | Xbox | Wii U | 3DS | Switch

蘑菇只能在陰暗處以及泥土或草地種植。如果有足夠的空間就會不斷增生。要注意的是，一旦照到光，蘑菇就會全部壞掉。此外，對蘑菇使用骨粉可讓蘑菇變成巨大蘑菇，也能提升收成效率，大家不妨先把這招記起來吧！

1 在沒有光源的地方增生

蘑菇只能在陰暗的地方增長，所以請在室內或地底種植。

2 若種在灰壤，就能在太陽下種植！

灰壤

在菌絲土或是灰壤種植的話，就能在有光源的地方種植香菇。灰壤可在巨大的杉木根部取得。

技巧 14 只能利用大剪刀收成的植物

PC | PC (Win10) | Mobile | PS3/Vita | PS4 | Xbox | Wii U | 3DS | Switch

大部分的植物都能空手收成，只有部分的植物會被破壞，無法變成道具。比方說，在遊戲剛開始的時候找到的雜草就無法轉換成道具。小麥的種子雖然可以收成，但沒辦法當成雜草取得，這類植物就可利用大剪刀轉換成道具。要注意的是，大剪刀也有耐久度的問題。此外，利用大剪刀收成的植物幾乎都無法直接種植，通常只能當作裝飾品。

大剪刀

沒想到大剪刀可以取得很多東西啊！

除了植物，蜘蛛絲可利用大剪刀轉換成道具，大剪刀還能在不觸發絆線鉤的情況剪斷絆線鉤。

① 收成無法以空手取得的植物

一敲就會壞掉的植物

長在草地、樹木的葉子一敲就會破掉，無法轉換成道具，其中有些只能用大剪刀收成。

▶ 能用大剪刀收成的植物

樹葉	草	枯灌木
蕨	藤蔓	荷葉

利用大剪刀轉換成道具的植物可用於造園或是室內裝潢。

② 海草也只能使用大剪刀收成

海草

長在海裡的海草也能利用大剪刀收成。此外，還可以利用骨粉增生。

POINT!

藤蔓也可種植

在利用大剪刀收成的植物之中，唯有藤蔓可自然生長。只要將藤蔓放在方塊，藤蔓就會自動往下增長。

技巧 15 種植其他稀有的植物

如果找到很稀有的植物，當然要立刻收藏。地獄與終界才有的植物只能在遊戲後半段的時候採集，所以先記住有這些植物即可。

▶ 甜菜根可從種子開始種

甜菜種子

甜菜種子與胡蘿蔔一樣，都無法自然成長，所以可請村民分一些給玩家。種植的方法也一樣。

▶ 可可會變成叢林木

可可豆

可可只能在叢林取得。收成可可豆之後，可先增加叢林木，再將可可豆種在樹上增加數量。

15-1 種植只能在地獄收成的地獄疙瘩

地獄疙瘩只能在部分的地獄要塞採收，而且一定是長在靈魂沙上面。只要有靈魂沙就能在地獄以外的地方種植地獄疙瘩。這兩樣道具請一起從地獄帶回來吧。

▶ 從地獄帶回靈魂沙與地獄疙瘩

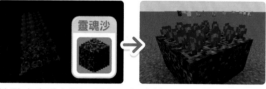

靈魂沙

地獄疙瘩很小棵，種在 1 個方塊上面比較顯眼。

15-2 增加只能在終界採收的歌萊果

歌萊枝是只在終界生長的奇妙植物，玩家可利用歌萊花增加這種植物。歌萊花只能在終界石上面種植，而且生長速度非常快。我們可從枯死的歌萊花取得歌萊花。

▶ 種植歌萊花，收成歌萊果

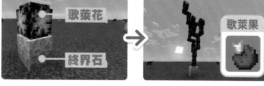

歌萊花

終界石

歌萊果

破壞歌萊枝的根部就能取得歌萊果。

15-3 種植從廢棄礦坑取得的螢光莓

`PC` `PC (Win10)` `Mobile` `PS3/Vita` `PS4` `Xbox` `Wii U` `3DS` `Switch`

螢光莓可從廢棄礦坑的儲物箱取得（2021年更新之後，已可在蒼鬱洞窟自然生成）。在方塊的下側配置螢光莓，過了一段時間就會結成果實。

▶ 種植在廢棄礦坑找到的螢光莓

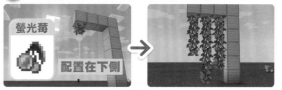

配置在方塊的下側，就會往下結成果實。

15-4 種植從流浪商人取得的懸葉草

`PC` `PC (Win10)` `Mobile` `PS3/Vita` `PS4` `Xbox` `Wii U` `3DS` `Switch`

懸葉草必須與流浪商人交易才能取得（2021年更新之後，已可在蒼鬱洞窟自然生成）。就算種植懸葉草，也無法自然成長，只能利用骨粉催生。

▶ 懸葉草只能利用骨粉催生

小懸葉草只能種在水裡。

使用骨粉就可長成大懸葉草。

可長到任意的高度！

如果繼續使用骨粉，就會不斷地成長。

15-5 如何種植地獄蘑菇？

`PC` `PC (Win10)` `Mobile` `PS3/Vita` `PS4` `Xbox` `Wii U` `3DS` `Switch`

長在地獄的蘑菇無法種植，只能在地獄的土壤（菌絲石）撒骨粉，才會長出來。此外，對地獄的蘑菇使用骨粉，會讓蘑菇長成大樹。

▶ 對菌絲石使用骨粉

對菌絲石使用骨粉，就會長出與土壤顏色一致的地獄蘑菇。

▶ 對蘑菇使用骨粉就會長成大樹

對地獄蘑菇使用骨粉就會長成巨樹。破壞之後，就能當成木材方塊使用。

技巧 16 飼養動物的基礎知識

如果發現野生動物，可利用牠喜歡的食物勾引牠，將牠帶到自宅（或是農場）周邊。動物的種類有很多，因此要記得以柵欄畫分牧場，讓不同的動物擁有獨立的生活空間，這樣比較容易管理。此外，也有海龜、蜜蜂、熾足獸等這類捕捉與繁殖方法都有點特殊的動物。這些動物將在下一頁的表格中介紹。

享受農耕的樂趣

1 利用柵欄圍出空間

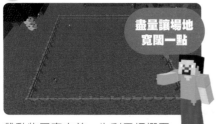

盡量讓場地寬闊一點

帶動物回家之前，先利用柵欄圍出足夠的空間，會比較容易管理。

2 加上柵欄門

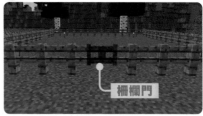

柵欄門

在柵欄的正中央配置柵欄門。一點擊就能開關柵門。

3 利用動物愛吃的東西引誘牠

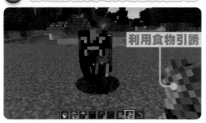

利用食物引誘

利用動物喜歡的食物引誘牠吧。動物喜歡的食物不盡相同，可以參見各解說頁面。

4 讓動物繁殖

只要相同的動物超過 2 隻，分別給牠們喜歡的食物就會冒出愛心並開始繁殖。

POINT!

要盡量避免牧場出現怪物！

就算利用柵欄圍著牧場，也無法阻止怪物在牧場當中重生。一旦被怪物入侵，就很難避免動物受傷，所以要記得在牧場裡面等距離地配置火把，來避免怪物從牧場中湧現。

要事先想好對策！

▶ 可飼養的動物

動物名稱	喜歡的食物	掉落的道具	備註
豬	胡蘿蔔 馬鈴薯 甜菜根	豬肉 ×1～3	加上鞍就能騎乘。可利用胡蘿蔔釣竿駕駛
牛	小麥	皮革 ×0～2 牛肉 ×1～3	對牛使用桶子可得到鮮奶桶
哞菇	小麥	皮革 ×0～2 牛肉 ×1～3	對哞菇使用桶子可以得到鮮奶桶。使用碗可得到蘑菇湯。使用大剪刀可得到蘑菇（使用大剪刀就會變回一般的牛）
綿羊	小麥	羊毛 ×1 羊肉 ×1～2	對綿羊使用大剪刀可取得 1～3 個羊毛
雞	種子（小麥種子、南瓜種子、西瓜種子、甜菜種子）	羽毛 ×0～2 雞肉 ×1	經過一段時間會生蛋。將雞蛋丟往地面，有 12.5% 的機會會生出小雞
兔子	胡蘿蔔 金胡蘿蔔 蒲公英	兔皮 ×0～1 兔肉 ×0～1 兔子腳 ×0～1	掉落兔子腳的機率不高
狗（狼）	肉（豬肉、牛肉、羊肉、雞肉、兔肉）	無	給狼骨頭就會變成狗（變成狗就能套上套環）。變成狗之後，就會跟著玩家走
貓	生魚（生鱈魚、生鮭魚、熱帶魚、河豚）	線 ×0～2	貓是在村莊棲息的動物（村莊之外的貓是山貓，不會被馴服）。一旦馴服就會跟著玩家走
馬（驢）	金胡蘿蔔 金蘋果	皮革 ×0～2	加上鞍就能騎乘。可利用胡蘿蔔釣竿駕駛
羊駝	乾草捆	皮革 ×0～2	可安裝儲物箱
鸚鵡	種子（小麥種子、南瓜種子、西瓜種子、甜菜種子）	羽毛 ×1～2	可學會技藝（參考第 146 頁說明）
熊貓	竹子	竹子 ×1	要讓熊貓繁殖就得在熊貓周圍圍出 8 棵以上的竹子
狐狸	甜莓	咬在嘴上的道具	一靠近狐狸，狐狸就會逃之夭夭，所以必須以潛行的方式接近牠。由於狐狸無法馴服，所以要套上項圈才能帶到村莊。透過繁殖出生的小狐狸會跟著玩家走。
海龜	海草	海草 ×0～2	小海龜長大後，會掉落鱗甲（參考第 148 頁）
蜜蜂	花（蒲公英、鈴蘭、鬱金香、雛草與其他）	無	蜜蜂無法馴服，所以要養就得先取得有蜂蜜的蜂巢（參考第 149 頁）
熾足獸	扭曲蕈菇	線 ×0～5 個	加上鞍就能騎乘。可利用扭曲蕈菇釣竿駕駛（參考第 97 頁）
山羊	小麥	無	有時候會對附近的怪物衝撞
蠑螈	熱帶魚	無	使用桶子就能捕捉。此外，玩家如果拿著熱帶雨，就會幫忙攻擊沉屍與深海守衛

技巧 17 一起冒險的夥伴！飼養馬與驢

PC　PC（Win10）　Mobile　PS3/Vita　PS4　Xbox　Wii U　3DS　Switch

騎馬可高速移動，而驢子則可以讓牠馱著儲物箱搬運大量道具。建議要飼養冒險旅途中少不了的馬與驢子。與其他動物不同的是，不需要利用牠們喜歡的食物就能馴服牠們；但想要順利騎乘牠們，就需要鞍這項道具。

① 分辨馬和驢

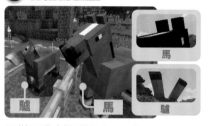

可從耳朵判斷是馬還是驢。此外，馴服後的驢子可以安裝儲物箱。

② 想騎馬就要馴服牠

就算被甩下馬背，也不要氣餒！

野生的馬與驢都需要不斷地騎乘才能馴服牠們，但手上必須沒有道具才能騎乘牠們。當牠們冒出愛心就成功了。

③ 安裝鞍

在騎著馴服的馬（驢）的狀態下打開物品欄，安裝鞍。

④ 騎馬與相關操作

安裝鞍之後，就能隨意操控馬。不同的馬有不同的跳躍力與移動速度。

⑤ 利用拴繩綁住

將馬（驢）拴在柵欄，牠們就不會亂跑。

⑥ 利用金胡蘿蔔繁殖

金胡蘿蔔

繁殖馬或驢需要金胡蘿蔔或金蘋果。建議使用比較容易取得的金胡蘿蔔。要注意的是，穿著鞍無法繁殖。

POINT!

馬與驢會生出騾

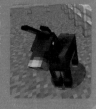

如果讓馬與驢交配，就會生出移動速度很快，又能安裝儲物箱的騾。幼騾可利用蘋果或小麥讓牠長大。

享受農耕的樂趣

技巧 18 馴服逃走的動物

PC　PC (Win10)　Mobile　PS3/Vita　PS4　Xbox　Wii U　3DS　Switch

就算餵食野生的狐狸或是山貓愛吃的食物，牠們也會立刻逃走，很難馴服。因此接下來要介紹如何馴服這些難以親近的動物。讓我們透過這個方法馴服可愛的動物吧。

① 邊潛行邊移動

潛行接近

如果以潛行的方式移動，就能更接近這些野生動物，不至於嚇跑牠們。

② 等到動物走過來

接近到一定程度之後，就拿出牠們喜歡的食物靜靜地等待牠們走過來，再試著馴服牠們。

技巧 19 捕捉魚或蠑螈

PC　PC (Win10)　Mobile　PS3/Vita　PS4　Xbox　Wii U　3DS　Switch

魚或蠑螈這類水中的小生物可利用水桶捕捉，感覺很像是以水桶攻擊想要捕捉的生物。如果再使用一次水桶，就能讓牠們從腳邊游走。

① 對蠑螈使用水桶

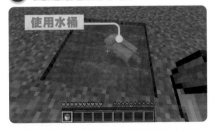

使用水桶

走到魚或蠑螈的面前，再使用水桶接觸牠們。

② 捉到蠑螈了！

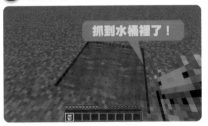

抓到水桶裡了！

順利的話，可將牠們抓進水桶中。再使用一次水桶就能當場放走牠們。

CHAPTER.

5

技巧 20 騎著豬移動

PC | PC (Win10) | Mobile | PS3/Vita | PS4 | Xbox | Wii U | 3DS | Switch

大部分的玩家都是用飼料養豬，但其實豬也能像馬一樣騎乘。讓豬安裝鞍，就能騎在豬身上。此外，還能使用胡蘿蔔釣竿讓豬往你想要的方向移動。

① 在豬身上套上鞍

鞍

對豬使用鞍就能在豬背套上鞍。此時就能騎乘。

② 像騎馬一般騎豬

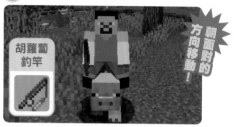

胡蘿蔔釣竿

朝面對的方向移動！

要讓豬往想要的方向移動需要拿著胡蘿蔔釣竿。雖然移動速度不快，但很有趣！

技巧 21 讓鸚鵡學會才藝

PC | PC (Win10) | Mobile | PS3/Vita | PS4 | Xbox | Wii U | 3DS | Switch

鸚鵡只會在叢林出沒。如果你撫摸牠，牠會像狼一樣坐著，騎在你的肩膀上，隨著音樂跳舞，擁有許多才藝。鸚鵡無法繁殖，所以可把牠當成寵物悉心飼養。

① 讓鸚鵡站在肩膀上

站在肩膀上的鸚鵡

靠近已馴服的鸚鵡，牠就會跳到肩膀上。

② 跟著音樂擺動

會隨著音樂跳舞

在已馴服的鸚鵡身邊放置唱片機，再放入唱片，鸚鵡就會開心地跳舞！

享受農耕的樂趣

技巧 22 與海豚一起玩

22-1 海豚會帶玩家前往沉船或海底遺跡

玩家若是在海豚的身邊遊泳，就能得到海豚的「信任」。若是給牠們魚，還會帶玩家前往有藏寶圖的「沉船」或「海底遺跡」。如果破壞儲物箱，就會帶玩家前往另一個稀有地點。

① 餵魚

只要是魚都可以

玩家若在海豚身邊游泳，會有比較容易游泳的效果。如果餵海豚吃魚，就會帶玩家游向稀有地點。

② 帶玩家前往稀有地點

會帶玩家前往沉船的地點！

餵海豚吃魚，海豚會帶玩家前往沉船地點。而沉船地點的附近應該會有放著藏寶圖的儲物箱。

CHAPTER.

22-2 海豚可利用拴繩來引導

對身邊的海豚使用拴繩可帶著海豚一起行動，甚至可以帶到地面上。如果擔心海豚離開玩家身邊的話，可先替海豚加上名牌。

① 利用拴繩牽引

玩家可利用拴繩帶著原本就很友好的海豚。

② 也可以拴在地面

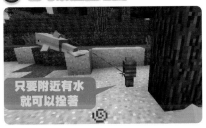

只要附近有水就可以拴著

就算到了地面，海豚還是很活潑，但如果待在地面太久，海豚會因此窒息，所以要替牠們準備水池。

飼養海龜，取得鱗甲

PC PC（Win10） Mobile PS3/Vita PS4 Xbox Wii U 3DS Switch

讓海龜蛋孵化，並且讓海龜長大
之後，就能得到「鱗甲」。收集 5
個鱗甲可以製作「海龜殼」。海龜
殼的防禦力與鐵製頭盔相當，而
且還有「水中呼吸」的效果，能
讓玩家在水中呼吸 10 秒，是非常
方便的道具。建議大家一定要製
作看看。

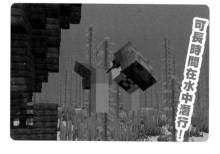

可長時間在水中潛行！

<div style="writing-mode: vertical-rl;">享受農耕的樂趣</div>

1 讓海龜產卵

海草

海龜蛋

給兩隻海龜海草，牠們就會在沙子上
面產卵。海龜蛋很容易被怪物襲擊，
所以要在旁邊圍起柵欄。

2 等待小海龜誕生

等待誕生

海龜蛋會在靜置 40 分鐘之後孵化成小
海龜。小海龜很容易被怪物襲擊，所
以還是要保護牠們。

3 利用海草讓小海龜長大

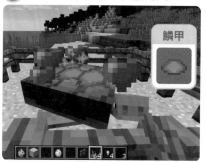

鱗甲

餵海草可讓小海龜快速長大，所以請
多餵牠們海草。長大之後就會掉出
鱗甲。

4 利用鱗甲合成海龜殼

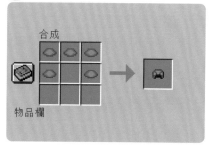

合成

物品欄

將 5 個鱗甲放在工作台就能合成海龜
殼。這是可延長水中活動時間的超級
道具，所以在展開水底冒險之前，一
定要先製作這個道具。

技巧 24 飼養蜜蜂，取得蜂蜜

PC　PC (Win10)　Mobile　PS3/Vita　PS4　Xbox　Wii U　3DS　Switch

只要有蜜蜂就能收集蜂蜜。蜂蜜除了能恢復飢餓度，還能製作糖與蜂蜜塊。大量飼養蜜蜂就能隨時取得蜂蜜。要注意的是，隨便對蜂巢出手，可是會被蜜蜂攻擊的，所以先學會安全收集蜂蜜的方法吧。

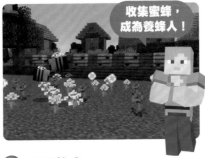

收集蜜蜂，成為養蜂人！

1 回收蜂窩

到了晚上再破壞

蜂窩可使用有絲綢之觸這個附魔效果的道具破壞再回收。若在白天破壞，會被住在蜂窩的蜜蜂攻擊，因此最好選擇下午到晚上蜜蜂活動力較低的時段回收。

2 設置蜂窩

設置蜂窩

設置蜂窩之後，蜜蜂就會在裡面儲存蜂蜜。為了方便牠們採蜜，記得在蜂巢附近大量設置花朵。

3 取得蜂蜜或蜂巢

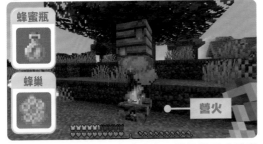

蜂蜜瓶

蜂巢

營火

對蓄滿蜂蜜的蜂窩使用玻璃瓶，就能得到「蜂蜜瓶」，使用大剪刀的話，可以得到「蜂巢」。雖然對蜂窩出手會被蜜蜂攻擊，但只要在蜂窩底下配置營火，用煙燻蜜蜂，就不會被牠們攻擊囉。

對付蜜蜂要格外小心

蜜蜂是一攻擊別人就會死掉的弱小動物。一旦有一隻蜜蜂進入攻擊狀態，周圍的蜜蜂也會群起攻擊，所以若是不配置營火就回收蜂窩，除了玩家會死掉，耗費大量時間飼養的蜜蜂也會全滅。

技巧 25 試著釣魚

(PC) (PC (Win10)) (Mobile) (PS3/Vita) (PS4) (Xbox) (Wii U) (3DS) (Switch)

22-1 在水邊釣魚

1 甩出釣魚竿

注意不斷移動的泡泡

在水邊使用釣魚竿，就能甩出釣魚竿。只要看到浮標浮在水面上就可以了。一旦有魚靠近，水面就會出現不斷移動的泡泡，所以要切密觀察。

2 浮標下沉

浮標沉入水中

當水面的泡泡接近浮標，浮標就會瞬間沉入水中，玩家可趁這個時候拉起釣魚竿。

3 拉起釣魚竿

順利釣到魚了！

只要在適當時機拉起釣魚竿，魚就會自動存入道具欄。

也可以釣到道具

釣魚竿除了可以釣到魚，還能釣到猶如「寶物」的道具（機率約為 5%）。由於釣到魚的機率大概是 85%，所以釣到寶物的情況算是非常罕見。有時候可以釣到鞍或是附魔書，但是大概會有 10% 的機率釣到「垃圾」。

22-2 雨天比較容易釣到魚

下雨的時候，比較容易釣到魚（在現實世界裡，天候不佳的日子有時的確比較容易釣到魚）。等待釣到魚的時間大概會縮短 20%。此外，在有樹蔭的地方釣魚比較困難。比起在有陽光或月光的地方釣魚，在有樹蔭的地方釣魚成功率大概會下降 50%。

在雨天釣魚的成功機率會上升

比較快釣到魚！

MINECRAFT

試著使用紅石

技巧 01 讓收集到的礦石自動運到地面

在地底開挖礦石是麥塊必有的遊戲方式之一，但是要把耗費大量時間挖掘的礦石全運到地面，可不是一件容易的事！所以在此要帶大家建立一套讓儲物箱礦車會自動將礦石運到地面，將礦石放進地面的儲物箱，再回到地底的機制。建議大家在玩生存模式的時候，一定要在自己的據點建立一套這樣的機制。

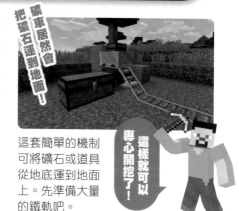

礦車居然會把礦石運到地面！

這套簡單的機制可將礦石或道具從地底運到地面上。先準備大量的鐵軌吧。

這樣就可以專心開挖了！

試著使用紅石

① 在儲物箱安裝漏斗

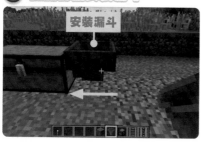

安裝漏斗

首先在地面配置儲存礦石的儲物箱，再另外接上漏斗。

② 在漏斗安裝動力鐵軌

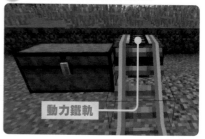

動力鐵軌

切換成潛行模式，再於漏斗上配置動力鐵軌。之後要從這個鐵軌繼續銜接鐵軌。

③ 安裝紅石比較器

注意紅石比較器的方向

如圖中所示的方向，在漏斗旁邊安裝紅石比較器。

④ 配置讓礦車煞車的方塊

在漏斗的後面配置 2 個重疊的方塊，讓礦車煞車。這 2 個方塊可以是無法傳遞紅石訊號的方塊。

紅石的基本知識請見第 168 ～ 180 頁！

⑤ 建立迴路

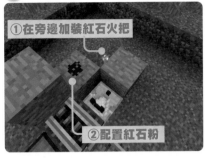

①在旁邊加裝紅石火把
②配置紅石粉

如圖所示，在紅石比較器旁邊配置方塊，再配置紅石粉與紅石火把。

⑥ 配置方塊

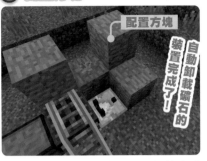

配置方塊

自動卸載礦石的裝置完成了！

在火把上面配置方塊後，迴路就完成了。在這個狀態下讓紅石與動力鐵軌啟動也沒問題。

⑦ 建造運往地底的車站

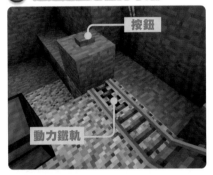

按鈕

動力鐵軌

在存放礦石的地底儲物箱旁邊配置動力鐵軌與按鈕，充做地底車站。

⑧ 不斷銜接鐵軌，直到地面為止

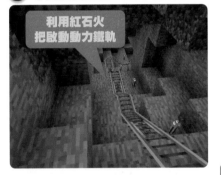

利用紅石火把啟動動力鐵軌

讓鐵軌延伸至地面，途中有些部分要換成動力鐵軌。

⑨ 配置儲物箱礦車

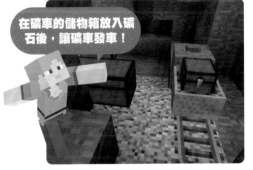

在礦車的儲物箱放入礦石後，讓礦車發車！

在地底車站配置儲物箱礦車。放入礦石之後，按下按鈕讓礦車出發。

⑩ 收集到的礦石被運到地面了

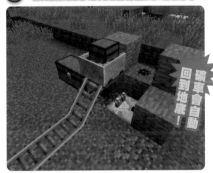

礦車會自動回到地底！

礦車抵達地面後，會先卸下礦石再回到地底車站。

技巧 02 打造自動收割甘蔗裝置

甘蔗是能打造書、書櫃與蛋糕的植物，只要保留第一層的部分，就會自動再長出來。如果能打造只收割第二層作物的裝置，就能自動收割甘蔗。這套利用偵測器打造的裝置可判斷甘蔗的成長產生了哪些變化，再依照輸出的訊號完成對應的動作。這套裝置也能在光源不足的地方收割農作物。

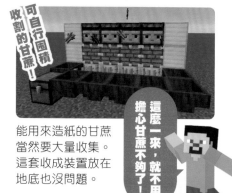

可自行囤積收割的甘蔗！

這麼一來，就不用擔心甘蔗不夠了！

能用來造紙的甘蔗當然要大量收集。這套收成裝置放在地底也沒問題。

試著使用紅石

① 先在地面倒水

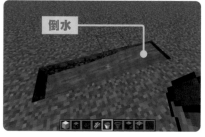

倒水

在地面挖出 4 個方塊的凹槽，再往這個凹槽倒水。從哪個位置倒水都可以。

② 種植甘蔗

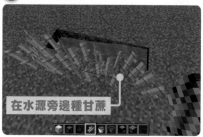

在水源旁邊種甘蔗

在水源前面種植甘蔗。與水源一樣種 4 個方塊大小的甘蔗即可。

③ 設置儲物箱

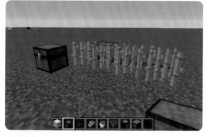

在甘蔗的斜前方配置存放甘蔗的儲物箱。

④ 設置漏斗

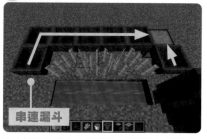

串連漏斗

在甘蔗旁邊如圖設置一圈朝向儲物箱的漏斗。

紅石的基本知識請見第 168 ～ 180 頁！

⑤ 配置方塊

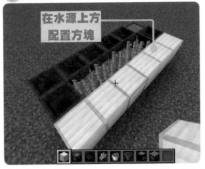

在甘蔗後面配置方塊。很像是將水源遮住。

⑥ 配置活塞

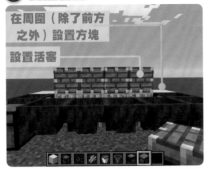

在方塊上方配置活塞,再於活塞周圍(除了前方之外)配置方塊。

⑦ 配置偵測器方塊

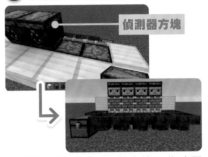

在活塞上面配置偵測器方塊。此時要讓偵測器方塊的臉朝向正面,從後方的活塞開始配置偵測器方塊。

⑧ 配置紅石粉

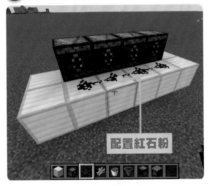

在偵測器方塊的後面配置紅石粉。

⑨ 自動收割甘蔗裝置完成!

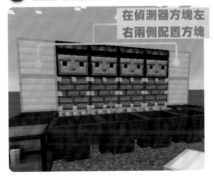

最後在偵測器方塊左右配置方塊,自動收割裝置就完成了!

POINT!

確認甘蔗的特徵

甘蔗擁有許多與其他植物不同的特徵。甘蔗只能種在水源旁邊的泥土或是沙子,也是成長速度最慢的植物。此外,不像一般的植物需要光源才能成長。由於甘蔗是製紙所需的原料,所以到了遊戲後半段會需要大量的甘蔗,不過,甘蔗不太容易栽培。若能早一步打造收割甘蔗的裝置,到後面應該會慶幸還好有先打造這套裝置。

技巧 03 打造自動熔爐

PC | PC (Win10) | Mobile | PS3/Vita | PS4 | Xbox | Wii U | 3DS | Switch

在展開冒險之前準備牛排、烤豬肉這些肉類料理的時候，或是從冒險途中收集到的礦石提煉金屬的時候，通常都會用到熔爐。烤各種道具的作業其實很麻煩，所以讓我們把這些流程變成自動化作業吧。基本上只需要從熔爐的各個位置串連漏斗與儲物箱就可以了！這也算是在潛行模式下，讓漏斗與各種裝置串連的練習吧。

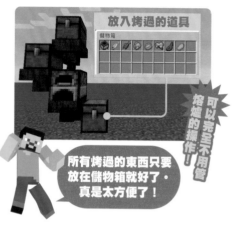

放入烤過的道具

可以完全不用管熔爐的操作！

所有烤過的東西只要放在儲物箱就好了。真是太方便了！

試著使用紅石

① 配置熔爐

先切換成潛行模式，再於與儲物箱串連的漏斗上方配置熔爐。

② 讓漏斗與儲物箱連接

在熔爐的旁邊與上方安裝漏斗，再配置儲物箱，裝置就完成了。

③ 將燃料放入儲物箱

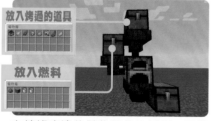

放入烤過的道具

放入燃料

在熔爐旁邊的儲物箱放入燃料，再於上方的儲物箱放入要烤的道具。

④ 自動烤道具

儲物箱的內容物會自動放入熔爐，熔爐也會自動烤道具。直到儲物箱空無一物之前都會自動烤道具。

技巧 04 配置保護機密的垃圾箱！

PC | PC (Win10) | Mobile | PS3/Vita | PS4 | Xbox | Wii U | 3DS | Switch

在麥塊的世界裡，就算是不小心丟掉的道具也會一直留在原地，所以想讓道具消失比想像中困難。如果能打造一個「保護機密垃圾箱」，就絕對能讓道具消失！這次要打造的是利用投擲器將道具打在仙人掌，讓儲物箱之中的道具消失的裝置，在打造這套裝置的時候，很有可能會失手破壞仙人掌。因此在埋設迴路的時候，請務必小心。

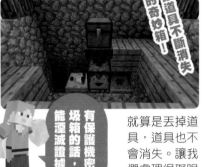

讓道具不斷消失的奇妙箱！

有保護機密垃圾箱的話，就能湮滅證據！

就算是丟掉道具，道具也不會消失。讓我們處理很礙眼的道具吧！

1 挖掘地面

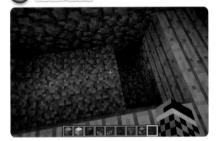

先挖出 1 個 2×4 方塊大小，深 3 個方塊的洞。

2 預留仙人掌的空間

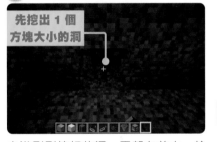

先挖出 1 個方塊大小的洞

走進剛剛挖好的洞，再朝向前方，於左側數來第 2 個方塊的位置挖洞。

3 配置紅石粉

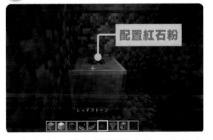

配置紅石粉

朝向左方，於左端配置方塊，接著在方塊上面配置紅石粉。

4 配置紅石中繼器

在步驟 3 的紅石粉後方配置紅石中繼器。

試著使用紅石

⑤ 配置仙人掌

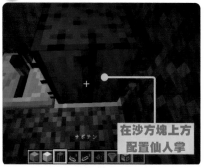

在沙方塊上方
配置仙人掌

在紅石中繼器的旁邊挖出一個洞，再配置沙方塊，然後在沙方塊上方配置仙人掌。

⑥ 配置紅石比較器

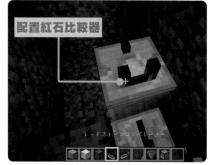

配置紅石比較器

在紅石中繼器後面配置紅石比較器，再於上方配置與紅石中繼器方向相反的紅石比較器。

⑦ 配置紅石粉

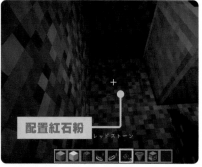

配置紅石粉

接著在紅石比較器後面配置紅石粉。

⑧ 安裝投擲器與儲物箱

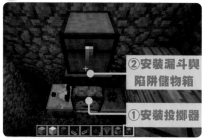

②安裝漏斗與
陷阱儲物箱

①安裝投擲器

在步驟 4 的紅石中繼器上方配置朝向前方的發射裝置（投擲器），接上漏斗再安裝陷阱儲物箱就完成了。記得將空出來的空間填滿。

⑨ 放置要消除的道具

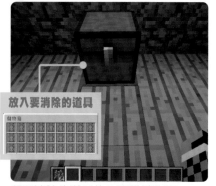

放入要消除的道具

將要消除的道具放入陷阱儲物箱。

⑩ 確認道具是不是撞到仙人掌

儲物箱的內容物
慢慢消失了！

最後只需要等待道具一樣一樣消失。可以挖開儲物箱的前面，確認垃圾箱是否正在運作。

紅石的基本知識請見第 168 ～ 180 頁！

技巧 05 打造自動揀貨機！

PC ｜ PC (Win10) ｜ Mobile ｜ PS3/Vita ｜ PS4 ｜ Xbox ｜ Wii U ｜ 3DS ｜ Switch

在探險途中，我們會挖到許多素材，而這次要教大家的就是分類這些素材的裝置。這台裝置是利用「漏斗會在接收到訊號之後，停止讓素材流動的性質」以及「漏斗內部的物品欄素材達到 22 ～ 23 個的時候，紅石比較器偵測到的訊號會變強」這兩種性質打造的。這套裝置的原理或許有一點點難懂，但只要依照圖片的說明組裝，就不會有問題了。

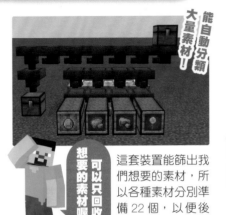

能自動分類大量素材！

可以只回收想要的素材喔！

這套裝置能篩出我們想要的素材，所以各種素材分別準備 22 個，以便後續快速組裝。

1 將儲物箱排成一排

紅石火把

依照素材的種類配置儲物箱。如圖所示，挖出 1 個方塊大小的洞，再配置紅石火把。

2 安裝漏斗

在儲物箱有紅石火把的這一面，安裝漏斗。

3 安裝水平方向的漏斗

朝方塊的方向配置

安裝好漏斗後，會破壞方塊

在步驟 2 的漏斗上方配置漏斗。請先安裝方塊後再安裝漏斗。

4 配置儲存多餘素材的儲物箱

接著配置存放無法分類的素材的儲物箱，再於上方安裝 2 個漏斗。

⑤ 配置讓素材流動的儲物箱

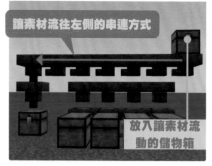

讓素材流往左側的串連方式

放入讓素材流動的儲物箱

在步驟 3 的漏斗上方，如圖配置讓素材流動的儲物箱與漏斗。

⑥ 配置紅石中繼器

紅石中繼器

接著在步驟 1 安裝紅石火把的方塊後方挖出 1 個方塊大小的洞，再依照圖中的方向配置紅石中繼器。

⑦ 配置紅石比較器

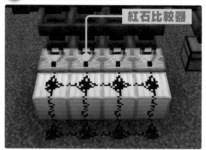

紅石比較器

在安裝了火把的方塊以及紅石中繼器的上方配置方塊，再如圖配置紅石比較器與紅石粉。

⑧ 裝置儲物箱

加上物品展示框

在存放分類後的素材儲物箱安裝物品展示框，以便確認素材種類。如果是稀有素材，可利用螢光墨囊讓物品展示框發亮！

⑨ 設定分類方式

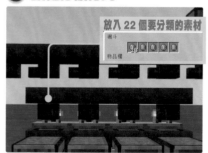

放入 22 個要分類的素材

漏斗
物品欄

在中層漏斗的物品欄最左側放入 18 個要分類的素材，再於剩下的 4 個空格各放入 1 個素材。總計放入 22 個素材。

⑩ 讓素材流動

放入分類之前的素材

儲物箱

素材分類完成了！

儲物箱

物品欄

將收集到的素材全放入右上角的儲物箱，就能將各素材放入不同的儲物箱了。

試著使用紅石

技巧 06 利用日光感測器打造自動門

PC | PC (Win10) | Mobile | PS3/Vita | PS4 | Xbox | Wii U | 3DS | Switch

在麥塊的世界裡，一到晚上就會出現敵人。若能利用日光感測器打造只有在黎明到傍晚時分開啟的自動門，就不用擔心晚上被怪物襲擊。我們可以將據點的主要出入口打造成自動門！日光感測器只有半磚的高度，所以配置紅石粉的時候要多花一點心思，它其實比想像中簡單，只要點選日光感測器，就算是晚上也一樣會開門喔！

打造防止敵人入侵的自動門吧

打造只在太陽出現的時候才打開的門，就能在晚上的時候，阻止敵人入侵囉！

① 配置黏性活塞

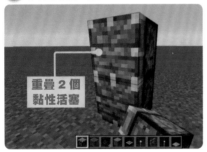

重疊 2 個黏性活塞

首先垂直配置 2 個黏性活塞。

② 在對向的位置配置黏性活塞

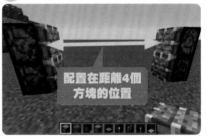

配置在距離4個方塊的位置

接著在距離 4 個方塊的位置，配置與步驟 1 的黏性活塞相對的 2 個黏性活塞。

③ 配置自動門的方塊

只要是能與黏性活塞黏在一起的方塊即可！

在 4 個黏性方塊的前面安裝自動門的方塊（圖中的方塊是有顏色的玻璃）。

④ 安裝方塊與紅石粉

配置紅色粉

在右側的活性活塞後方配置方塊，再於該方塊上方配置紅石粉。

⑤ 在方塊下方挖出 1 個方塊大小的洞

在步驟 4 配置紅石粉的方塊下方挖出 1 個方塊大小的洞。

⑥ 配置紅石火把

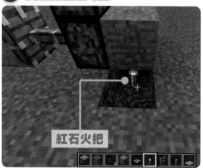

紅石火把

接著在方塊下方配置紅石火把。此時只要上下的黏性方塊都能運作即可。

⑦ 配置紅石粉

這部分是自動門的外側，製作的時候要特別注意！

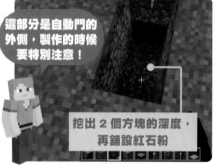

挖出 2 個方塊的深度，再鋪設紅石粉

在火把前方的 2 個方塊挖出 2 個方塊深的洞，再於洞底配置紅石粉。

⑧ 在黏性活塞前方配置方塊

挖出 1 個方塊大小的洞，再配置紅石粉

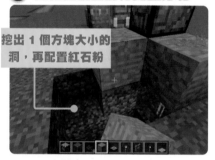

在距離步驟 7 鋪設紅石粉的位置左側 1 個方塊處挖出 1 個方塊大小的洞並設置紅石粉。然後在緊鄰黏性活塞的這邊配置方塊。

⑨ 配置日光感測器

像是黏在方塊表面的方式配置

在黏性活塞旁邊的方塊配置日光感測器。

⑩ 在左側的黏性活塞配置方塊

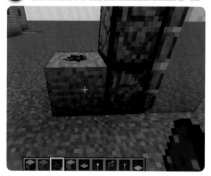

在左側黏性活塞的後面配置方塊，接著再配置紅石粉。

試著使用紅石

⑪ 配置紅石火把與紅石粉

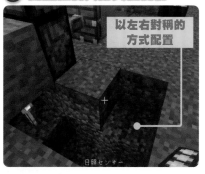

以左右對稱的
方式配置

參考右側的配置方式，在左側也配置
紅石火把與紅石粉。

⑩ 配置日光感測器

如此一來，迴
路就完成了

利用方塊在左側黏性活塞這側配置日
光感測器後，自動門的迴路就完成了。

⑬ 打造自動門

接著將方塊堆成門的形狀，再利用地
毯與柵欄裝置。要注意的是，不要在
填埋迴路的時候破壞了迴路。

⑭ 等待黎明到來

為了確認自動門是否能夠正常運作，
必須等到天亮為止。

⑮ 到了日出門就會自動打開！

立刻踏上冒險
的旅途吧！

太陽升起後，過一段時間門就會自動
打開。此外，當月亮從地平線升起，
進入黑夜之後，門就會自動關閉。

POINT!

也可以使用火把當裝飾

日光感測器是會對光源產生反應的裝
置，所以有些玩家可能會擔心，在附近
設置火把會不會干擾日光感測器。不
過，日光感測器並不會對火把的光源產
生反應，所以可放心地利用火把來當作
裝飾，還能藉此避免怪物出現。此外，
門的正下方沒有光源，怪物很有可能在
這裡出現，因此更要利用火把當裝飾囉。

技巧 07　打造發射煙火裝置！

煙火雖然能讓夜空變得更絢麗，但是手動發射煙火的人，通常都只能站在煙火正下方，無法好好欣賞煙火，而且每發射一次煙火，就得將視點往上移動，實在很麻煩。所以這次要帶大家一起打造優雅地施放煙火的裝置。這個發射裝置會利用連射迴路連續施放裝在發射器的煙火。想要欣賞美麗的煙火，還得花點心思設計裝在發射器之中的煙火。請大家參考第 166 頁的說明，自行製作煙火。

點綴麥塊的夜空！

為了在夜空施放美麗的煙火，我們來設計可以放在裡面的煙火吧。

只要打造這項裝置，隨時都能舉辦煙火大會唷！

試著使用紅石

① 設置控制桿

先在地面設置控制桿。

② 利用紅石粉與方塊連線

任何一種方塊都可以

從控制桿開始配置 3 個紅石粉，再於紅石粉的末端配置任何一種方塊。

③ 設置紅石火把

這是連發所需的重要零件

接著在方塊上方配置紅石粉，再於方塊前方安裝紅石火把。

④ 設置紅石中繼器

如上圖所示，配置 3 個一組的紅石中繼器，與步驟 2 配置的方塊組成循環的迴路。

紅石的基本知識請見第 168 ～ 180 頁！

⑤ 將延遲時間設定至最長

點選紅石中繼器 3 次，將延遲時間設定至最長（讓運作速度變慢）。調整至紅石中繼器的兩根控制桿離得最遠的情況即可。所有的紅石中繼器都必須如此設定。

⑥ 延長迴路

從剛剛的迴路延長紅石粉，再於紅石粉末端配置方塊。

⑦ 配置發射器需要的動力方塊

在方塊上方配置紅石粉之後，在方塊的左右兩側分別配置 4 個方塊量的紅石粉，再配置方塊。

⑧ 設置發射器

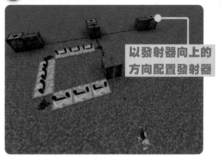

以發射器向上的方向配置發射器

在方塊旁邊分別配置朝上的發射器。如此一來，煙火發射裝置就完成了！

⑨ 在發射器放入煙火

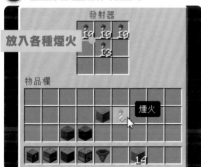

放入各種煙火

打開發射器，放入煙火。可隨意放入各種煙火。

⑩ 啟動開關就能在夜空施放煙火

最後就能夠欣賞煙火！煙火還真是迷人啊

啟動開關後，煙火就會以固定頻率施放。悠哉地欣賞煙火，直到全部施放完畢吧。

7-1 製作與使用煙火的方法

要在麥塊製作煙火就得先製作「火藥球」，這是決定煙火圖案的核心道具。火藥球可利用染料與火藥製作，而煙火的顏色則是由染料的種類決定。摻入各種染料可製作出色彩繽紛的煙火，所以請先收集各種染料吧。

火藥球無法直接當成煙火使用。「煙火」必須利用工作台製作。製作煙火所需的材料包含火藥球、紙、火藥這三種。

POINT!

煙火的高度由火藥量決定

製作煙火時，火藥的份量為 1～3 個，份量越多，煙火的施放高度就越高，所以大家可依照自己的需求調整。但要注意的是，高度太高的煙火有可能會看不見。

利用火藥量來調整吧！

<p align="left">試著使用紅石</p>

① 製作火藥球

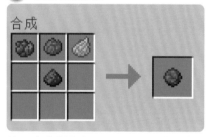

第一步先製作煙火的核心材料「火藥球」。火藥球的原料包含「染料」與「火藥」，而染料可視個人喜好做選擇。

② 合成煙火

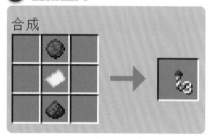

火藥球無法直接使用，必須先做成煙火。煙火可利用「火藥球」、「紙」、「火藥」製作。

③ 施放煙火

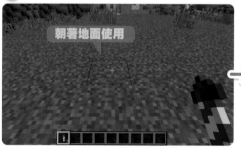

朝著地面使用

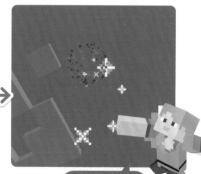

對著地面使用煙火，就能施放煙火。不管在哪裡使用煙火，基本上都是往天空飛。

變成球球了！

紅石的基本知識請見第 168～180 頁！

MINECRAF

7-2 煙火的種類

在製作火藥球的時候，摻入特定的材料可決定煙火的圖案。請大家記住可以改變煙火圖案的原料，試著製作不同種類的煙火吧。螢石粉這類材料除了可以決定煙火的圖案，還能製造特效。

▶ 小球煙火

擴散成小球的煙火。若是在製作火藥球的時候不摻入任何材料，就能得到這種煙火。

追加材料	無

▶ 大球煙火

會擴散成大球的煙火，而且還伴隨著低重音的爆炸聲，讓人感到非常震撼。

追加材料	火焰彈

▶ 星型煙火

擴散成星星形狀的煙火。從正下方欣賞會看不到星星的形狀，所以要站遠一點。

追加材料	金粒

▶ 苦力怕煙火

圖案像苦力怕五官的煙火。要從正面看，才能看出是苦力怕的臉。

追加材料	怪物的頭顱

▶ 炸裂型煙火

不規則炸裂的煙火。由於擴散範圍不大，所以有時候不怎麼漂亮。

追加材料	羽毛

在煙火追加特效

▶ 閃亮亮

讓煙火不斷閃爍的特效。

追加材料	螢石粉

▶ 流星

讓煙火消失時留下殘影。

追加材料	鑽石

技巧 08 紅石迴路的基本知識

PC | PC (Win10) | Mobile | PS3/Vita | PS4 | Xbox | Wii U | 3DS | Switch

紅石迴路是透過像電力一般的「紅石訊號」運作,不管裝置有多麼複雜,原理都是「訊號從輸入裝置傳至輸出裝置」。讓我們先試著透過紅石粉串連輸入裝置與輸出裝置吧。

試著使用紅石

8-1 試著串連輸入裝置與輸出裝置

▶ **輸入裝置與輸出裝置相連,就能形成紅石迴路**

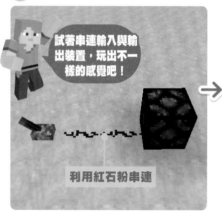

試著串連輸入與輸出裝置,玩出不一樣的感覺吧!

利用紅石粉串連

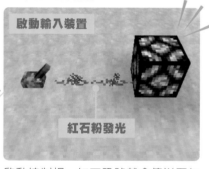

啟動輸入裝置

紅石粉發光

啟動控制桿,紅石訊號就會傳送至紅石燈,讓紅石燈發光。也可以試著串連其他的輸入與輸出裝置。

POINT!

也有不需要紅石粉的迴路

門前的壓力板或是控制桿旁邊的活塞只要與紅石迴路相鄰,就不需要透過紅石粉連結輸入與輸出裝置。看起來就像是直接傳遞了紅石訊號。雖然通常未必會注意到這件事,但其實平常就在使用紅石粉了。

8-2 確認輸入裝置的種類

紅石迴路不需要電池或電源，控制桿與按鈕這類開關都是紅石訊號的動力來源（輸入裝置）。輸入裝置可依照迴路或裝置的種類決定，而紅石火把則有許多特殊的使用方法。

▶ 可啟動或關閉

控制桿與按鈕是可隨著切換 On／Off 狀態的輸入裝置。壓力板則可用來將訊號傳遞給門或是地底的迴路。

▶ 透過狀態的變化切換成啟用狀態

日光感測器會在感測到日光之後輸出訊號。偵測器會在偵測到前方的方塊產生變化之後，向後輸出訊號。

▶ 一打開就會輸出訊號

一打開陷阱儲物箱就會輸出訊號。可以利用陷阱儲物箱製作陷阱。

▶ 礦車經過時會輸出訊號

感測鐵軌會在礦車經過的時候輸出訊號。可利用礦車打造迴路。

▶ 紅石火把

紅石火把會不斷地輸出「啟用」訊號。它具有特殊的性質，會在從其他輸入裝置接收到紅石訊號的時候停用。

▶ 紅石方塊

紅石方塊與紅石火把一樣，都是會持續發出「啟用」訊號的方塊。可利用活塞移動。

8-3 確認輸出裝置的種類

接著介紹常於紅石迴路使用的輸出裝置。其中也有開門或點燈這類基本功能、或是許多需要花點心思練習才能得心應手的道具。尤其像活塞、發射器或是投擲器，都是複雜的迴路或裝置不可或缺的輸出裝置。

試著使用紅石

▶ 門、地板門

一接收到紅石訊號就會打開。木製的門沒有紅石訊號也可以打開，但鐵門就需要接收到訊號才能打開。

▶ 紅石燈

一接收到訊號就會發亮的方塊。最大亮度為 15，非常適合當做建築物的照明使用。

▶ 活塞

訊號為 On 時會推出前方的方塊，訊號為 Off 時會恢復原狀的方塊。黏性方塊在恢復原狀時，會把方塊一併拉回。

▶ TNT

一接收到訊號就會發光再爆炸的方塊。如果不使用流水的話，有可能會破壞整個迴路。

▶ 鐵軌

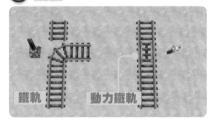

鐵軌會在接收到訊號之後切換線路。動力鐵軌會在接收到訊號之後發光，並且讓礦車加速。

▶ 發射器

可射出放在裡面的道具。如果放的是箭，也可用來射箭。

▶ 投擲器

可將道具交給人
或是放入儲物箱

可投擲放在裡面的道具,也可以將道具交給人或是儲物箱。

▶ 漏斗

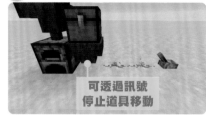

可透過訊號
停止道具移動

漏斗可讓道具自行移動,也能透過訊號停止道具移動。

8-4 透過紅石訊號驅動的交通工具

▶ 礦車、儲物箱礦車

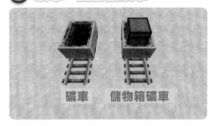

礦車　　儲物箱礦車

這些礦車很適合用來載人或載貨。也可以用來載運村民。

▶ 漏斗礦車

可吸取周圍的道具

漏斗礦車可吸取周圍的道具,非常適合用來打造自動回收裝置。

8-5 確認傳送裝置的種類

6

除了紅石粉之外,還有紅石中繼器與紅石比較器這類傳送裝置,通常會配置在紅石粉鋪設的迴路中。紅路中繼器可以增強紅石訊號,也能固定紅石訊號的方向,避免紅石迴路互相干擾。

▶ 紅石中繼器

點選就能設定
延遲時間

除了強化訊號之外,紅石中繼器還能指定訊號的方向,以及延遲訊號傳輸速度,用途可說是非常多元。

▶ 紅石比較器

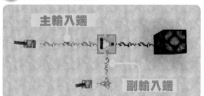

主輸入端

副輸入端

會比較主輸入端與副輸入端的訊號,阻止訊號輸出或是在比較兩種訊號的強度落差之後輸出訊號。也可在輸出裝置產生變化的時候輸出訊號。

8-6 紅石比較器的便利之處

紅石比較器具有偵測功能（物品欄確認功能），只要相連的裝置裡面有道具，就會不斷地發出紅石訊號。如果與漏斗相連，會在道具進入漏斗的時候發出訊號，所以很適合用來打造自動收集道具的裝置。與釀造台或是熔爐相連的時候也能發出訊號。

這項功能超好用的喔！

試著使用紅石

1 與具有儲物功能的裝置相連

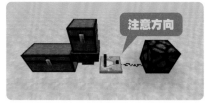

注意方向

讓紅石比較器與儲物箱、漏斗、發射器這類方塊相連。要注意紅石比較器的方向。

2 偵測到變化的同時發出訊號

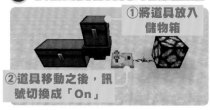

①將道具放入儲物箱

②道具移動之後，訊號切換成「On」

當儲物箱裡面有道具，紅石比較器就會發出紅石訊號。道具的數量越多，訊號就會越強（最強有 15 個方塊的距離）。

8-7 無法接收紅石訊號的方塊

雖然玻璃方塊無法接收紅石訊號，但只要在上面配置火把就可以（電腦版或基岩版還可以配置紅石火把）。雖然半磚與階梯也無法接收紅石訊號，但只要倒過來安裝在方塊的上半部，就能將紅石粉放在方塊的上面（無法將訊號傳遞給相鄰的輸出裝置）。此外，這些方塊也能與其他的方塊一樣，將紅石訊號傳輸出斜上方的方塊。

1 透明的方塊

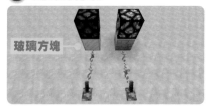

玻璃方塊

玻璃方塊或是有顏色的玻璃方塊都無法接收紅石訊號。

2 半磚、階梯

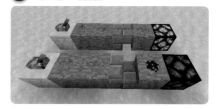

半傳與階梯也無法傳遞紅石訊號，但如果是倒過來安裝在上面，就能放置紅石粉。

技巧 09 鋪設紅石迴路的方法

PC PC (Win10) Mobile PS3/Vita PS4 Xbox Wii U 3DS Switch

雖然輸入裝置、輸出裝置與紅石粉的配置方式有一定的規則，但這些規則的自由度很高，只需要在迴路無法正常運作的時候再了解就夠了。首先就是先動手鋪設紅石迴路。

鋪設的自由度非常高！

9-1 迴路可分歧及匯流

紅石迴路可在途中分歧或是匯流。第一步先隨心所欲地鋪設紅石粉。要注意的是，如果分歧的迴路太過靠近，距離不足 1 個方塊的話，迴路就會黏在一起。

▶ 迴路的分歧

迴路在中途分歧，也能順利傳遞訊號。

▶ 迴路匯流

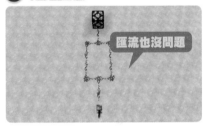

匯流也沒問題

迴路在中途匯流也能正常運作。

9-2 試著垂直連接輸出裝置

雖然紅石迴路能與輸出裝置自動連接，但如果只是在輸出裝置的旁邊鋪設紅石粉，是無法將訊號傳遞至輸出裝置的。請記得讓迴路與輸出裝置直接相連。

▶ 讓迴路與輸出裝置直接相連

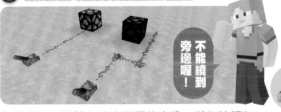

不能繞到旁邊喔！

如果將紅石粉鋪在輸出裝置的旁邊，就無法讓紅石粉與輸出裝置相連。

9-3 訊號的強度

從輸入裝置發出的訊號會產生強度上的變化，最大強度有 15 個方塊的距離，超過這個距離，訊號就會中斷。讓我們試著傳送來自其他輸入裝置的訊號吧。如果在迴路中配置紅石中繼器，就能將訊號傳送至 15 個方塊之後的位置。

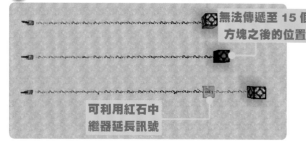

▶ 訊號的強度最多為 15 個方塊

無法傳遞至 15 個方塊之後的位置

可利用紅石中繼器延長訊號

基本上從輸入裝置發出的訊號最多只能傳遞到 15 個方塊遠的位置，如果要更遠，就需要加裝紅石中繼器。

9-4 訊號的傳遞方向

側邊文字：試著使用紅石

▶ 可傳遞至東西南北與下方

從輸入裝置輸出的訊號可往位於東西南北與下方這五個方向的方塊傳遞（除了紅石火把之外）。

▶ 無法往上方傳遞

無法傳至控制桿的上方

輸入裝置的訊號無法傳送至上方的方塊。

9-5 讓訊號以爬階梯的方式傳遞

如果落差只有 1 個方塊的高度，紅石粉還是能自行串連成迴路。這是想在有高低落差的位置配置輸出裝置常用的技巧。如果只有紅石粉很難讓訊號往上方或往下方傳遞，請大家務必記住這項規則。

▶ 落差只有 1 個方塊時，還是能傳遞訊號

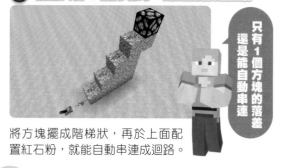

只有 1 個方塊的落差還是能自動串連

將方塊擺成階梯狀，再於上面配置紅石粉，就能自動串連成迴路。

9-6 在呈階梯狀傳遞訊號的途中讓迴路分岐

1 訊號會在一般的方塊中斷

如圖所示，如果在階梯狀的方塊讓迴路分岐，訊號無法傳遞至一般的方塊。

2 利用階梯方塊傳遞訊號

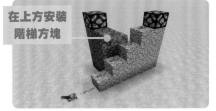

在上方安裝
階梯方塊

反之，如果將階梯方塊或半磚方塊設置在上半部，就能順利傳遞訊號。

9-7 讓訊號往正上方傳遞的方法

如果利用紅石火把的特殊性質就能讓訊號往正上方傳遞。將訊號傳遞給配置在方塊的紅石火把，接著再於上方依照「方塊→紅石火把→方塊……」的順序配置，就能讓訊號在不斷地切換「On／Off」狀態下，一步步往上傳遞。

▶ 也可以利用紅石火把讓訊號往正上方傳遞

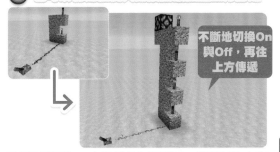

不斷地切換On與Off，再往上方傳遞

只需要配置紅石火把就能如圖所示，讓訊號往上傳遞。

9-8 將迴路藏在地底

1 挖出深度 2 個方塊的洞

挖出深度 2 個方塊的洞，做為配置輸入裝置與鋪設紅石迴路的地點。

2 在輸入裝置正下方配置紅石粉

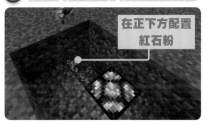

在正下方配置
紅石粉

在輸入裝置的正下方挖洞，再於洞裡配置紅石粉。之後只需要隱藏迴路。

9-9 避免迴路互相干擾

當輸出裝置排成一排時,就要注意迴路互相干擾的問題。此時必須透過方塊或是紅石中繼器讓訊號往前直送。想將紅石燈這類輸出裝置排成一排時,就要特別注意干擾的問題。

① 排成一排就會產生干擾現象

排成一排的輸出裝置彼此串連之後,就會產生干擾現象

將紅石燈這類輸出裝置排成一排再傳遞訊號,就會產生干擾現象。

② 利用方塊或紅石中繼器阻絕干擾

在輸出裝置旁邊配置方塊或是紅石中生器,就能讓訊號往前直送。

9-10 轉換成動力來源的意思是?

安裝了輸入裝置的方塊以及紅石迴路連接的方塊都具有傳遞訊號的能力,而這個過程就稱為「轉換成動力來源」。之所以能從控制桿的地底串連迴路,或是利用紅石火把將訊號往正上方傳遞,其實都是利用了這個性質。要注意的是,紅石燈無法讓相鄰的方塊轉換成動力來源。

▶ 在輸入裝置正下方的方塊

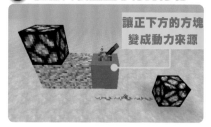

讓正下方的方塊變成動力來源

設置了控制桿或是按鈕這類輸入裝置的方塊都會變成動力來源。

▶ 讓正上方的方塊變成動力來源

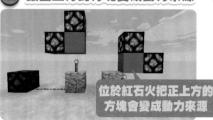

位於紅石火把正上方的方塊會變成動力來源

紅石火把會讓正上方的方塊變成動力來源。

▶ 讓前方的方塊變成動力來源

前方的方塊會變成動力來源

儘管紅石中繼器不是輸入裝置,卻能讓前方的方塊變成動力來源。

試著使用紅石

技巧 10 三種基礎迴路

要在麥塊打造裝置，就免不了使
用下列這三種迴路。這三種迴路
分別是 NOT 迴路、OR 迴路與
AND 迴路，而這也是電腦的基礎
迴路，所以只要了解這些迴路，
說不定就能打造出任何想要的裝
置。這些回路都很簡單，只要實
際動手試做就不難理解。

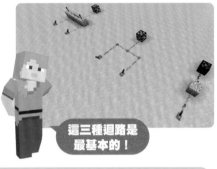

這三種迴路是
最基本的！

10-1 NOT 迴路

這是讓輸入裝置的訊號反轉的迴路。換言之，設定為 On，輸出裝置就
為 Off；如果設定為 Off，輸出裝置就為 On。這種迴路很常在讓活塞維
持推出的狀態（On），再讓輸入裝置切換成 Off 的情況使用。

▶ 切換訊號的 On 與 Off

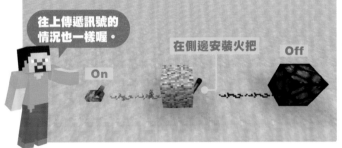

往上傳遞訊號的
情況也一樣喔。

在側邊安裝火把

On

Off

這種迴路幾乎是
直接應用了紅石
火把的性質。要
注意的是，不能
在側邊有安裝紅
石火把的位置的
正下方配置紅石
粉。

POINT!

也能用來取代紅石中繼器

如果使用兩個 NOT 迴路，就能讓訊號變回
與輸入裝置相同的訊號，所以這種迴路可
以充當紅石中繼器使用。如果能熟悉 NOT
迴路的使用方法，就能讓迴路往上下左右
隨意延伸。

可代替
紅石中繼器

10-2 OR 迴路

這是讓 2 個輸入裝置與 1 個輸出裝置串連的迴路。當 2 個輸入裝置的其中一個是 On 的狀態，輸出裝置就會是 On。應該有不少玩家都是利用這種迴路控制與各種開關連接的門。

▶ **其中一個輸入裝置是 On，輸出裝置就會是 On**

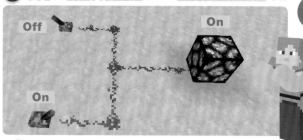

這個迴路很簡單吧！

只要知道紅石迴路在任何地方匯流都沒有問題，就能憑直覺加以利用這種迴路。

10-3 AND 迴路

這是比上述兩種迴路又稍微複雜的迴路。只有在兩個輸入裝置都是 On 的時候，輸出裝置才會是 On 的狀態。許多打造解謎房間的玩家應該都很熟悉這種迴路才對。

▶ **只在輸入裝置都為 On 的時候，輸出裝置才會是 On**

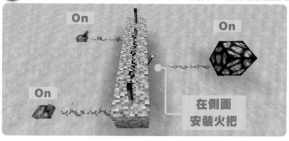

在側面安裝火把

這是 NOT 迴路進化之後的迴路。必須讓兩個輸入裝置都切換成 On 狀態。

POINT!

NAND 迴路也很簡單喔

將安裝在 AND 迴路側面的火把換成紅石粉，就能在輸入裝置都為 On 的時候，讓輸出裝置變成 Off，而這就是「NAND 迴路」，請視情況選擇使用 AND 迴路還是這種迴路吧！

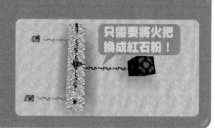

只需要將火把換成紅石粉！

試著使用紅石

10-4 試著利用基本迴路改造自動門

第 161 頁介紹的「日光感測器自動門」是利用日光感測器的訊號開關門的裝置，而這種裝置很適合避免據點被怪物襲擊。不過，每到晚上，玩家就得從另外的入口進入據點。所以這次要利用 OR 迴路將這種自動門改造成能手動開啟的門。只要在據點的內外安裝控制桿，就能在進入據點之後關門。

試著打造成隨時都能改造的門！

雖然用日光感測器打造的自動門很方便，但缺點就是太晚回家會進不了門。

1 在門的遠處配置控制桿

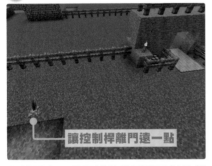

讓控制桿離門遠一點

在離門有一段距離的位置配置從外側手動開門的控制桿。

2 在門的旁邊挖洞

串連紅石粉

從門開始往控制桿的方向挖出深度 2 個方塊的溝槽，接著從日光感測器的正下方開始鋪設紅石粉。

3 挖掘控制桿的正下方

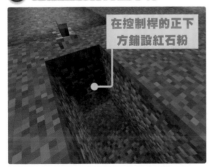

在控制桿的正下方鋪設紅石粉

在控制桿的正下方挖洞，再配置紅石粉，讓這些紅石粉與剛剛從日光感測器鋪設的紅石粉連成迴路。如此一來，OR 迴路就完成了。

4 在據點配置控制桿

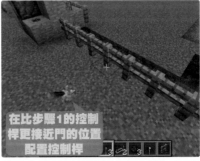

在比步驟1的控制桿更接近門的位置配置控制桿

接著在據點配置關門的控制桿。要記得讓這個控制桿比在據點外面的控制桿更接近門。

CHAPTER.

6

⑤ 利用紅石粉串連迴路

接著仿照據點外側的控制桿，挖出深 2 個方塊的溝槽，再於控制桿正下方鋪設紅石粉。

⑥ 置換成紅石比較器

置換成紅石比較器

如圖所示，將源自據點內側的控制桿的紅石粉末端的方塊換成紅石比較器，之後再將迴路埋起來就完成了。

⑦ 讓據點外側的控制桿切換成 On

我回來了～

讓控制桿切換成 On

若是在太陽下山之後才回家，日光感測器的自動門就會停止運作。此時可拉動控制桿，手動開門。

⑧ 自動門開啟了

手動開門！

可利用據點外側的控制桿開啟自動門的其中一邊。

⑨ 關門

進入據點之後，千萬別忘記關門！

關門

拉動據點內側的控制桿，就能在敵人闖進據點之前關上自動門。

活用紅石比較器的比較模式！

配置紅石比較器之後，預設會是「比較模式」，也就是比較主輸入端與副輸入端的訊號，再於副輸入端的訊號較強時，讓訊號停止傳遞功能。這次在改造自動門的時候，使用了OR 迴路，透過據點外側的控制桿追加了訊號，但如果不讓這個訊號停止傳遞，就無法關上自動門，所以才利用據點內側的控制桿在紅石比較器的副輸入端追加訊號，讓副輸入端的訊號變強，藉此讓外側的控制桿停止傳遞訊號。

試著使用紅石

技巧 11　打造連射裝置

PC　PC (Win10)　Mobile　PS3/Vita　PS4　Xbox　Wii U　3DS　Switch

熟悉紅石迴路之後，應該會想試著打造連射裝置。或許大家會覺得連射迴路很複雜，但常用的連射迴路其實很小型，請大家務必試著挑戰看看！

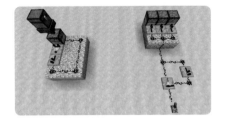

11-1　利用連射迴路射箭

1　串連紅石比較器

要打造連射迴路就要先讓控制桿與紅石比較器串連。

2　設定為作差模式

發出紅光就是作差模式

點選紅石比較器，切換成「作差模式」。

3　與紅石中繼器連接

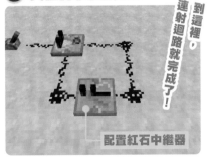

到這裡，連射迴路就完成了！

配置紅石中繼器

如圖所示的方向配置紅石中繼器，並且與紅石比較器的副輸入端連接，連射迴路就完成了。

4　連接發射器

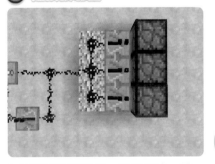

在迴路安裝發射器。若要排成一排，就要利用紅石中繼器避免迴路彼此干擾。

⑤ 設定連射速度

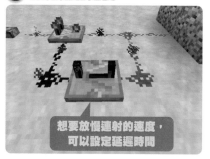

想要放慢連射的速度，可以設定延遲時間

點選紅石中繼器，設定延遲時間後，就能調慢連射的速度。

⑥ 放箭，再將控制桿設定為 On

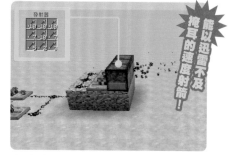

能以迅雷不及掩耳的速度射箭！

在發射器放入箭，再將控制桿設定為 On，就能不斷地設箭。

11-2 自動發射儲物箱裡的箭

① 配置紅石比較器與紅石中繼器

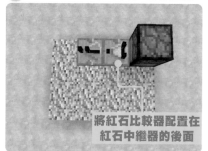

將紅石比較器配置在紅石中繼器的後面

配置發射器之後，如圖所示的方向在發射器後面依序配置紅石比較器與紅石中繼器。

② 串連迴路

串連迴路

從紅石中繼器鋪設一條連往發射器的迴路。

③ 加裝漏斗與儲物箱

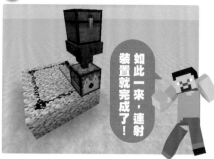

如此一來，連射裝置就完成了！

接著在發射器上方安裝漏斗與儲物箱。

④ 將箭放入儲物箱

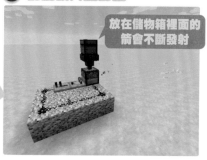

放在儲物箱裡面的箭會不斷發射

把箭放入儲物箱，箭就會自動發射。

試著使用紅石

第7章

CHAPTER.7

MINECRAFT

麥塊資料集

基本道具

7種

▶ 木材

PC	PC (Win10)	Mobile	PS3 Vita	PS4	Xbox	Wii U	3DS	Switch

▶ 原木（橡木／杉木／樺木／叢林木／相思木／黑橡木／扭曲蕈柄／緋紅蕈柄）×1

▶ 木棒

PC	PC (Win10)	Mobile	PS3 Vita	PS4	Xbox	Wii U	3DS	Switch

▶ 木材×2

▶ 火把

PC	PC (Win10)	Mobile	PS3 Vita	PS4	Xbox	Wii U	3DS	Switch

▶ 煤炭／木炭×1
▶ 木棒×1

▶ 工作台

PC	PC (Win10)	Mobile	PS3 Vita	PS4	Xbox	Wii U	3DS	Switch

▶ 木材×4

▶ 熔爐

PC	PC (Win10)	Mobile	PS3 Vita	PS4	Xbox	Wii U	3DS	Switch

▶ 鵝卵石×8

▶ 儲物箱

PC	PC (Win10)	Mobile	PS3 Vita	PS4	Xbox	Wii U	3DS	Switch

▶ 木材×8

▶ 床

PC	PC (Win10)	Mobile	PS3 Vita	PS4	Xbox	Wii U	3DS	Switch

▶ 羊毛×3
▶ 木材×3

方塊

81種

▶ 玻璃

PC	PC (Win10)	Mobile	PS3 Vita	PS4	Xbox	Wii U	3DS	Switch

▶ 沙×1

麥塊資料集

▶ 石頭方塊

PC	PC (Win10)	Mobile	PS3 Vita	PS4	Xbox	Wii U	3DS	Switch

▶ 鵝卵石×1

▶ 磚頭

PC	PC (Win10)	Mobile	PS3 Vita	PS4	Xbox	Wii U	3DS	Switch

▶ 黏土×1

▶ 地獄磚頭

PC	PC (Win10)	Mobile	PS3 Vita	PS4	Xbox	Wii U	3DS	Switch

▶ 地獄石×1

▶ 陶土

PC	PC (Win10)	Mobile	PS3 Vita	PS4	Xbox	Wii U	3DS	Switch

▶ 黏土方塊×1

▶ 裂紋石磚

PC	PC (Win10)	Mobile	PS3 Vita	PS4	Xbox	Wii U	3DS	Switch

▶ 石磚×1

▶ 礦石方塊

PC	PC (Win10)	Mobile	PS3 Vita	PS4	Xbox	Wii U	3DS	Switch

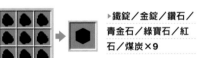

▶ 鐵錠／金錠／鑽石／青金石／綠寶石／紅石／煤炭×9

▶ 螢光石

PC	PC (Win10)	Mobile	PS3 Vita	PS4	Xbox	Wii U	3DS	Switch

▶ 螢石粉×4

▶ 羊毛

PC	PC (Win10)	Mobile	PS3 Vita	PS4	Xbox	Wii U	3DS	Switch

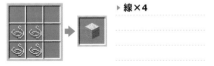

▶ 線×4

▶ 有顏色的羊毛

PC	PC (Win10)	Mobile	PS3 Vita	PS4	Xbox	Wii U	3DS	Switch

▶ 羊毛×1
▶ 染料×1

▶ TNT

PC	PC (Win10)	Mobile	PS3 Vita	PS4	Xbox	Wii U	3DS	Switch

▶ 火藥×5
▶ 沙／紅沙×4

麥塊資料集

▶ 半磚

PC	PC (Win10)	Mobile	PS3 Vita	PS4	Xbox	Wii U	3DS	Switch

▶ 木材／石頭／鵝卵石／青苔鵝卵石半磚／石磚／青苔石磚／花崗岩／拋光花崗岩／閃長岩／拋光閃長岩／安山岩／拋光安山岩／砂岩／切製砂岩／平滑砂岩／紅砂岩／切製紅砂岩／平滑紅砂岩／地獄磚／紅地獄磚／石英／平滑石英／紫珀／海磷石／暗海磷石／海磷石磚／終界石磚／黑石／拋光黑石／拋光黑石磚／碎深板岩／切製銅×3

▶ 樓梯

PC	PC (Win10)	Mobile	PS3 Vita	PS4	Xbox	Wii U	3DS	Switch

▶ 木材／石頭／鵝卵石／青苔鵝卵石半磚／石磚／青苔石磚／花崗岩／拋光花崗岩／閃長岩／拋光閃長岩／安山岩／拋光安山岩／砂岩／平滑砂岩／紅砂岩／平滑紅砂岩／地獄磚／紅地獄磚／石英／平滑石英／紫珀／海磷石／暗海磷石／海磷石磚／終界石磚／黑石／拋光黑石／拋光黑石磚／碎深板岩／切製銅×6

▶ 雪塊

PC	PC (Win10)	Mobile	PS3 Vita	PS4	Xbox	Wii U	3DS	Switch

▶ 雪球×4

▶ 雪

PC	PC (Win10)	Mobile	PS3 Vita	PS4	Xbox	Wii U	3DS	Switch

▶ 雪塊×3

▶ 黏土方塊

PC	PC (Win10)	Mobile	PS3 Vita	PS4	Xbox	Wii U	3DS	Switch

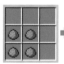

▶ 黏土×4

▶ 紅磚頭方塊／地獄磚頭方塊

PC	PC (Win10)	Mobile	PS3 Vita	PS4	Xbox	Wii U	3DS	Switch

▶ 紅磚頭／地獄磚頭×4

▶ 石磚

PC	PC (Win10)	Mobile	PS3 Vita	PS4	Xbox	Wii U	3DS	Switch

▶ 石頭×4

▶ 青苔石磚

PC	PC (Win10)	Mobile	PS3 Vita	PS4	Xbox	Wii U	3DS	Switch

▶ 石磚×1
▶ 藤蔓×1

※ 任何配置

▶ 浮雕方塊

PC	PC (Win10)	Mobile	PS3 Vita	PS4	Xbox	Wii U	3DS	Switch

▶ 半磚（石磚／地獄磚／砂岩／紅砂岩／石英方塊／黑石／拋光黑石）×2

▶ 砂岩

PC	PC (Win10)	Mobile	PS3 Vita	PS4	Xbox	Wii U	3DS	Switch

▶ 沙×4

▶ 紅砂岩

PC	PC (Win10)	Mobile	PS3 Vita	PS4	Xbox	Wii U	3DS	Switch

▶ 紅沙×4

▶ 切製砂岩

PC	PC (Win10)	Mobile	PS3 Vita	PS4	Xbox	Wii U	3DS	Switch

▶ 砂岩×4

▶ 切製紅砂岩

PC	PC (Win10)	Mobile	PS3 Vita	PS4	Xbox	Wii U	3DS	Switch

▶ 紅砂岩×4

▶ 書櫃

PC	PC (Win10)	Mobile	PS3 Vita	PS4	Xbox	Wii U	3DS	Switch

▶ 木材×6
▶ 書×3

▶ 南瓜燈

PC	PC (Win10)	Mobile	PS3 Vita	PS4	Xbox	Wii U	3DS	Switch

▶ 雕刻過的南瓜（Java、基岩版）／南瓜×1
▶ 火把×1

▶ 西瓜（方塊）

PC	PC (Win10)	Mobile	PS3 Vita	PS4	Xbox	Wii U	3DS	Switch

▶ 西瓜片×9

▶ 石英方塊

PC	PC (Win10)	Mobile	PS3 Vita	PS4	Xbox	Wii U	3DS	Switch

▶ 地獄石英×4

▶ 石英柱

PC	PC (Win10)	Mobile	PS3 Vita	PS4	Xbox	Wii U	3DS	Switch

▶ 石英方塊×2

CHAPTER.

1
2
3
4
5
6
7

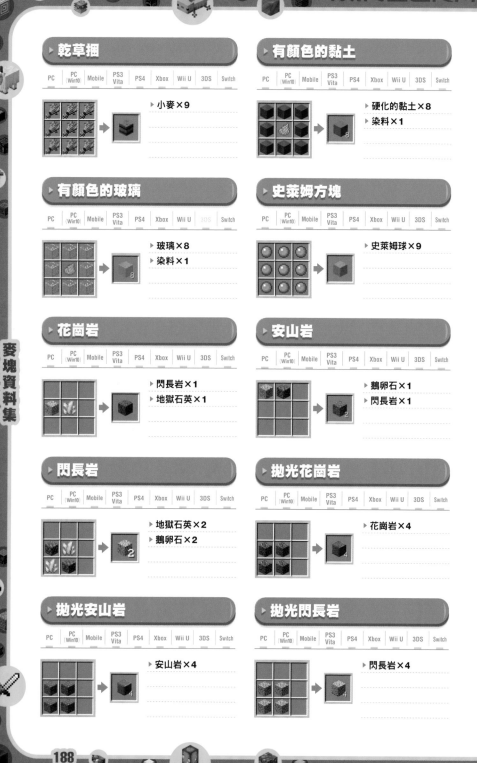

麥塊資料集

乾草捆

PC	PC (Win10)	Mobile	PS3 Vita	PS4	Xbox	Wii U	3DS	Switch

▶ 小麥×9

有顏色的黏土

PC	PC (Win10)	Mobile	PS3 Vita	PS4	Xbox	Wii U	3DS	Switch

▶ 硬化的黏土×8
▶ 染料×1

有顏色的玻璃

PC	PC (Win10)	Mobile	PS3 Vita	PS4	Xbox	Wii U	3DS	Switch

▶ 玻璃×8
▶ 染料×1

史萊姆方塊

PC	PC (Win10)	Mobile	PS3 Vita	PS4	Xbox	Wii U	3DS	Switch

▶ 史萊姆球×9

花崗岩

PC	PC (Win10)	Mobile	PS3 Vita	PS4	Xbox	Wii U	3DS	Switch

▶ 閃長岩×1
▶ 地獄石英×1

安山岩

PC	PC (Win10)	Mobile	PS3 Vita	PS4	Xbox	Wii U	3DS	Switch

▶ 鵝卵石×1
▶ 閃長岩×1

閃長岩

PC	PC (Win10)	Mobile	PS3 Vita	PS4	Xbox	Wii U	3DS	Switch

▶ 地獄石英×2
▶ 鵝卵石×2

拋光花崗岩

PC	PC (Win10)	Mobile	PS3 Vita	PS4	Xbox	Wii U	3DS	Switch

▶ 花崗岩×4

拋光安山岩

PC	PC (Win10)	Mobile	PS3 Vita	PS4	Xbox	Wii U	3DS	Switch

▶ 安山岩×4

拋光閃長岩

PC	PC (Win10)	Mobile	PS3 Vita	PS4	Xbox	Wii U	3DS	Switch

▶ 閃長岩×4

▶ 青苔鵝卵石

PC	PC (Win10)	Mobile	PS3 Vita	PS4	Xbox	Wii U	3DS	Switch

▶ 鵝卵石×1
▶ 藤蔓×1

※ 任何配置

▶ 粗泥

PC	PC (Win10)	Mobile	PS3 Vita	PS4	Xbox	Wii U	3DS	Switch

▶ 泥土×2
▶ 礫石×2

▶ 海磷石

PC	PC (Win10)	Mobile	PS3 Vita	PS4	Xbox	Wii U	3DS	Switch

▶ 海磷碎片×4

▶ 海磷石磚

PC	PC (Win10)	Mobile	PS3 Vita	PS4	Xbox	Wii U	3DS	Switch

▶ 海磷碎片×9

▶ 暗海磷石

PC	PC (Win10)	Mobile	PS3 Vita	PS4	Xbox	Wii U	3DS	Switch

▶ 海磷碎片×8
▶ 墨囊×1

▶ 海燈籠

PC	PC (Win10)	Mobile	PS3 Vita	PS4	Xbox	Wii U	3DS	Switch

▶ 海磷碎片×4
▶ 海磷晶體×5

▶ 終界石磚

PC	PC (Win10)	Mobile	PS3 Vita	PS4	Xbox	Wii U	3DS	Switch

▶ 終界石×4

▶ 紫珀石磚

PC	PC (Win10)	Mobile	PS3 Vita	PS4	Xbox	Wii U	3DS	Switch

▶ 爆開的歌萊果×4

▶ 紫珀柱

PC	PC (Win10)	Mobile	PS3 Vita	PS4	Xbox	Wii U	3DS	Switch

▶ 紫珀半磚×2

▶ 岩漿塊

PC	PC (Win10)	Mobile	PS3 Vita	PS4	Xbox	Wii U	3DS	Switch

▶ 岩漿球×4

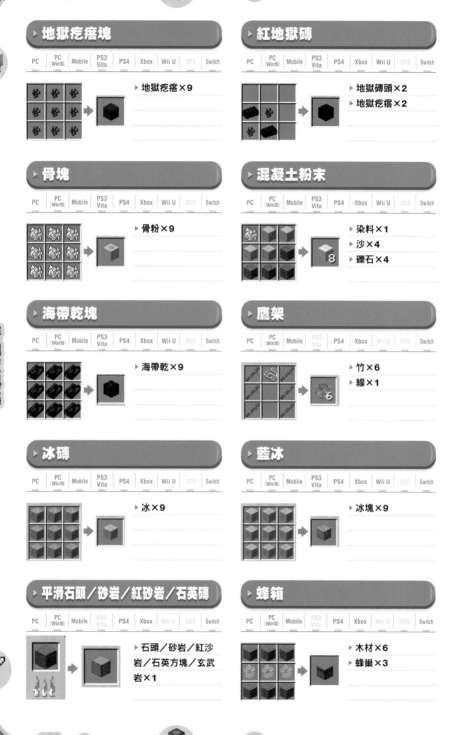

地獄疣瘩塊

▶ 地獄疣瘩×9

紅地獄磚

▶ 地獄磚頭×2
▶ 地獄疣瘩×2

骨塊

▶ 骨粉×9

混凝土粉末

▶ 染料×1
▶ 沙×4
▶ 礫石×4

海帶乾塊

▶ 海帶乾×9

鷹架

▶ 竹×6
▶ 線×1

冰磚

▶ 冰×9

藍冰

▶ 冰塊×9

平滑石頭／砂岩／紅砂岩／石英磚

▶ 石頭／砂岩／紅砂岩／石英方塊／玄武岩×1

蜂箱

▶ 木材×6
▶ 蜂巢×3

麥塊資料集

蜂蜜塊

PC	PC (Win10)	Mobile	PS3 Vita	PS4	Xbox	Wii U	3DS	Switch

▶ 蜂蜜瓶×4

蜂巢塊

PC	PC (Win10)	Mobile	PS3 Vita	PS4	Xbox	Wii U	3DS	Switch

▶ 蜂巢×4

扭曲菌絲體

PC	PC (Win10)	Mobile	PS3 Vita	PS4	Xbox	Wii U	3DS	Switch

▶ 扭曲蕈柄×4

緋紅菌絲體

PC	PC (Win10)	Mobile	PS3 Vita	PS4	Xbox	Wii U	3DS	Switch

▶ 緋紅蕈柄×4

石英磚

PC	PC (Win10)	Mobile	PS3 Vita	PS4	Xbox	Wii U	3DS	Switch

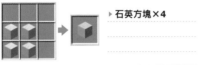

▶ 石英方塊×4

獄髓方塊

PC	PC (Win10)	Mobile	PS3 Vita	PS4	Xbox	Wii U	3DS	Switch

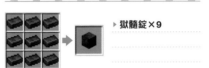

▶ 獄髓錠×9

裂紋地獄磚

PC	PC (Win10)	Mobile	PS3 Vita	PS4	Xbox	Wii U	3DS	Switch

▶ 地獄磚×1

拋光黑石

PC	PC (Win10)	Mobile	PS3 Vita	PS4	Xbox	Wii U	3DS	Switch

▶ 黑石×4

拋光黑石磚

PC	PC (Win10)	Mobile	PS3 Vita	PS4	Xbox	Wii U	3DS	Switch

▶ 拋光黑石×4

裂紋黑石磚

PC	PC (Win10)	Mobile	PS3 Vita	PS4	Xbox	Wii U	3DS	Switch

▶ 拋光黑石磚×1

麥塊資料集

拋光玄武岩

PC	PC (Win10)	Mobile	PS3 Vita	PS4	Xbox	Wii U	3DS	Switch

▶ 玄武岩×4

金原礦方塊

PC	PC (Win10)	Mobile	PS3 Vita	PS4	Xbox	Wii U	3DS	Switch

▶ 金原礦×9

鐵原礦方塊

PC	PC (Win10)	Mobile	PS3 Vita	PS4	Xbox	Wii U	3DS	Switch

▶ 鐵原礦×9

銅原礦方塊

PC	PC (Win10)	Mobile	PS3 Vita	PS4	Xbox	Wii U	3DS	Switch

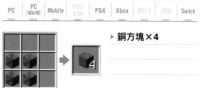

▶ 銅原×9

銅方塊

PC	PC (Win10)	Mobile	PS3 Vita	PS4	Xbox	Wii U	3DS	Switch

▶ 銅錠×9

切製銅方塊

PC	PC (Win10)	Mobile	PS3 Vita	PS4	Xbox	Wii U	3DS	Switch

▶ 銅方塊×4

遮光玻璃

PC	PC (Win10)	Mobile	PS3 Vita	PS4	Xbox	Wii U	3DS	Switch

▶ 玻璃×1
▶ 紫水晶碎片×4

拋光深板岩

PC	PC (Win10)	Mobile	PS3 Vita	PS4	Xbox	Wii U	3DS	Switch

▶ 深板岩碎石×4

浮雕深板岩

PC	PC (Win10)	Mobile	PS3 Vita	PS4	Xbox	Wii U	3DS	Switch

▶ 碎深板岩半磚×2

深板岩磚

PC	PC (Win10)	Mobile	PS3 Vita	PS4	Xbox	Wii U	3DS	Switch

▶ 拋光深板岩×4

▸ 深板岩磚瓦

PC	PC (Win10)	Mobile	PS3 Vita	PS4	Xbox	Wii U	3DS	Switch

▸ 深板岩磚 ×4

▸ 鐘乳石方塊

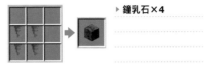

PC	PC (Win10)	Mobile	PS3 Vita	PS4	Xbox	Wii U	3DS	Switch

▸ 鐘乳石 ×4

28種

道具

▸ 斧

PC	PC (Win10)	Mobile	PS3 Vita	PS4	Xbox	Wii U	3DS	Switch

▸ 木棒 ×2
▸ 木材／鵝卵石／鐵錠／金錠／鑽石 ×3

▸ 鎬

PC	PC (Win10)	Mobile	PS3 Vita	PS4	Xbox	Wii U	3DS	Switch

▸ 木棒 ×2
▸ 木材／鵝卵石／鐵錠／金錠／鑽石 ×3

▸ 鏟

PC	PC (Win10)	Mobile	PS3 Vita	PS4	Xbox	Wii U	3DS	Switch

▸ 木棒 ×2
▸ 木材／鵝卵石／鐵錠／金錠／鑽石 ×1

▸ 劍

PC	PC (Win10)	Mobile	PS3 Vita	PS4	Xbox	Wii U	3DS	Switch

▸ 木棒 ×1
▸ 木材／鵝卵石／鐵錠／金錠／鑽石 ×2

▸ 鋤頭

PC	PC (Win10)	Mobile	PS3 Vita	PS4	Xbox	Wii U	3DS	Switch

▸ 木棒 ×2
▸ 木材／鵝卵石／鐵錠／金錠／鑽石 ×2

▸ 弓

PC	PC (Win10)	Mobile	PS3 Vita	PS4	Xbox	Wii U	3DS	Switch

▸ 木棒 ×3
▸ 線 ×3

▸ 弩

PC	PC (Win10)	Mobile	PS3 Vita	PS4	Xbox	Wii U	3DS	Switch

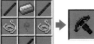

▸ 木棒 ×3
▸ 鐵錠 ×1
▸ 線 ×2
▸ 絆線鉤 ×1

箭矢

PC	PC (Win10)	Mobile	PS3 Vita	PS4	Xbox	Wii U	3DS	Switch

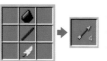

▸ 打火石×1
▸ 木棒×1
▸ 羽毛×1

追跡之箭

PC	PC (Win10)	Mobile	PS3 Vita	PS4	Xbox	Wii U	3DS	Switch

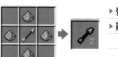

▸ 螢石粉×4
▸ 箭矢×1

附帶效果的箭矢

PC	PC (Win10)	Mobile	PS3 Vita	PS4	Xbox	Wii U	3DS	Switch

▸ 各種滯留藥水×1
▸ 箭矢×8

打火石

PC	PC (Win10)	Mobile	PS3 Vita	PS4	Xbox	Wii U	3DS	Switch

▸ 鐵錠×1
▸ 燧石×1

※ 任何配置

桶子

PC	PC (Win10)	Mobile	PS3 Vita	PS4	Xbox	Wii U	3DS	Switch

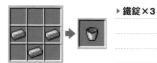

▸ 鐵錠×3

羅盤

PC	PC (Win10)	Mobile	PS3 Vita	PS4	Xbox	Wii U	3DS	Switch

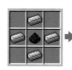

▸ 鐵錠×4
▸ 紅石×1

時鐘

PC	PC (Win10)	Mobile	PS3 Vita	PS4	Xbox	Wii U	3DS	Switch

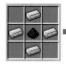

▸ 金錠×4
▸ 紅石×1

釣魚竿

PC	PC (Win10)	Mobile	PS3 Vita	PS4	Xbox	Wii U	3DS	Switch

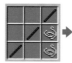

▸ 木棒×3
▸ 線×2

空白地圖

PC	PC (Win10)	Mobile	PS3 Vita	PS4	Xbox	Wii U	3DS	Switch

▸ 紙×8
▸ 羅盤×1

地圖（擴張）

PC	PC (Win10)	Mobile	PS3 Vita	PS4	Xbox	Wii U	3DS	Switch

▸ 紙×8
▸ 地圖×1

麥塊資料集

▶ 地圖（複製）

PC	PC (Win10)	Mobile	PS3 Vita	PS4	Xbox	Wii U	3DS	Switch

▶ 空白地圖×1
▶ 地圖×1

※ 任何配置

▶ 大剪刀

PC	PC (Win10)	Mobile	PS3 Vita	PS4	Xbox	Wii U	3DS	Switch

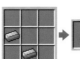

▶ 鐵錠×2

▶ 火焰彈

PC	PC (Win10)	Mobile	PS3 Vita	PS4	Xbox	Wii U	3DS	Switch

▶ 烈焰粉×1
▶ 煤炭／木炭×1
▶ 火藥×1

※ 任何配置

▶ 書和羽毛筆

PC	PC (Win10)	Mobile	PS3 Vita	PS4	Xbox	Wii U	3DS	Switch

▶ 書×1
▶ 羽毛×1
▶ 墨囊×1

※ 任何配置

▶ 書（複製）

PC	PC (Win10)	Mobile	PS3 Vita	PS4	Xbox	Wii U	3DS	Switch

▶ 書×1
▶ 書和羽毛筆×1～8

※ 任何配置

▶ 胡蘿蔔釣竿

PC	PC (Win10)	Mobile	PS3 Vita	PS4	Xbox	Wii U	3DS	Switch

▶ 釣魚竿×1
▶ 胡蘿蔔×1

▶ 拴繩

PC	PC (Win10)	Mobile	PS3 Vita	PS4	Xbox	Wii U	3DS	Switch

▶ 線×4
▶ 史萊姆球×1

▶ 獄髓劍

PC	PC (Win10)	Mobile	PS3 Vita	PS4	Xbox	Wii U	3DS	Switch

左 鑽石劍×1　　右 獄髓錠×1

▶ 獄髓道具

PC	PC (Win10)	Mobile	PS3 Vita	PS4	Xbox	Wii U	3DS	Switch

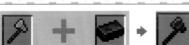

左 鑽石的斧頭、鎬、鏟、鋤頭×1
右 獄髓錠×1

▶ 扭曲蕈菇釣竿

PC	PC (Win10)	Mobile	PS3 Vita	PS4	Xbox	Wii U	3DS	Switch

▶ 釣魚竿×1
▶ 扭曲蕈菇×1

麥塊資料集

▶ 望遠鏡

PC	PC (Win10)	Mobile	PS3 Vita	PS4	Xbox	Wii U	3DS	Switch

 → ▶ 銅錠×2
▶ 紫水晶碎片×1

7種

防具

▶ 頭盔

PC	PC (Win10)	Mobile	PS3 Vita	PS4	Xbox	Wii U	3DS	Switch

 → ▶ 皮革／鐵錠／金錠／鑽石×5

▶ 胸甲

PC	PC (Win10)	Mobile	PS3 Vita	PS4	Xbox	Wii U	3DS	Switch

 → ▶ 皮革／鐵錠／金錠／鑽石×8

▶ 護腿

PC	PC (Win10)	Mobile	PS3 Vita	PS4	Xbox	Wii U	3DS	Switch

 → ▶ 皮革／鐵錠／金錠／鑽石×7

▶ 靴子

PC	PC (Win10)	Mobile	PS3 Vita	PS4	Xbox	Wii U	3DS	Switch

 → ▶ 皮革／鐵錠／金錠／鑽石×4

▶ 盾牌

PC	PC (Win10)	Mobile	PS3 Vita	PS4	Xbox	Wii U	3DS	Switch

 → ▶ 鐵錠×1
▶ 木材×6

▶ 海龜殼

PC	PC (Win10)	Mobile	PS3 Vita	PS4	Xbox	Wii U	3DS	Switch

 → ▶ 鱗甲×5

▶ 獄髓防具

PC	PC (Win10)	Mobile	PS3 Vita	PS4	Xbox	Wii U	3DS	Switch

左 鑽石的頭盔、胸甲、護腿、靴子×1
右 獄髓錠×1

交通工具

11種

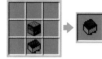

▶ 礦車

PC	PC (Win10)	Mobile	PS3 Vita	PS4	Xbox	Wii U	3DS	Switch

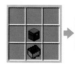

▶ 鐵錠×5

▶ 熔爐礦車

PC	PC (Win10)	Mobile	PS3 Vita	PS4	Xbox	Wii U	3DS	Switch

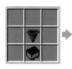

▶ 熔爐×1
▶ 礦車×1

▶ 儲物箱礦車

PC	PC (Win10)	Mobile	PS3 Vita	PS4	Xbox	Wii U	3DS	Switch

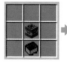

▶ 儲物箱×1
▶ 礦車×1

▶ 漏斗礦車

PC	PC (Win10)	Mobile	PS3 Vita	PS4	Xbox	Wii U	3DS	Switch

▶ 漏斗×1
▶ 礦車×1

▶ TNT 礦車

PC	PC (Win10)	Mobile	PS3 Vita	PS4	Xbox	Wii U	3DS	Switch

▶ TNT×1
▶ 礦車×1

▶ 鐵軌

PC	PC (Win10)	Mobile	PS3 Vita	PS4	Xbox	Wii U	3DS	Switch

▶ 鐵錠×6
▶ 木棒×1

▶ 動力鐵軌

PC	PC (Win10)	Mobile	PS3 Vita	PS4	Xbox	Wii U	3DS	Switch

▶ 金錠×6
▶ 木棒×1
▶ 紅石粉×1

▶ 感測鐵軌

PC	PC (Win10)	Mobile	PS3 Vita	PS4	Xbox	Wii U	3DS	Switch

▶ 鐵錠×6
▶ 石製壓力板×1
▶ 紅石粉×1

▶ 觸發鐵軌

PC	PC (Win10)	Mobile	PS3 Vita	PS4	Xbox	Wii U	3DS	Switch

▶ 鐵錠×6
▶ 木棒×2
▶ 紅石火把×1

▸ 船

PC	PC (Win10)	Mobile	PS3 Vita	PS4	Xbox	Wii U	3DS	Switch

▸ 木材（扭曲蕈柄／木材（緋紅蕈柄）除外）×5

※行動裝置版還需要木鏟

26種

機械

▸ 鐵門

PC	PC (Win10)	Mobile	PS3 Vita	PS4	Xbox	Wii U	3DS	Switch

▸ 鐵錠×6

▸ 鐵製地板門

PC	PC (Win10)	Mobile	PS3 Vita	PS4	Xbox	Wii U	3DS	Switch

▸ 鐵錠×4

▸ 壓力板

PC	PC (Win10)	Mobile	PS3 Vita	PS4	Xbox	Wii U	3DS	Switch

▸ 木材／石頭×2

▸ 皮革製馬鎧

PC	PC (Win10)	Mobile	PS3 Vita	PS4	Xbox	Wii U	3DS	Switch

▸ 皮革×7

▸ 木門

PC	PC (Win10)	Mobile	PS3 Vita	PS4	Xbox	Wii U	3DS	Switch

▸ 木材×6

▸ 木製地板門

PC	PC (Win10)	Mobile	PS3 Vita	PS4	Xbox	Wii U	3DS	Switch

▸ 木材×6

▸ 柵欄

PC	PC (Win10)	Mobile	PS3 Vita	PS4	Xbox	Wii U	3DS	Switch

▸ 木棒×4
▸ 木材×2

▸ 重質測重壓力板

PC	PC (Win10)	Mobile	PS3 Vita	PS4	Xbox	Wii U	3DS	Switch

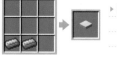
▸ 鐵錠／金錠×2

麥塊資料集

▶ 按鈕

PC	PC (Win10)	Mobile	PS3 Vita	PS4	Xbox	Wii U	3DS	Switch

▶ 木材／石頭×1

▶ 控制桿

PC	PC (Win10)	Mobile	PS3 Vita	PS4	Xbox	Wii U	3DS	Switch

▶ 木棒×1
▶ 鵝卵石×1

▶ 紅石火把

PC	PC (Win10)	Mobile	PS3 Vita	PS4	Xbox	Wii U	3DS	Switch

▶ 紅石粉×1
▶ 木棒×1

▶ 紅石中繼器

PC	PC (Win10)	Mobile	PS3 Vita	PS4	Xbox	Wii U	3DS	Switch

▶ 紅石粉×1
▶ 紅石火把×2
▶ 石頭×3

▶ 紅石比較器

PC	PC (Win10)	Mobile	PS3 Vita	PS4	Xbox	Wii U	3DS	Switch

▶ 紅色火把×3
▶ 地獄石英×1
▶ 石頭×3

▶ 唱片機

PC	PC (Win10)	Mobile	PS3 Vita	PS4	Xbox	Wii U	3DS	Switch

▶ 木材×8
▶ 鑽石×1

▶ 音階盒

PC	PC (Win10)	Mobile	PS3 Vita	PS4	Xbox	Wii U	3DS	Switch

▶ 木材×8
▶ 紅石粉×1

▶ 投擲器

PC	PC (Win10)	Mobile	PS3 Vita	PS4	Xbox	Wii U	3DS	Switch

▶ 鵝卵石×7
▶ 紅石粉×1

▶ 發射器

PC	PC (Win10)	Mobile	PS3 Vita	PS4	Xbox	Wii U	3DS	Switch

▶ 鵝卵石×7
▶ 弓×1
▶ 紅石粉×1

▶ 活塞

PC	PC (Win10)	Mobile	PS3 Vita	PS4	Xbox	Wii U	3DS	Switch

▶ 木材×3
▶ 鵝卵石×4
▶ 鐵錠×1
▶ 紅石粉×1

※耐久值減損的弓無法用來製作發射器

CHAPTER.

1
2
3
4
5
6

7

INECRAFT

199

麥塊資料集

▸ 黏性活塞

▸ 史萊姆球×1
▸ 活塞×1

▸ 紅石燈

▸ 紅石粉×4
▸ 螢光石×1

▸ 絆線鉤

▸ 鐵錠×1
▸ 木棒×1
▸ 木樣1

▸ 陷阱儲物箱

▸ 絆線鉤×1
▸ 儲物箱×1

▸ 漏斗

▸ 鐵錠×5
▸ 儲物箱×1

▸ 紅石方塊

▸ 紅石粉×9

▸ 日光感測器

▸ 玻璃×3
▸ 地獄石英×3
▸ 木材半磚×3

▸ 偵測器

▸ 鵝卵石×6
▸ 紅石粉×2
▸ 地獄石英×1

▸ 避雷針

▸ 銅錠×3

22種

食材

▶ 烤鱈魚

PC	PC (Win10)	Mobile	PS3 Vita	PS4	Xbox	Wii U	3DS	Switch

▶ 生鱈魚×1

▶ 烤鮭魚

PC	PC (Win10)	Mobile	PS3 Vita	PS4	Xbox	Wii U	3DS	Switch

▶ 生鮭魚×1

▶ 牛排

PC	PC (Win10)	Mobile	PS3 Vita	PS4	Xbox	Wii U	3DS	Switch

▶ 生牛肉×1

▶ 烤豬肉

PC	PC (Win10)	Mobile	PS3 Vita	PS4	Xbox	Wii U	3DS	Switch

▶ 生豬肉×1

▶ 烤雞

PC	PC (Win10)	Mobile	PS3 Vita	PS4	Xbox	Wii U	3DS	Switch

▶ 生雞肉×1

▶ 烤羊肉

PC	PC (Win10)	Mobile	PS3 Vita	PS4	Xbox	Wii U	3DS	Switch

▶ 生羊肉×1

▶ 烤兔肉

PC	PC (Win10)	Mobile	PS3 Vita	PS4	Xbox	Wii U	3DS	Switch

▶ 生兔肉×1

▶ 烤馬鈴薯

PC	PC (Win10)	Mobile	PS3 Vita	PS4	Xbox	Wii U	3DS	Switch

▶ 馬鈴薯×1

▶ 爆開的歌萊果

PC	PC (Win10)	Mobile	PS3 Vita	PS4	Xbox	Wii U	3DS	Switch

▶ 歌萊果×1

▶ 碗

PC	PC (Win10)	Mobile	PS3 Vita	PS4	Xbox	Wii U	3DS	Switch

▶ 木材×3

▶ 餅乾

PC	PC (Win10)	Mobile	PS3 Vita	PS4	Xbox	Wii U	3DS	Switch

▶ 小麥×2
▶ 可可豆×1

▶ 蘑菇湯

PC	PC (Win10)	Mobile	PS3 Vita	PS4	Xbox	Wii U	3DS	Switch

▶ 紅色蘑菇×1
▶ 棕色蘑菇×1
▶ 碗×1

※任何配置

▶ 麵包

PC	PC (Win10)	Mobile	PS3 Vita	PS4	Xbox	Wii U	3DS	Switch

▶ 小麥×3

▶ 金蘋果

PC	PC (Win10)	Mobile	PS3 Vita	PS4	Xbox	Wii U	3DS	Switch

▶ 蘋果×1
▶ 金錠×8

▶ 糖

PC	PC (Win10)	Mobile	PS3 Vita	PS4	Xbox	Wii U	3DS	Switch

▶ 甘蔗×1

※任何配置

▶ 南瓜派

PC	PC (Win10)	Mobile	PS3 Vita	PS4	Xbox	Wii U	3DS	Switch

▶ 南瓜×1
▶ 糖×1
▶ 雞蛋×1

※任何配置

▶ 蛋糕

PC	PC (Win10)	Mobile	PS3 Vita	PS4	Xbox	Wii U	3DS	Switch

▶ 牛奶×3
▶ 糖×2
▶ 雞蛋×1
▶ 小麥×3

▶ 兔肉湯

PC	PC (Win10)	Mobile	PS3 Vita	PS4	Xbox	Wii U	3DS	Switch

▶ 烤兔肉×1
▶ 胡蘿蔔×1
▶ 烤馬鈴薯×1
▶ 蘑菇×1
▶ 碗×1

▶ 甜菜湯

PC	PC (Win10)	Mobile	PS3 Vita	PS4	Xbox	Wii U	3DS	Switch

▶ 甜菜根×6
▶ 碗×1

▶ 海帶乾

PC	PC (Win10)	Mobile	PS3 Vita	PS4	Xbox	Wii U	3DS	Switch

▶ 海帶乾塊×1

▶ 可疑的燉湯

PC	PC (Win10)	Mobile	PS3 Vita	PS4	Xbox	Wii U	3DS	Switch

▶ 紅色蘑菇×1
▶ 棕色蘑菇×1
▶ 碗×1
▶ 花×1

※任何配置。效果視花朵的種類而定

8種

釀造用品

▶ 玻璃瓶

PC	PC (Win10)	Mobile	PS3 Vita	PS4	Xbox	Wii U	3DS	Switch

▶ 玻璃×3

▶ 岩漿球

PC	PC (Win10)	Mobile	PS3 Vita	PS4	Xbox	Wii U	3DS	Switch

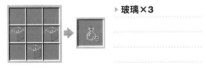

▶ 史萊姆球×1
▶ 烈焰粉×1

※任何配置

▶ 蜂蜜瓶

PC	PC (Win10)	Mobile	PS3 Vita	PS4	Xbox	Wii U	3DS	Switch

▶ 玻璃瓶×4
▶ 蜂蜜塊×1

▶ 釀造台

PC	PC (Win10)	Mobile	PS3 Vita	PS4	Xbox	Wii U	3DS	Switch

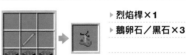

▶ 烈焰桿×1
▶ 鵝卵石／黑石×3

▶ 鍋釜

PC	PC (Win10)	Mobile	PS3 Vita	PS4	Xbox	Wii U	3DS	Switch

▶ 鐵錠×7

▶ 烈焰粉

PC	PC (Win10)	Mobile	PS3 Vita	PS4	Xbox	Wii U	3DS	Switch

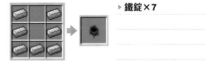

▶ 烈焰桿×1

※任何配置

CHAPTER.

1
2
3
4
5
6
7

▶ 發酵蜘蛛眼

PC	PC (Win10)	Mobile	PS3 Vita	PS4	Xbox	Wii U	3DS	Switch

▶ 蜘蛛眼 × 1
▶ 棕色蘑菇 × 1
▶ 糖 × 1

※任何配置

▶ 金胡蘿蔔

PC	PC (Win10)	Mobile	PS3 Vita	PS4	Xbox	Wii U	3DS	Switch

▶ 胡蘿蔔 × 1
▶ 金粒 × 8

16種

染料

▶ 鑲金西瓜片

PC	PC (Win10)	Mobile	PS3 Vita	PS4	Xbox	Wii U	3DS	Switch

▶ 西瓜片 × 1
▶ 金粒 × 8

▶ 紅色染料

PC	PC (Win10)	Mobile	PS3 Vita	PS4	Xbox	Wii U	3DS	Switch

▶ 罌粟／甜菜根 × 1

▶ 橙色染料

PC	PC (Win10)	Mobile	PS3 Vita	PS4	Xbox	Wii U	3DS	Switch

▶ 黃色染料 × 1
▶ 紅色染料 × 1

▶ 黃色染料

PC	PC (Win10)	Mobile	PS3 Vita	PS4	Xbox	Wii U	3DS	Switch

▶ 蒲公英 × 1

▶ 淺綠色染料

PC	PC (Win10)	Mobile	PS3 Vita	PS4	Xbox	Wii U	3DS	Switch

▶ 綠色染料 × 1
▶ 白色染料 × 1

▶ 青色染料

PC	PC (Win10)	Mobile	PS3 Vita	PS4	Xbox	Wii U	3DS	Switch

▶ 綠色染料 × 1
▶ 藍色染料 × 1

▶ 淺藍色染料

PC	PC (Win10)	Mobile	PS3 Vita	PS4	Xbox	Wii U	3DS	Switch

- ▶ 白色染料×1
- ▶ 藍色染料×1

▶ 綠色染料

PC	PC (Win10)	Mobile	PS3 Vita	PS4	Xbox	Wii U	3DS	Switch

- ▶ 仙人掌×1

▶ 藍色染料

PC	PC (Win10)	Mobile	PS3 Vita	PS4	Xbox	Wii U	3DS	Switch

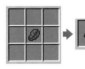

- ▶ 青金石

▶ 紫色染料

PC	PC (Win10)	Mobile	PS3 Vita	PS4	Xbox	Wii U	3DS	Switch

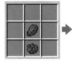

- ▶ 紅色染料×1
- ▶ 藍色染料×1

▶ 洋紅色染料

PC	PC (Win10)	Mobile	PS3 Vita	PS4	Xbox	Wii U	3DS	Switch

- ▶ 紫色染料×1
- ▶ 粉紅色染料×1

▶ 粉紅色染料

PC	PC (Win10)	Mobile	PS3 Vita	PS4	Xbox	Wii U	3DS	Switch

- ▶ 紅色染料×1
- ▶ 白色染料×1

▶ 淺灰色染料

PC	PC (Win10)	Mobile	PS3 Vita	PS4	Xbox	Wii U	3DS	Switch

- ▶ 白色染料×1
- ▶ 灰色染料×1

▶ 灰色染料

PC	PC (Win10)	Mobile	PS3 Vita	PS4	Xbox	Wii U	3DS	Switch

- ▶ 白色染料×1
- ▶ 黑色染料×1

▶ 白色染料

PC	PC (Win10)	Mobile	PS3 Vita	PS4	Xbox	Wii U	3DS	Switch

- ▶ 骨粉×1

▶ 棕色染料

PC	PC (Win10)	Mobile	PS3 Vita	PS4	Xbox	Wii U	3DS	Switch

- ▶ 可可豆×1

▸ 黑色染料

PC	PC (Win10)	Mobile	PS3 Vita	PS4	Xbox	Wii U	3DS	Switch

▸ 墨囊×1

82種 其他道具

▸ 煤塊

PC	PC (Win10)	Mobile	PS3 Vita	PS4	Xbox	Wii U	3DS	Switch

▸ 原木×1

▸ 附魔台

PC	PC (Win10)	Mobile	PS3 Vita	PS4	Xbox	Wii U	3DS	Switch

▸ 書×1
▸ 鑽石×2
▸ 黑曜石×4

▸ 鐵砧

PC	PC (Win10)	Mobile	PS3 Vita	PS4	Xbox	Wii U	3DS	Switch

▸ 鐵錠×4
▸ 鐵方塊×3

▸ 蜂火台

PC	PC (Win10)	Mobile	PS3 Vita	PS4	Xbox	Wii U	3DS	Switch

▸ 地獄之星×1
▸ 玻璃×5
▸ 黑曜石×3

▸ 礦物（錠）

PC	PC (Win10)	Mobile	PS3 Vita	PS4	Xbox	Wii U	3DS	Switch

▸ 鐵方塊／黃金方塊
／鑽石方塊／青金石
方塊／綠寶石方塊／
獄髓方塊×1

▸ 金錠

PC	PC (Win10)	Mobile	PS3 Vita	PS4	Xbox	Wii U	3DS	Switch

▸ 金粒×9

▸ 金錠

PC	PC (Win10)	Mobile	PS3 Vita	PS4	Xbox	Wii U	3DS	Switch

▸ 金原礦×1

▸ 金粒

PC	PC (Win10)	Mobile	PS3 Vita	PS4	Xbox	Wii U	3DS	Switch

▸ 金錠×1

▸ 金原礦

PC	PC (Win10)	Mobile	PS3 Vita	PS4	Xbox	Wii U	3DS	Switch

▸ 金原礦方塊×1

▸ 鐵錠

PC	PC (Win10)	Mobile	PS3 Vita	PS4	Xbox	Wii U	3DS	Switch

▸ 鐵粒×9

▸ 鐵錠

PC	PC (Win10)	Mobile	PS3 Vita	PS4	Xbox	Wii U	3DS	Switch

▸ 鐵原礦×1

▸ 鐵粒

PC	PC (Win10)	Mobile	PS3 Vita	PS4	Xbox	Wii U	3DS	Switch

▸ 鐵錠×1

▸ 鐵原礦

PC	PC (Win10)	Mobile	PS3 Vita	PS4	Xbox	Wii U	3DS	Switch

▸ 鐵原礦方塊×1

▸ 銅錠

PC	PC (Win10)	Mobile	PS3 Vita	PS4	Xbox	Wii U	3DS	Switch

▸ 銅原礦×1

▸ 銅原礦

PC	PC (Win10)	Mobile	PS3 Vita	PS4	Xbox	Wii U	3DS	Switch

▸ 銅原礦方塊×1

▸ 紅石粉

PC	PC (Win10)	Mobile	PS3 Vita	PS4	Xbox	Wii U	3DS	Switch

▸ 紅石方塊×1

▸ 繪畫

PC	PC (Win10)	Mobile	PS3 Vita	PS4	Xbox	Wii U	3DS	Switch

▸ 木棒×8
▸ 羊毛×1

CHAPTER.

1
2
3
4
5
6
7

麥塊資料集

▶ 物品展示框

PC	PC (Win10)	Mobile	PS3 Vita	PS4	Xbox	Wii U	3DS	Switch

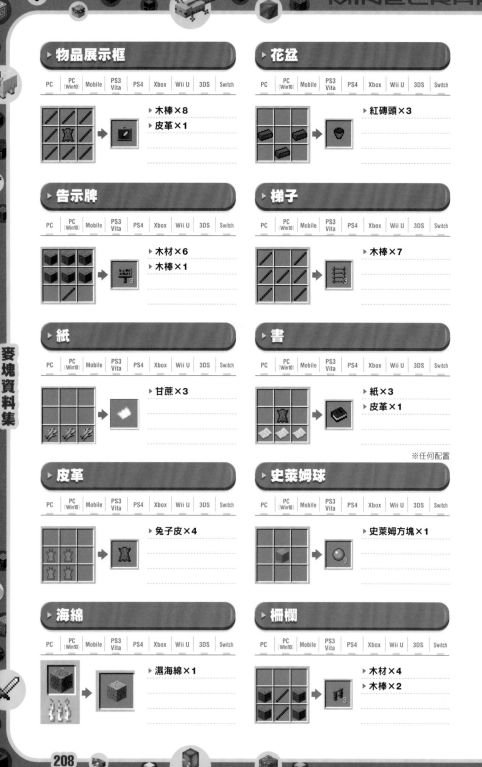

▸ 木棒×8
▸ 皮革×1

▶ 告示牌

PC	PC (Win10)	Mobile	PS3 Vita	PS4	Xbox	Wii U	3DS	Switch

▸ 木材×6
▸ 木棒×1

▶ 紙

PC	PC (Win10)	Mobile	PS3 Vita	PS4	Xbox	Wii U	3DS	Switch

▸ 甘蔗×3

▶ 皮革

PC	PC (Win10)	Mobile	PS3 Vita	PS4	Xbox	Wii U	3DS	Switch

▸ 兔子皮×4

▶ 海綿

PC	PC (Win10)	Mobile	PS3 Vita	PS4	Xbox	Wii U	3DS	Switch

▸ 濕海綿×1

▶ 花盆

PC	PC (Win10)	Mobile	PS3 Vita	PS4	Xbox	Wii U	3DS	Switch

▸ 紅磚頭×3

▶ 梯子

PC	PC (Win10)	Mobile	PS3 Vita	PS4	Xbox	Wii U	3DS	Switch

▸ 木棒×7

▶ 書

PC	PC (Win10)	Mobile	PS3 Vita	PS4	Xbox	Wii U	3DS	Switch

▸ 紙×3
▸ 皮革×1

※任何配置

▶ 史萊姆球

PC	PC (Win10)	Mobile	PS3 Vita	PS4	Xbox	Wii U	3DS	Switch

▸ 史萊姆方塊×1

▶ 柵欄

PC	PC (Win10)	Mobile	PS3 Vita	PS4	Xbox	Wii U	3DS	Switch

▸ 木材×4
▸ 木棒×2

地獄磚柵欄

PC	PC (Win10)	Mobile	PS3 Vita	PS4	Xbox	Wii U	3DS	Switch

▶ 地獄磚×6

鐵柵欄

PC	PC (Win10)	Mobile	PS3 Vita	PS4	Xbox	Wii U	3DS	Switch

▶ 鐵錠×6

牆

PC	PC (Win10)	Mobile	PS3 Vita	PS4	Xbox	Wii U	3DS	Switch

▶ 鵝卵石／青苔鵝卵石／石磚／青苔石磚／花崗岩／閃長岩／安山岩／砂岩／紅砂岩／紅磚／海磷石／地獄磚／紅地獄磚／終界石磚／黑石／拋光黑石／拋光黑石磚／深板岩×6

地毯

PC	PC (Win10)	Mobile	PS3 Vita	PS4	Xbox	Wii U	3DS	Switch

▶ 羊毛×2

玻璃片

PC	PC (Win10)	Mobile	PS3 Vita	PS4	Xbox	Wii U	3DS	Switch

▶ 玻璃×6

有顏色的玻璃片

PC	PC (Win10)	Mobile	PS3 Vita	PS4	Xbox	Wii U	3DS	Switch

▶ 有顏色的玻璃×6

骨粉

PC	PC (Win10)	Mobile	PS3 Vita	PS4	Xbox	Wii U	3DS	Switch

▶ 骨頭×1

西瓜種子

PC	PC (Win10)	Mobile	PS3 Vita	PS4	Xbox	Wii U	3DS	Switch

▶ 西瓜片×1

南瓜種子

PC	PC (Win10)	Mobile	PS3 Vita	PS4	Xbox	Wii U	3DS	Switch

▶ 南瓜×1

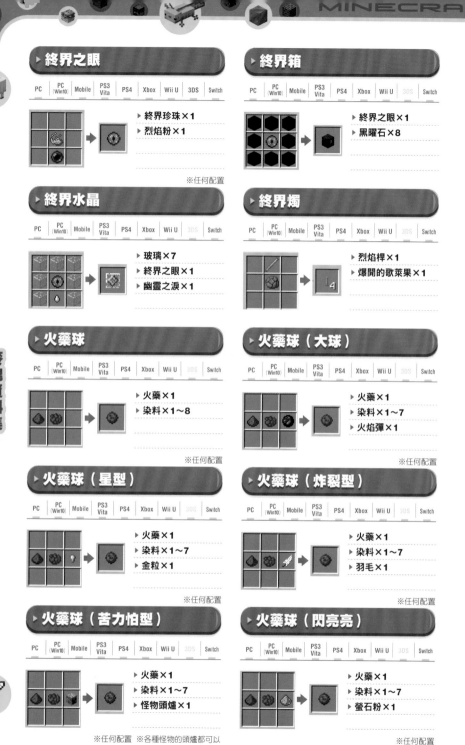

▶ 終界之眼

PC	PC (Win10)	Mobile	PS3 Vita	PS4	Xbox	Wii U	3DS	Switch

▶ 終界珍珠×1
▶ 烈焰粉×1

※任何配置

▶ 終界箱

PC	PC (Win10)	Mobile	PS3 Vita	PS4	Xbox	Wii U	3DS	Switch

▶ 終界之眼×1
▶ 黑曜石×8

▶ 終界水晶

PC	PC (Win10)	Mobile	PS3 Vita	PS4	Xbox	Wii U	3DS	Switch

▶ 玻璃×7
▶ 終界之眼×1
▶ 幽靈之淚×1

▶ 終界燭

PC	PC (Win10)	Mobile	PS3 Vita	PS4	Xbox	Wii U	3DS	Switch

▶ 烈焰桿×1
▶ 爆開的歌萊果×1

▶ 火藥球

PC	PC (Win10)	Mobile	PS3 Vita	PS4	Xbox	Wii U	3DS	Switch

▶ 火藥×1
▶ 染料×1～8

▶ 火藥球（大球）

PC	PC (Win10)	Mobile	PS3 Vita	PS4	Xbox	Wii U	3DS	Switch

▶ 火藥×1
▶ 染料×1～7
▶ 火焰彈×1

※任何配置

▶ 火藥球（星型）

PC	PC (Win10)	Mobile	PS3 Vita	PS4	Xbox	Wii U	3DS	Switch

▶ 火藥×1
▶ 染料×1～7
▶ 金粒×1

※任何配置

▶ 火藥球（炸裂型）

PC	PC (Win10)	Mobile	PS3 Vita	PS4	Xbox	Wii U	3DS	Switch

▶ 火藥×1
▶ 染料×1～7
▶ 羽毛×1

※任何配置

▶ 火藥球（苦力怕型）

PC	PC (Win10)	Mobile	PS3 Vita	PS4	Xbox	Wii U	3DS	Switch

▶ 火藥×1
▶ 染料×1～7
▶ 怪物頭爐×1

※任何配置　※各種怪物的頭爐都可以

▶ 火藥球（閃亮亮）

PC	PC (Win10)	Mobile	PS3 Vita	PS4	Xbox	Wii U	3DS	Switch

▶ 火藥×1
▶ 染料×1～7
▶ 螢石粉×1

※任何配置

麥塊資料集

▶ 火藥球（流星）

PC	PC (Win10)	Mobile	PS3 Vita	PS4	Xbox	Wii U	3DS	Switch

▶ 火藥×1
▶ 染料×1～7
▶ 鑽石×1

※任何配置

▶ 煙火（無爆炸）

PC	PC (Win10)	Mobile	PS3 Vita	PS4	Xbox	Wii U	3DS	Switch

▶ 火藥×1～3
▶ 紙×1

※任何配置

▶ 旗幟

PC	PC (Win10)	Mobile	PS3 Vita	PS4	Xbox	Wii U	3DS	Switch

▶ 各色羊毛×6
▶ 木棒×1

▶ 界伏盒

PC	PC (Win10)	Mobile	PS3 Vita	PS4	Xbox	Wii U	3DS	Switch

▶ 界伏殼×2
▶ 儲物箱×1

▶ 燈籠

PC	PC (Win10)	Mobile	PS3 Vita	PS4	Xbox	Wii U	3DS	Switch

▶ 火把×1
▶ 鐵粒×8

▶ 火藥球（顏色變化）

PC	PC (Win10)	Mobile	PS3 Vita	PS4	Xbox	Wii U	3DS	Switch

▶ 火藥×1
▶ 染料×1～8

※任何配置

▶ 煙火

PC	PC (Win10)	Mobile	PS3 Vita	PS4	Xbox	Wii U	3DS	Switch

▶ 火藥×1～3
▶ 紙×1
▶ 火藥球×0～7

※任何配置

▶ 盔甲座

PC	PC (Win10)	Mobile	PS3 Vita	PS4	Xbox	Wii U	3DS	Switch

▶ 木棒×6
▶ 石半磚×1

▶ 海靈核心

PC	PC (Win10)	Mobile	PS3 Vita	PS4	Xbox	Wii U	3DS	Switch

▶ 鸚鵡螺殼×8
▶ 海洋之心×1

▶ 營火

PC	PC (Win10)	Mobile	PS3 Vita	PS4	Xbox	Wii U	3DS	Switch

▶ 木棒×3
▶ 煤炭／木炭×1
▶ 原木×3

▸ 紡織機

PC	PC (Win10)	Mobile	PS3 Vita	PS4	Xbox	Wii U	3DS	Switch

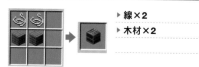

▸ 線×2
▸ 木材×2

▸ 煙燻爐

PC	PC (Win10)	Mobile	PS3 Vita	PS4	Xbox	Wii U	3DS	Switch

▸ 熔爐×1
▸ 原木×4

▸ 高爐

PC	PC (Win10)	Mobile	PS3 Vita	PS4	Xbox	Wii U	3DS	Switch

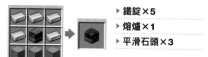

▸ 鐵錠×5
▸ 熔爐×1
▸ 平滑石頭×3

▸ 製圖台

PC	PC (Win10)	Mobile	PS3 Vita	PS4	Xbox	Wii U	3DS	Switch

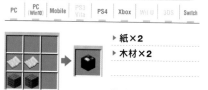

▸ 紙×2
▸ 木材×2

▸ 製箭台

PC	PC (Win10)	Mobile	PS3 Vita	PS4	Xbox	Wii U	3DS	Switch

▸ 燧石×2
▸ 木材×4

▸ 沙輪

PC	PC (Win10)	Mobile	PS3 Vita	PS4	Xbox	Wii U	3DS	Switch

▸ 石半磚×1
▸ 木棒×2
▸ 木材×2

▸ 鍛造台

PC	PC (Win10)	Mobile	PS3 Vita	PS4	Xbox	Wii U	3DS	Switch

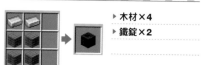

▸ 木材×4
▸ 鐵錠×2

▸ 切石機

PC	PC (Win10)	Mobile	PS3 Vita	PS4	Xbox	Wii U	3DS	Switch

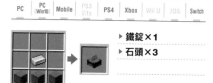

▸ 鐵錠×1
▸ 石頭×3

▸ 堆肥箱

PC	PC (Win10)	Mobile	PS3 Vita	PS4	Xbox	Wii U	3DS	Switch

▸ 木材×3
▸ 柵欄×4

▸ 講台

PC	PC (Win10)	Mobile	PS3 Vita	PS4	Xbox	Wii U	3DS	Switch

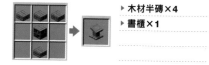

▸ 木材半磚×4
▸ 書櫃×1

▶ 旗幟圖案（苦力怕）

PC	PC (Win10)	Mobile	PS3 Vita	PS4	Xbox	Wii U	3DS	Switch

▸ 紙×1
▸ 苦力怕頭顱×1

※任何配置

▶ 旗幟圖案（花朵）

PC	PC (Win10)	Mobile	PS3 Vita	PS4	Xbox	Wii U	3DS	Switch

▸ 紙×1
▸ 雛菊×1

※任何配置

▶ 旗幟圖案（磚牆）

PC	PC (Win10)	Mobile	PS3 Vita	PS4	Xbox	Wii U	3DS	Switch

▸ 紙×1
▸ 紅磚×1

※任何配置

▶ 獄髓錠

PC	PC (Win10)	Mobile	PS3 Vita	PS4	Xbox	Wii U	3DS	Switch

▸ 獄髓碎片×4
▸ 金錠×4

▶ 靈魂營火

PC	PC (Win10)	Mobile	PS3 Vita	PS4	Xbox	Wii U	3DS	Switch

▸ 木棒×3
▸ 靈魂沙／靈魂土×1
▸ 原木×3

▶ 旗幟圖案（骷髏）

PC	PC (Win10)	Mobile	PS3 Vita	PS4	Xbox	Wii U	3DS	Switch

▸ 紙×1
▸ 凋零骷髏頭顱×1

※任何配置

▶ 旗幟圖案（鋸齒框邊）

PC	PC (Win10)	Mobile	PS3 Vita	PS4	Xbox	Wii U	3DS	Switch

▸ 紙×1
▸ 藤蔓×1

※任何配置

▶ 獄髓碎片

PC	PC (Win10)	Mobile	PS3 Vita	PS4	Xbox	Wii U	3DS	Switch

▸ 遠古遺骸×1

▶ 鎖鏈

PC	PC (Win10)	Mobile	PS3 Vita	PS4	Xbox	Wii U	3DS	Switch

▸ 鐵粒×2
▸ 鐵錠×1

▶ 靈魂燈籠

PC	PC (Win10)	Mobile	PS3 Vita	PS4	Xbox	Wii U	3DS	Switch

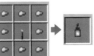

▸ 鐵粒×8
▸ 靈魂火把×1

麥塊資料集

靈魂火把

PC	PC (Win10)	Mobile	PS3 Vita	PS4	Xbox	Wii U	3DS	Switch

- ▶ 煤炭／木炭×1
- ▶ 木棒×1
- ▶ 靈魂沙／靈魂土×1

磁石

PC	PC (Win10)	Mobile	PS3 Vita	PS4	Xbox	Wii U	3DS	Switch

- ▶ 浮雕石磚×8
- ▶ 獄髓錠×1

蠟燭

PC	PC (Win10)	Mobile	PS3 Vita	PS4	Xbox	Wii U	3DS	Switch

- ▶ 線×1
- ▶ 蜂巢×1

42種
藥水

迅速藥水

PC	PC (Win10)	Mobile	PS3 Vita	PS4	Xbox	Wii U	3DS	Switch

釀造台

上層
- ●除了地獄疙瘩、發酵蜘蛛眼與螢光粉之外的道具

物品欄

下層
- ● 水瓶

重生錨

PC	PC (Win10)	Mobile	PS3 Vita	PS4	Xbox	Wii U	3DS	Switch

- ▶ 哭泣的黑曜石×6
- ▶ 螢光石×3

標靶

PC	PC (Win10)	Mobile	PS3 Vita	PS4	Xbox	Wii U	3DS	Switch

- ▶ 紅石粉×4
- ▶ 乾草捆×1

有顏色的蠟燭

PC	PC (Win10)	Mobile	PS3 Vita	PS4	Xbox	Wii U	3DS	Switch

- ▶ 蠟燭×1
- ▶ 染料×1

※任何配置

基礎藥水

PC	PC (Win10)	Mobile	PS3 Vita	PS4	Xbox	Wii U	3DS	Switch

釀造台

上層
- ● 地獄疙瘩

物品欄

下層
- ● 水瓶

黏稠藥水

PC	PC (Win10)	Mobile	PS3 Vita	PS4	Xbox	Wii U	3DS	Switch

釀造台

上層
- ● 螢石粉

物品欄

下層
- ● 水瓶

▶ 虛弱藥水

PC	PC (Win10)	Mobile	PS3 Vita	PS4	Xbox	Wii U	3DS	Switch

上層
- 發酵蜘蛛眼

下層
- 水瓶

▶ 虛弱藥水（延長）

PC	PC (Win10)	Mobile	PS3 Vita	PS4	Xbox	Wii U	3DS	Switch

上層
- 紅石粉

下層
- 虛弱藥水

▶ 治癒藥水

PC	PC (Win10)	Mobile	PS3 Vita	PS4	Xbox	Wii U	3DS	Switch

上層
- 鑲金西瓜片

下層
- 基礎藥水

▶ 治癒藥水（Ⅱ）

PC	PC (Win10)	Mobile	PS3 Vita	PS4	Xbox	Wii U	3DS	Switch

上層
- 螢石粉

下層
- 治癒藥水

▶ 抗火藥水

PC	PC (Win10)	Mobile	PS3 Vita	PS4	Xbox	Wii U	3DS	Switch

上層
- 岩漿球

下層
- 基礎藥水

▶ 抗火藥水（延長）

PC	PC (Win10)	Mobile	PS3 Vita	PS4	Xbox	Wii U	3DS	Switch

上層
- 紅石粉

下層
- 抗火藥水

▶ 回復藥水

PC	PC (Win10)	Mobile	PS3 Vita	PS4	Xbox	Wii U	3DS	Switch

上層
- 幽靈之淚

下層
- 基礎藥水

▶ 回復藥水（Ⅱ）

PC	PC (Win10)	Mobile	PS3 Vita	PS4	Xbox	Wii U	3DS	Switch

上層
- 螢石粉

下層
- 回復藥水

▶ 回復藥水（延長）

PC	PC (Win10)	Mobile	PS3 Vita	PS4	Xbox	Wii U	3DS	Switch

上層
- 紅石粉

下層
- 回復藥水

▶ 力量藥水

PC	PC (Win10)	Mobile	PS3 Vita	PS4	Xbox	Wii U	3DS	Switch

上層
- 烈焰粉

下層
- 基礎藥水

麥塊資料集

▶ 力量藥水（II）

PC	PC (Win10)	Mobile	PS3 Vita	PS4	Xbox	Wii U	3DS	Switch

上層
- 螢石粉

下層
- 力量藥水

▶ 力量藥水（延長）

PC	PC (Win10)	Mobile	PS3 Vita	PS4	Xbox	Wii U	3DS	Switch

上層
- 紅石粉

下層
- 力量藥水

▶ 迅捷藥水

PC	PC (Win10)	Mobile	PS3 Vita	PS4	Xbox	Wii U	3DS	Switch

上層
- 糖

下層
- 基礎藥水

▶ 迅捷藥水（II）

PC	PC (Win10)	Mobile	PS3 Vita	PS4	Xbox	Wii U	3DS	Switch

上層
- 螢石粉

下層
- 迅捷藥水

▶ 迅捷藥水（延長）

PC	PC (Win10)	Mobile	PS3 Vita	PS4	Xbox	Wii U	3DS	Switch

上層
- 紅石粉

下層
- 迅捷藥水

▶ 夜視藥水

PC	PC (Win10)	Mobile	PS3 Vita	PS4	Xbox	Wii U	3DS	Switch

上層
- 金胡蘿蔔

下層
- 基礎藥水

▶ 夜視藥水（延長）

PC	PC (Win10)	Mobile	PS3 Vita	PS4	Xbox	Wii U	3DS	Switch

上層
- 紅石粉

下層
- 夜視藥水

▶ 水下呼吸

PC	PC (Win10)	Mobile	PS3 Vita	PS4	Xbox	Wii U	3DS	Switch

上層
- 河豚

下層
- 基礎藥水

▶ 水下呼吸（延長）

PC	PC (Win10)	Mobile	PS3 Vita	PS4	Xbox	Wii U	3DS	Switch

上層
- 紅石粉

下層
- 水下呼吸藥水

▶ 劇毒

PC	PC (Win10)	Mobile	PS3 Vita	PS4	Xbox	Wii U	3DS	Switch

上層
- 蜘蛛眼

下層
- 基礎藥水

▶ 劇毒（Ⅱ）

| PC | PC
(Win10) | Mobile | PS3
Vita | PS4 | Xbox | Wii U | 3DS | Switch |

醸造台

上層
- 螢石粉

下層
- 劇毒藥水

物品欄

▶ 劇毒（延長）

| PC | PC
(Win10) | Mobile | PS3
Vita | PS4 | Xbox | Wii U | 3DS | Switch |

醸造台

上層
- 紅石粉

下層
- 劇毒藥水

物品欄

▶ 跳躍

| PC | PC
(Win10) | Mobile | PS3
Vita | PS4 | Xbox | Wii U | 3DS | Switch |

醸造台

上層
- 兔子腳

下層
- 基礎藥水

物品欄

▶ 跳躍（Ⅱ）

| PC | PC
(Win10) | Mobile | PS3
Vita | PS4 | Xbox | Wii U | 3DS | Switch |

醸造台

上層
- 螢石粉

下層
- 跳躍藥水

物品欄

▶ 跳躍（延長）

| PC | PC
(Win10) | Mobile | PS3
Vita | PS4 | Xbox | Wii U | 3DS | Switch |

醸造台

上層
- 紅石粉

下層
- 跳躍藥水

物品欄

▶ 隱形

| PC | PC
(Win10) | Mobile | PS3
Vita | PS4 | Xbox | Wii U | 3DS | Switch |

醸造台

上層
- 蜘蛛眼

下層
- 夜視藥水

物品欄

▶ 隱形（延長）

| PC | PC
(Win10) | Mobile | PS3
Vita | PS4 | Xbox | Wii U | 3DS | Switch |

醸造台

上層
- 紅石粉

下層
- 隱形藥水

物品欄

▶ 傷害

| PC | PC
(Win10) | Mobile | PS3
Vita | PS4 | Xbox | Wii U | 3DS | Switch |

醸造台

上層
- 發酵蜘蛛眼

下層
- 治療藥水／劇毒藥水

物品欄

▶ 傷害（Ⅱ）

| PC | PC
(Win10) | Mobile | PS3
Vita | PS4 | Xbox | Wii U | 3DS | Switch |

醸造台

上層
- 螢石粉

下層
- 傷害藥水

物品欄

▶ 傷害（Ⅱ）

| PC | PC
(Win10) | Mobile | PS3
Vita | PS4 | Xbox | Wii U | 3DS | Switch |

醸造台

上層
- 發酵蜘蛛眼

下層
- 治療藥水（Ⅱ）／劇毒藥水（Ⅱ）

物品欄

▶ 緩速藥水

PC	PC (Win10)	Mobile	PS3 Vita	PS4	Xbox	Wii U	3DS	Switch

醸造台

上層
● 發酵蜘蛛眼

下層
● 迅捷藥水

物品欄

▶ 緩速藥水（延長）

PC	PC (Win10)	Mobile	PS3 Vita	PS4	Xbox	Wii U	3DS	Switch

醸造台

上層
● 紅石粉

下層
● 緩速藥水

物品欄

▶ 緩速藥水（IV）

PC	PC (Win10)	Mobile	PS3 Vita	PS4	Xbox	Wii U	3DS	Switch

醸造台

上層
● 螢石粉

下層
● 緩速藥水

物品欄

▶ 龜仙

PC	PC (Win10)	Mobile	PS3 Vita	PS4	Xbox	Wii U	3DS	Switch

醸造台

上層
● 海龜殼

下層
● 基礎藥水

物品欄

▶ 龜仙（II）

PC	PC (Win10)	Mobile	PS3 Vita	PS4	Xbox	Wii U	3DS	Switch

醸造台

上層
● 螢石粉

下層
● 龜仙藥水

物品欄

▶ 龜仙（延長）

PC	PC (Win10)	Mobile	PS3 Vita	PS4	Xbox	Wii U	3DS	Switch

醸造台

上層
● 紅石粉

下層
● 龜仙藥水

物品欄

▶ 緩降

PC	PC (Win10)	Mobile	PS3 Vita	PS4	Xbox	Wii U	3DS	Switch

醸造台

上層
● 夜魅皮膜

下層
● 基礎藥水

物品欄

▶ 緩降（延長）

PC	PC (Win10)	Mobile	PS3 Vita	PS4	Xbox	Wii U	3DS	Switch

醸造台

上層
● 紅石粉

下層
● 緩降藥水

物品欄

▶ 飛濺

PC	PC (Win10)	Mobile	PS3 Vita	PS4	Xbox	Wii U	3DS	Switch

醸造台

上層
● 火藥

下層
● 各種藥水

物品欄

麥塊資料集

7種

指令方塊

指令方塊

PC	PC (Win10)	Mobile	PS3 Vita	PS4	Xbox	Wii U	3DS	Switch

取得方塊的指令（Java版）
● /give @p mineccraft:command_block

取得方塊的指令（基岩版）
● /give @p command_block

※只能透過指令取得

結構方塊

PC	PC (Win10)	Mobile	PS3 Vita	PS4	Xbox	Wii U	3DS	Switch

取得方塊的指令（Java版）
● /give @p minecraft:structure_block

取得方塊的指令（基岩版）
● /give @p structure_block

※只能透過指令取得

光源方塊

PC	PC (Win10)	Mobile	PS3 Vita	PS4	Xbox	Wii U	3DS	Switch

取得方塊的指令（基岩版）
● /give @p light_block 64 15

※只能透過指令取得
※指令必須指定個數和強度（0~15）

屏障方塊

PC	PC (Win10)	Mobile	PS3 Vita	PS4	Xbox	Wii U	3DS	Switch

取得方塊的指令（Java版）
● /give @p minecraft:barrier

取得方塊的指令（基岩版）
● /give @p barrier

※只能透過指令取得

允許方塊

PC	PC (Win10)	Mobile	PS3 Vita	PS4	Xbox	Wii U	3DS	Switch

取得方塊的指令（基岩版）
● /give @p allow

※只能透過指令取得

拒絕方塊

PC	PC (Win10)	Mobile	PS3 Vita	PS4	Xbox	Wii U	3DS	Switch

取得方塊的指令（基岩版）
● /give @p deny

※只能透過指令取得

邊界方塊

PC	PC (Win10)	Mobile	PS3 Vita	PS4	Xbox	Wii U	3DS	Switch

取得方塊的指令（基岩版）
● /give @p border

※只能透過指令取得

附魔效果一覽表

麥塊資料集

各種防具	
保護	減輕各種傷害（肚子餓、劇毒、燃燒、窒息、墜落傷害也能減輕）。無法與爆炸保護、火焰保護、投射物保護這類效果一併發動
火焰保護	可減輕火焰、落雷、熔漿造成的傷害，還能縮短燃燒的時間。無法與保護、爆炸保護、投射物保護這類效果一併發動
投射物保護	可減輕弓箭造成的傷害。無法與保護、爆炸保護、火焰保護等這類效果一併發動
爆炸保護	可以減輕爆炸造成的傷害。無法與保護、火焰保護、投射物保護這類效果一併發動
綁定詛咒	無法脫掉有這項附魔效果的防具。死亡時，防具會掉在現場
尖刺	遭受攻擊時，會有一定的機率反射0.5～2顆愛心的傷害（※胸甲專用）
輕盈	減輕墜落傷害（※靴子專用）
深海漫遊	維持在水裡行走的速度。無法與冰霜行者這項效果一併發動（※靴子專用）
冰霜行者	讓與腳邊的方塊同高的水方塊變成冰方塊。無法與深海漫遊這項效果一併發動（※靴子專用）
靈魂疾走	可在靈魂沙／靈魂土上面高速移動，但此時靴子的耐久度會減少。（※靴子專用）
水中呼吸	增加在水中呼吸的時間以及拉長窒息傷害的間隔，還能讓水中的視野變得清晰（※頭盔專用）
親水性	維持在水中開採的速度（※頭盔專用）

劍、斧	
鋒利	增加攻擊時的傷害
不死剋星	增加對於不死族的傷害
節肢剋星	增加對蟲類怪物的傷害，讓對方的移動速度變慢
擊退	打中敵人時，加強打飛敵人的效果（※劍專用）
燃燒	打中敵人時，讓對方身上著火（※劍專用）
掠奪	讓動物或怪物掉落物品的機率增加（※劍專用）
橫掃之刃	增加橫掃時的威力（※劍專用）

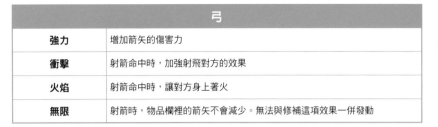

弓	
強力	增加箭矢的傷害力
衝擊	射箭命中時,加強射飛對方的效果
火焰	射箭命中時,讓對方身上著火
無限	射箭時,物品欄裡的箭矢不會減少。無法與修補這項效果一併發動

弩	
分裂箭矢	一次朝三個方向射箭(只消耗一枝箭)。無法與貫穿這項效果一併發動
貫穿	讓箭矢射穿對象。無法與分裂箭矢這項效果一併發動
快速上弦	更快將箭矢裝上弩

鎬、鏟子、斧頭	
效率	提升開挖速度
幸運	提升破壞方塊之後,出現的道具數量
絲綢之觸	回收平常無法回收的方塊

三叉戟	
忠誠	丟出去的三叉戟會自動回到玩家手中。無法與波濤這項效果一併發動
魚叉	可增加對水中生物的傷害
波濤	讓玩家朝著三叉戟丟出去的方向衝撞(只有在水裡或是雨天的時候可以使用)無法與忠誠、喚雷這類效果一併發動
喚雷	利用三叉戟射中動物或怪物之後,在該動物與怪物落雷(只有在雷雨的時候能夠發動。無法在看不見天空的地方發動)。無法與波濤這項效果一併發動

釣魚竿	
海洋的祝福	增加釣到寶物的機率,減少釣到垃圾的機率
魚餌	縮短魚上勾的時間

有耐久值的道具均可適用的附魔效果	
耐久	降低耐久值減少的機率
修補	取得經驗球的同時,耐久值恢復
消失詛咒	玩家死亡時,該附魔道具也跟著消失

Minecraft 世界完全攻略：生存、冒險、建築、農業、紅石與道具集

作　　者：GOLDEN AXE
譯　　者：許郁文
企劃編輯：王建賀
文字編輯：江雅鈴
設計裝幀：張寶莉
發 行 人：廖文良

發 行 所：碁峰資訊股份有限公司
地　　址：台北市南港區三重路 66 號 7 樓之 6
電　　話：(02)2788-2408
傳　　真：(02)8192-4433
網　　站：www.gotop.com.tw
書　　號：ACG006700
版　　次：2023 年 03 月初版
　　　　　2024 年 07 月初版七刷
建議售價：NT$320

國家圖書館出版品預行編目資料

Minecraft 世界完全攻略：生存、冒險、建築、農業、紅石與
　道具集 / GOLDEN AXE 原著；許郁文譯. -- 初版. -- 臺北
　市：碁峰資訊, 2023.03
　　面；　　公分
　ISBN 978-626-324-399-6(平裝)
　1.CST：線上遊戲
997.82　　　　　　　　　　　　　　　　111021472